U0010842

圖解台灣
TAIWAN

圖解台灣
TAIWAN

圖解台灣 01
TAIWAN

圖解 【日治時期商品包裝設計】
台灣製造
TAIWAN

A GRAPHIC
UNDERSTANDING
OF TAIWAN

▪ 姚村雄 / 著

晨星出版

序言

　　形成於二次大戰後的「年鑑學派」(The Annales School)，提倡了不同於以往的傳統歷史研究觀念，注重人類的「整體歷史」，以跨學科研究方式，納入社會學、經濟學、人類學於歷史學研究中的概念，開啓了「新史學」研究方向，使歷史研究範疇與關心議題更為寬廣，由傳統以政治為中心的歷史，轉移到多元面向的社會史、文化史與生活史，例如器物文明、產業發展、生活風格、飲食內容、消費型態、思潮流行等與人類生活息息相關的議題，皆成了歷史書寫的關心對象。這種新興的西方歷史研究觀念，亦影響了現今的台灣歷史研究，使台灣歷史的觀察方式與解讀觀點更加多元與客觀，研究台灣歷史的材料對象，也比起以往更為豐富多樣。在此觀念影響下，透過圖像閱讀也成為一種了解歷史的新方式，從早期視覺圖像或生活文化之資料紀錄，亦能看到台灣歷史的不同面貌，因而促使了視覺藝術文化觀點的台灣研究形成，並且日益蓬勃發展。

　　「藝術社會學」(Sociology of Art)認為，任何藝術作品表現皆和其形成的社會環境有著密切關係，政治、經濟、文化等社會環境背景會影響藝術表現；透過藝術作品亦能反映出當時的社會環境發展與時代變化特徵。在視覺藝術中的商業美術，其與人們生活的社會環境更是有著密不可分的關係，大家熟悉的日常生活型態、商品消費、流行文化，即是一個社會最真實的生活紀錄與歷史材料，從常民生活的商品包裝設計，尤能明顯地觀察到各時代環境變化與文化發展特色，以及當時的消費流行與社會大眾的審美意趣；社會環境背景的變化，不僅影響了當時的生活消費，亦會左右商品包裝的設計表現發展。一般生活商品的包裝設計，除了必須具有內容物保護，便於使用、運輸之基本機能外，利用包裝更可以達到產品識別、訊息傳達以及行銷宣傳、視覺美化與文化傳播之效果。

　　日治之前的早期先民帶來了原鄉傳統生活文化，當時台灣市面上的日常生活商品，除有部分從大陸渡海而來外，為了生活方便，大都是在台灣本地生產製造，這些早期商品包裝，皆沿襲大陸傳統風格形式；日治時期的殖民社會環境改變，除賦予台灣的殖民地角色扮演外，隨著殖民統治者而來的外來文化輸入刺激、生活型態變化，以及日本商人的商業行銷策略與商業活動的引進發展，不僅影響了當時的商品消費流行，亦促使商業美術設計與商品包裝，有不同於以往的表現風貌，因而呈現出多元的設計表現樣式和視覺風格。除了一般台灣民間熟悉的中國傳統風格外，有日本東洋形式，亦有日本學自西方而間接輸入的西洋流行樣式，以及日治末期戰爭環境下的軍國主義色彩，這種豐富的商品包裝面貌，不僅呈現了殖民特殊階段的台灣商品包裝文化，在台灣近代設計歷史上並具有其特別時代意義。其次，透過民間生活中各種日常消費商品之包裝設計，也能適切地反映出殖民時期之台灣地域性色彩與時代變化訊

息，所以對於日治日常生活商品包裝設計的分析探討，則可以清楚地瞭解此種大時代變化下的豐富生活文化訊息。

　　光復之後，由於政治意識因素影響，許多日治時期的歷史資料，常受到刻意忽略或不正確解釋，使得此特殊階段的台灣早期生活歷史文化，幾乎為人們所遺忘。近年來隨著社會環境改變，台灣的歷史文化發展日益受到關注，對台灣的觀看、解讀方式也更為客觀、多元。對於早期台灣歷史文化的瞭解，除了從現有的史料、舊籍等文獻當中梳理外，透過早期歷史圖像分析的「圖解台灣」方式，亦能看到不同面貌的台灣生活文化。從明清早期閩粵移民開台至日人殖民統治期間的台灣社會環境發展，使台灣累積了豐富常民生活文化的歷史資料，但目前對這些民間生活史料與文化資源，卻鮮少有人從商品文化或視覺設計觀點加以整理研究，尤其與生活密切的商品包裝，因屬於日常消費商品，較少有人收藏保存，少數留下來的零散資料，也因年代久遠疏於保護，而常被人們所忽略。這些以生活實用為主的商品包裝，雖無法像美術作品一般受到重視與典藏，但卻能最忠實地紀錄民間生活的歷史足跡，反映社會大眾的流行品味及文化發展特色。

　　因此，本書將以日治時期台灣常民生活中的商品包裝為書寫對象，從藝術社會學觀點分析殖民地台灣社會環境變化，對於當時商品包裝設計發展所造成的影響，而歸納此特殊階段台灣包裝設計之視覺風格類型與表現形式特色。期能透過這些歷史圖像資料的整理分析，使塵封百年的台灣早期商品包裝設計，有較清楚完整的面貌呈現，以及從商品消費文化角度，窺見先民生活的豐富內容變化，並為台灣生活文化與視覺設計研究建立多元史料基礎，而有助於讀者對此時期台灣常民生活美學與視覺流行品味的認識與瞭解。但由於日治至今歷經長遠的時代更迭與環境變化，許多早期包裝資料已無法全面蒐集，因此本書僅能藉由部分代表性包裝圖像的分析，以窺探當時台灣商品包裝的視覺文化現象，而作初步的資料整理與書寫，其中仍有許多未臻完整之處，尚祈各界指正。

國立高雄師範大學 視覺設計系教授

Preface

The Annales School, formed during World War II, distinguished itself from the traditional philosophies of historical research through their emphasis of the "complete history" of humankind. Their interdisciplinary research methods integrated sociology, economics, and anthropology into their notions of historical research, and opened up a research orientation referred to as "new history," which widened the scope and interests of historical research. From traditional modes of historical research, which concentrated on politics, they shifted toward social history, cultural history and life history with their diverse range of perspectives. These included tool civilization, industrial development, lifestyle, dietary content, modes of consumption, popular thought, and other issues closely related to human life, all of which became an object of interest for historical writing. This new western notion of history influenced present Taiwanese historical research, making methods of observing Taiwan's history, and it interpretive perspective, more diverse and objective. The material which is the object of historical research in Taiwan also became comparatively more abundant and diverse as a result. Because of the influence of these new historical notions, graphic interpretation also became a new means of understanding history. From early visual images or life and cultural information records, it is possible to see the uniqueness of Taiwan's history and, therefore, pursue the formation and flourishing of research on Taiwan from the perspective of visual arts culture.

The "sociology of arts" contends that the outward manifestation of any artistic work bears a close relationship with the social environment in which it came into existence; aspects of social background such as politics, economics, culture, and other items, can influence the art we see. What is more, art work reflects the present social environment's development, and other unique characteristics, such as generational changes. Commercial art, which is subsumed within visual arts, has an even more inseparable relationship with our everyday social environment. The modes of everyday life familiar to all, commercial consumption, and popular culture, are in fact a society's most faithful record of its real life, and its truest historical documentation. In particular, it is possible to clearly observe environmental changes and the uniqueness of cultural development from the commercial packaging designs in people's everyday life, in addition to being able to examine the aesthetic tastes of that society, as well as that time's consumer trends. Changes in the social environment not only influence the everyday consumption a period, they even impact the development of product packaging design's appearance. In addition to protecting its content, providing ease of use, and facilitating transport, the packaging design of everyday commercial products aims at creating an effect which facilitates recognition for the product, of disseminating information about the product, and promoting it, as well providing for visual beautification and cultural propagation.

Prior to the period of Japanese rule the earliest Chinese inhabitants of Taiwan brought the traditional everyday cultures of their homelands to the island. In addition to a limited number of products which they brought across the ocean from the Mainland, the everyday commercial products in the Taiwanese market at the time were mostly manufactured in Taiwan for convenience. This early commercial product packaging all followed traditional Mainland Chinese styles. Later, changes which occurred in the colonial social environment under Japanese rule meant the Taiwanese would play a unique role as colony. The Japanese colonial rulers brought with them the stimulus of an outside culture, changes in lifestyle patterns, and the commercial marketing strategies of Japanese businessmen, as well as the acceptance and development of commercial activities. Not only did this influence the commercial consumption trends of the time, it also induced commercial art design in product packaging to vary in style and design from its previous manifestation. As such a diversity of design appearances and visual styles emerged. In addition to the traditional Chinese style which the general Taiwanese population was familiar with, Japanese Eastern style also emerged, as well as the western styles which Japan learned and indirectly introduced from the west, in addition to the militarist tones introduced in the wartime environment found toward the end of Japanese rule. Not only did a unique Taiwanese product packaging culture make itself known in the richness and abundance of the commercial product

packaging, but this packaging had particular generational significance for Taiwan's modern design history. What is more, the packaging design of various everyday consumer products appropriately reflected Taiwan's regional style, as well as the signs of generational changes, in colonial period. Through analyzing and examining everyday product packaging design during Japanese rule, we can clearly understand the richness of Taiwanese life and related cultural information within the context of great generational changes through examining packaging design.

Many historical materials from the time of Japanese rule were neglected or misinterpreted because of the influence of political consciousness which arose after Taiwan's liberation from Japanese rule. As a result, people forgot about this particular stage in Taiwan's historical culture as it pertained to Taiwanese life. In recent years, people have begun to concern themselves once again with the development of Taiwan's historical culture as a result of changes in the social environment, and they are observing and interpreting Taiwan in a more objective and diverse manner. In addition, through the organization of present historical materials, older books, and other literature, it is possible to examine different aspect in the life culture of the Taiwanese people through "diagramming Taiwan", that is, through analyzing historical imagery in order to understand early Taiwanese historical culture. A rich body of historical materials has been accumulated concerning the common Taiwanese people's life culture and the development of Taiwan's social environment from the period of Fukienese and Cantonese immigration during the Ming and Qing Dynasties to the period of Japanese rule. However, at present, only a very small number of people have organized or researched these historical resources pertaining to the life history of common Taiwanese people from the perspective of commercial product culture or visual design. In particular, product packaging, which bears a close relationship to the life of the people, is not often collected or preserved precisely because it is a daily consumer product. Only small amounts of scattered material remain. As such, it is because of the age-old problem of lax preservation of these items that people neglected them. Importance is not attached to product packaging, which is primarily an everyday product, in the same manner art is, nor do people collect packaging. Nonetheless, product packaging can record the footprints of Taiwan's life history in the most faithful manner, and reflect society and the public's popular tastes, as well as the uniqueness of Taiwan's cultural development.

For this reason, this book takes as its object of examinig the product packaging of everyday life from Japanese ruled Taiwan, and analyzes the changes in the social environment of colonial Taiwan from the sociology of art's perspective, and the influence created by the development of product packaging design during this period. It then sums up the uniqueness of the visual style and mode of presentation for this particular stage in Taiwanese product packaging design. This uniqueness includes a detailed pictorial analysis of various styles of product packaging design and its traditional Chinese style, local Taiwanese imagery, western influence, war propaganda style, imported commercial products, and other elements. This book intends to clearly present, in a comparatively organized manner, the long overlooked early Taiwanese product packaging through the organization and analysis of historical images. It will also provide a peak at the changes in the rich content concerning the earliest Chinese inhabitants of Taiwan from the perspective of product consumption culture, in addition to creating a foundation of diverse historical material for visual design research concerning the life culture of the Taiwanese people. Such material will be of assistance in helping readers familiarize themselves with and understand Taiwanese daily life during this period, as well as the visual trends and tastes of the time. However, because of longer term generational alternations and environmental changes from Japanese rule to the present, it is difficult to collect many of the early packaging materials. For this reason, this book can only provide a glimpse of Taiwanese product packaging's visual culture during that period through an analysis of some representative packaging graphics and provide initial organization and writing on these materials. We hope the reader will provide suggestions concerning the many areas this book has not yet broached.

Professor, Department of Visual Design,
National Kaohsiung Normal University

Tsu Hsing Yao

006

目次
CONTENTS

002 | 自序

008 | 一看就懂,台灣商品包裝設計的時代風格類型

015 | 導言:日治時期台灣常民的商品包裝設計概觀

051 | 日治時期的商品包裝設計表現

【台灣Style I】

中國傳統風格

【圖解Classic】

058 | 酒類標貼
058 | 紅酒
060 | 五加皮酒
066 | 香菸包裝
068 | 安泰號烏厚煙
069 | 鳳煙、麟煙
070 | 蜜餞、糕點包裝
072 | 杜裕昌李仔糕
074 | 蔡合春商店蜜餞
076 | 老味珍餅舖
078 | 罐頭商品包裝
080 | 楊桃罐頭標貼
082 | 香燭、鞭炮包裝
084 | 楊旗芳沉香標貼
085 | 炮竹煙火標貼

【台灣Style II】

台灣在地圖像

【圖解Classic】

092 | 酒類標貼
092 | 芎蕉酒
094 | 米酒
095 | 糯米酒
096 | 香菸包裝
098 | 「曙」牌捲菸
099 | 「みのり」牌捲菸
100 | 「ラガサン」捲菸
102 | 蜜餞、糕點包裝
104 | 新高製菓香蕉飴
105 | 蕃界芭蕉實羊羹
106 | 茶葉包裝
107 | 台灣茶商公會烏龍茶
108 | 罐頭包裝
110 | 新高山鳳梨罐頭

台灣商品包裝設計的時代風格類型

日治時期台灣商品包裝設計表現與視覺風格，
包含六大面貌、三大時期，超過500張圖像，
一看就懂的日本時代風格，遇見台灣最美好的東西。

日治初期的安撫階段（1895-1918）

中國傳統風格	Style I	

日人統治者在領台初期的「安撫」治台政策實施，使得傳統的生活習俗得以繼續保留外，由於幾千年來的中國文化深植人心，具有傳統吉祥象徵寓意之裝飾圖像，已融為民間生活的重要部分。

- 酒類標貼
- 香菸包裝
- 蜜餞、糕點包裝
- 罐頭商品包裝
- 香燭、鞭炮包裝

• 酒類標貼　　• 香菸包裝　　• 蜜餞、糕點包裝

• 綠豆酒，1910s
• 五加皮酒，1910s
• 赤厚煙，1912
• 安泰號菸絲，1900

• 罐頭商品包裝　　　• 香燭、鞭炮包裝

• 錦瑞香商店蜜餞，1910s
• 蔡合春蜜餞，1910s
• 許官商號「應驗膏」，1910s

台灣在地圖像	Style II	

在日本殖民統治者眼中，台灣豐富的自然資源，以及特殊的人文環境，皆是其經濟榨取、市場擴張，以及殖民宣傳的理想對象；但另一方面，這種有別於日本的台灣在地圖像，也正是日人用以宣揚對殖民地台灣統治經營成就之最佳題材。

- 酒類標貼
- 香菸包裝
- 蜜餞、糕點包裝
- 茶葉包裝
- 罐頭包裝

• 香菸包裝　　• 蜜餞、糕點包裝　　• 茶葉包裝

• 「雪山」牌雪茄，1916
• 新高製菓糖果，1910s
• 陳永裕選庄茶葉，1910s

• 罐頭包裝

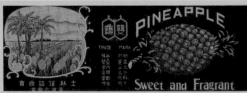

• 「雙龜印」鳳梨罐頭，1910s

• 酒

• 福祿
192

• 菖
192

• 竹東
組合
茶，

台中期的同化階段（1918-1937）

● 香菸包裝	● 蜜餞、糕點包裝

● 赤厚菸包裝，1920

● 范合發商店酥糖，1920s

● 虎骨酒，1924

頭商品包裝

	● 香燭、鞭炮包裝

● 鹿竹牌「鳳梨罐頭」，1920s

● 名產罐頭公司｜鳳頭，1920s

● 老鎰成香鋪沉香，1920s

● 台灣炮竹煙火株式會社包裝，1920s

● 香菸包裝	● 蜜餞、糕點包裝

● 米酒，1929

● 「曙」牌香菸，1933

● 芭蕉飴 1930s

葉包裝

	● 罐頭包裝

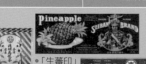

● 茶葉試驗所烏，1920s

● 「生蕃印」鳳梨罐頭，1920s

● 「振南罐頭會社」鳳梨罐頭，1920s

❯❯❯ 日治晚期的皇民化階段（1937-1945）

● 罐頭商品包裝	

 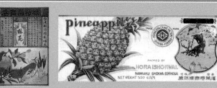

● 杜裕昌「楊桃」蜜餞，1930s

● 錦瑞香「明薑」蜜餞，1930s

● 蓬萊商會「鳳梨罐頭」，1930s

● 香燭、鞭炮包裝

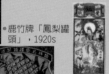

● 金義興商行「蠑螺罐頭」，1930s

● 月琴火柴包裝，1930s

● 仙桃火柴包裝，1930s

● 香菸包裝	● 茶葉包裝

 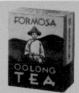

● 牡丹牌香菸，1938

● 台灣茶商公會烏龍茶，1939

● 罐頭包裝

 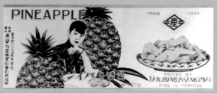

● 「卓蘭物產購買販賣利用組合」鳳梨罐頭，1930s

❯❯❯ 日治初期的安撫階段（1895-1918）

日本殖民符號　Style III

在大量日本商品的影響下，殖民地台灣的商品包裝設計，呈現出許多日本風格模仿，以及中日色彩融合，這種具有日本色彩的包裝樣式，甚至成為當時設計之主流。

- 酒類標貼
- 香菸包裝
- 糕點包裝
- 成藥包裝
- 白粉包裝

• 酒類標貼　　　　　　• 香菸包裝

• 黃菊老酒，1910s　　　　　• 有薰，1910s

• 赤厚菸，1917　　　　　• 麟菸，1917

• 白鶴酒

• 糕點

• 明石屋「餅」

西方文明影響　Style IV

在日治時期，西方的新奇事物往往被視為現代文明的進步象徵，西洋的舶來品在當時一般台灣百姓心目中，更是優越品質代表。當時台灣許多民間廠商、店家，為了追隨流行及提升其產品形象，逐模仿日本國內商品的廣告形式，或抄襲經由日本而來的西方進口商品包裝，在包裝上運用了西洋的裝飾圖案、色彩或設計形式，作具有西方文化色彩之設計表現。

- 酒類標貼
- 香菸包裝
- 鳳梨罐頭包裝
- 飲料商品包裝

• 酒類標貼

• 樹林王謙發酒廠「新藝術」風格肩貼，1910s　　• 龍津製酒公司「新藝術」風格肩貼，1910s

• 養血

• 香菸

• 鳳梨罐頭包裝

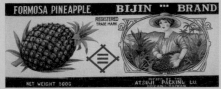

• 「BIJIN BRAND」鳳梨罐頭，1910s

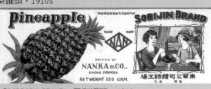

• 「SOBIJIN BRAND」鳳梨罐頭，1910s

治中期的同化階段（1918-1937）

標貼	●香菸包裝

「ヘロン」香菸
鐵罐，1933

●「瑞光」清酒，1930

●「瑞光」清酒，1930

酒，1920s

●「ヘロン」香菸，1933

●成藥包裝	●白粉包裝

●鞋粉，1930s

日本久保廣濟
戍藥，1920s

●永井太陽堂成
藥，1920s

●新竹白粉，1930s

標貼	●香菸包裝

ZITUGETU
BUDOOSYU
RED

●日月紅葡萄酒，1935　●「紅茉莉」香菸，1922

●鳳梨罐頭包裝	●飲料商品包裝

色茉莉二號
，1922

●「曙」香菸，1935

●「裝飾藝術」風格的
紅茶包裝，1930s

EROPLANE BRAND」
梨罐頭，1930s

●「黑松汽水」商標，1931

日治晚期的皇民化階段（1937-1945）

●酒類標貼

 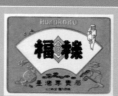

●「凱旋」清酒廣告，1938　　●「福祿」清酒標貼，1939

●成藥包裝

●日藥社「軍淋丸」，1930s　　●日藥社「六軍丸」，1930s

●酒類標貼

 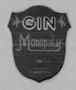

●Monopoly Whisky，1938　　●Monopoly Gin，1938　　●梅酒，1939

●香菸包裝

●「曙」香菸，1938

>>> 日治初期的安撫階段（1895-1918）

戰爭宣傳色彩 | Style V

- 香菸包裝
- 酒類包裝
- 其他包裝

戰爭時期日人將廣告納入戰爭宣傳的一部分，在此因素影響下，商品廣告以及商品包裝，也因應戰爭宣傳，作迎合國家政策及鼓舞士氣之視覺設計，讓包裝與戰爭連結，傳達廠商對於戰爭的參與效忠及國家奉獻的熱忱。

貿易輸入商品 | Style VI

- 化妝品包裝
- 石鹼(香皂)包裝
- 齒磨（牙粉、牙膏）包裝
- 奶粉包裝
- 清酒標貼
- 啤酒標貼
- 糖果包裝
- 藥品包裝
- 調味品包裝
- 其他生活商品

經由日人統治者引進的外來商品輸入，影響了台灣民眾的生活型態、消費文化與思潮觀念。當時經由商人貿易進口的外來商品，主要以日本國內的生活消費品為主，以及少數由日商進口的洋酒、洋菸、香水等西方奢侈商品。

• 化妝品包裝	• 石鹼（香皂）包裝	• 齒磨（牙粉、牙膏）包裝	• 化妝

• 「サーワ」化妝品，1900s

「SiCCAROL」，1906

• 「新都の花」化妝品，1898
• 花王石鹼，1890s
• ライオン齒磨，1890s

• にきき美顔水

• 奶粉包裝	• 啤酒標貼	• 糖果包裝	• 藥品包裝	• 清酒

• 森永牛奶糖，1914

• 「和光堂藥局」奶粉，1906
• 三寶樂啤酒，1890s
• 箭牌口香糖，1916
• 仁丹，1905

端麗 1930
若翠 1930

台中期的同化階段（1918-1937）

日治晚期的皇民化階段（1937-1945）

• 香菸包裝

•「つはもの」香菸，1943

•「隼」香菸，1938 •「荒鷲」香菸，1938 •「南」香菸，1939

• 酒類標貼

• 其他商品

•「凱旋」清酒，1938 •忠勇清酒廣告，1940 •楊旗芳沉香，1940

•專賣局火柴，1942

• 石鹼（香皂）包裝 • 齒磨（牙粉、牙膏）包裝

•「ライオン石鹼」包裝，1920s

•花王石鹼，1923

L，1927 •ライオン齒磨，1930s •仁丹牙膏，1930s

糖果包裝 • 藥品包裝 • 調味品包裝 • 其他生活商品

•明治ミルクキヤラトル，1925

•味の素，1920s

•「Kodak」膠卷底片，1930s

本進口藥，1920s

啤酒，1920s

•金鳥蚊香，1930s

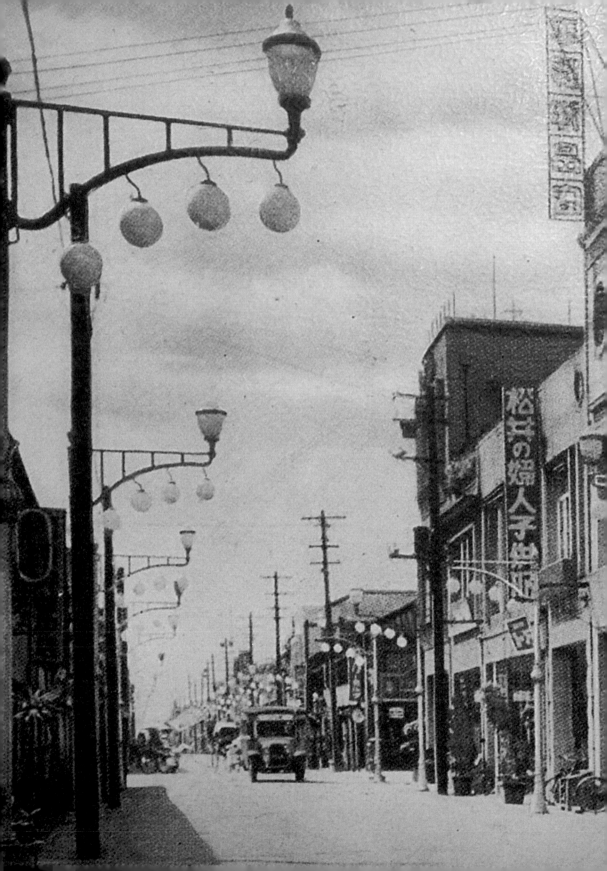

導言 »
日治時期台灣常民商品包裝設計概觀
Introduction: Product packaging design philosophy during the Japanese Colonial Period

　　隨著早期來台移民生活的商業交易發展，台灣在地已有許多傳統的商品儲存方式，最常見的即有具本土特色的各種水果以及農產品，通常利用大容量的桶狀包裝，直接分裝零售，但甚少作小容量的包裝設計，且尚未具有現代商業包裝設計之觀念。

　　到了日本殖民統治之後，因各種環境因素影響，台灣的商品包裝更加受到重視，其設計表現，有技術進步與樣式多元的風格面貌，縱觀日治時期常民生活商品包裝設計之整體發展，大致呈現了蓬勃發展之進步景象。也因此，透過對當時環境發展背景的分析，更能瞭解當時台灣包裝設計之發展現象。

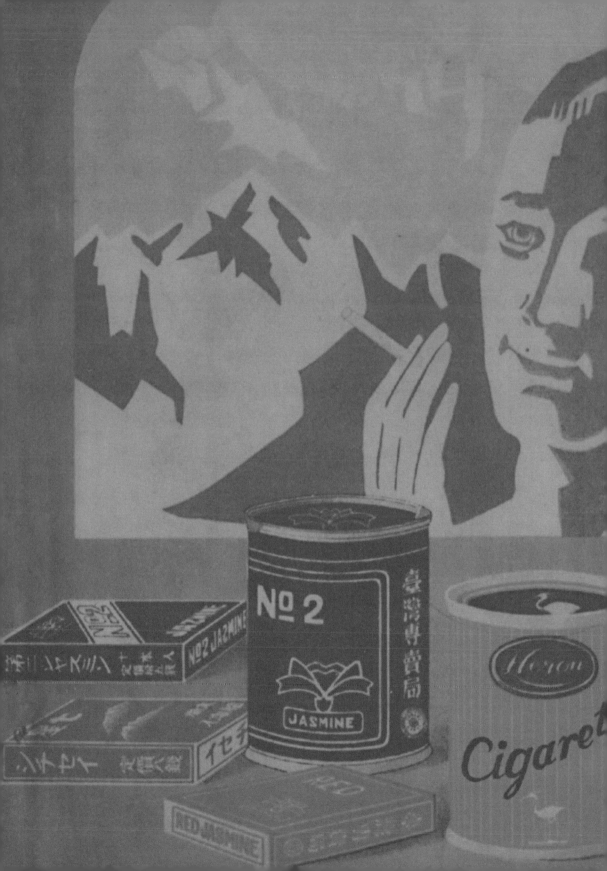

日治台灣產物與生活 ⠶⠶
商品類型

Taiwanese products and life merchandise type during
the Japanese colonial period

　　明末清初閩、粵移民拓墾之際，除了有許多跟隨早期先民從大陸原鄉輸入的傳統生活商品外，由於台灣自然環境優越，適於農作物栽培，很早即有各種獨具本土特色之農產品及水果的盛產。這些本土產物，除自行食用，以及市集的交易販賣外，對於多餘產品的儲存，大多沿襲大陸內地傳統之釀造、醃漬等方式處理，以保持原有風味或再製成各具特色的地方產物。但最初的食品加工製造之技術、設備與規模皆簡陋，通常以傳統家庭手工方式生產，產量不多，品質不一，且商品包裝形式簡單，沿襲舊有方式，大多利用大容量的桶狀包裝，直接分裝零售，甚少作小容量的包裝設計，且尚未具有現代商業包裝設計之觀念。

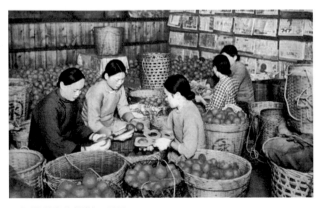

● 台灣盛產的椪柑，1920s

　　日治之後，許多日本商品或經由日人間接引入
的西式商品，也緊跟隨著日人統治者腳步登陸台灣，
豐富了台灣常民生活的商品內容。日治時期的社會
環境變化，不只促進了台灣本土商品之生產與製造，
並且受到大量外來商品與文化的刺激，更使日治時
期台灣的商品包裝，呈現風格多樣面貌。所以，日
治期間的台灣常民生活商品，除了少數從大陸原鄉
輸入外，主要有台灣自行生產的各地方產物，以及
由日人引進的日式商品。

台灣地方物產

　　日本因地狹人稠，所以1895年殖民治台之後，
不僅積極產業資源開發，並將台灣視為日貨銷售的
新興市場，大量輸入日本商品於台灣，日人統治者
也隨即效法當時西方帝國主義對殖民地榨取之行徑，
實施「工業日本、農業台灣」的殖民政策，以發展
台灣的農業為首要，利用台灣盛產的農產品，支持
日本國內的工業化建設與現代化開發之進行。因日
本對台灣所需的主要農產品為蔗糖與稻米，所以殖
民政府乃在台灣大力推展此兩大農產品的生產，使
其成為當時台灣最主要的出口產品，日治期間，除
了晚期戰爭階段為配合「工業化、皇民化、南進基
地化」之治台政策，才有工業之發展外，台灣的經
濟來源，一直是以農業及農產加工業為主要大宗。
除此之外，台灣各地具有特色之農、漁、牧產品，
亦在日本的殖民開發經營下，引進了現代化生產技

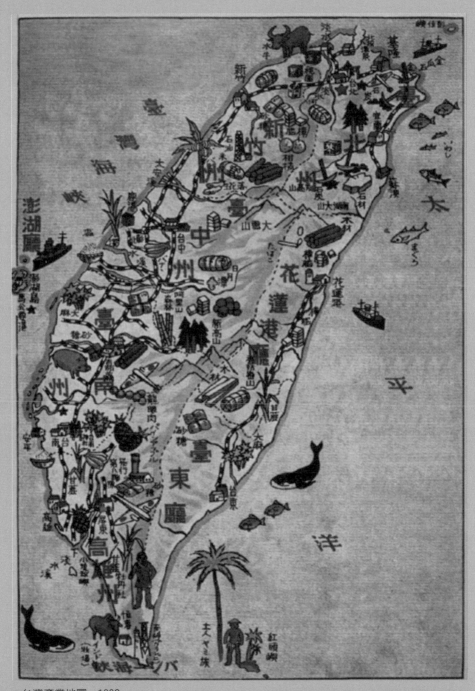

● 台灣產業地圖，1932

術與設備，使產品的品質改善，產量增加，從當時
日本官方所調查繪製的台灣產業地圖中，可以看到
台灣全島各地特色產物圖像。此外，由當時台灣民
間傳誦歌謠中，也發現有關於台灣全島各地方豐富
特殊物產之描述吟唱：

台灣九份出金門，北投山頂出硫黃，金銅出在水湳洞，烏油石炭出瑞芳。
山林一帶出木炭，關子嶺腳出溫泉，北投山腳塊燒碗，宜蘭鴨掌甲膽肝。
麻豆出名文旦柚，竹東山腳出石油，樹林出名老紅酒，鹽埕出在台南州。
士林名產石角芋，出名椪柑是新埔，金山海口出硼砂，打狗淺野紅毛土。
台南生產麻布袋，蘇澳出名大白灰，苗栗竹山出柿粿，南勢出名烏龍茶。
新竹名悠出凸粉，過溪蕃薯較沒根，雙園出名麻竹筍，新竹出名葫蘆屯。
南部出產番仔豆，鹿港和美出蝦猴，員林庄腳出鹹草，新化線西出蒜頭。
深坑淡水出毛蟹，杰魚出在新店溪，安平海產出干貝，臺北出產茉莉花。
內山蕃界出樟腦，士林名產出甜桃，台北溪州出石燥，鹿港出名鳳眼糕。
溪州出產菜脯米，東港出名紅蝦禈，宜蘭金棗黃肉李，竹山粗紙甲筍絲。
新莊出名白紗線，嘉義出產龍眼干，小梅蓮霧與黃潭，豐原出名五牲盤。

　　日治時期台灣的農業發達，除了糖、米為主要
農產物之外，其他農、漁、牧產品亦產量豐富，從
日治末期官方統計資料中可知，當時台灣的十大重
要農產品依序為：米、甘蔗、豬、蕃薯、茶、香蕉、
雞、落花生、鳳梨、黃麻。這些產品中除工業用的黃
麻外，其餘皆是當時民間日常生活中之重要生活食
品，由於當時生鮮冷藏技術尚未運用，對於多餘農
產品的保存、運銷，唯有依賴各種食品加工、再製
的方式處理。所以當時市面上出現了各種具有特色
的農產加工品或地方名產，日本殖民政府更有計畫引

當時殖民地台灣的醬油製造、罐頭食品生產，皆是在日人技術引進下，而改變了台灣傳統特產之生產與包裝，使產品的種類與形式更加多樣化。尤其在大量外來文化與進口商品的影響、刺激下，廠商與消費者對於商品的包裝逐漸重視，包裝設計成為商品行銷的重要利器，設計風格也趨於豐富多樣化。尤其日治中期之後，日人在台產業開發與交通建設已逐漸就緒，因而促使了台灣旅遊風氣興盛，為因應觀光客的旅遊紀念消費需求，各地特產商品林立，作為伴手禮商品的包裝設計也更加注重。

● 尚美閣特產店，1935

進了新式的食品加工技術，改良商品的品質及生產、包裝形式，並透過各地方特產展示、觀摩的共進會、品評會舉辦，以提升商品產量與品質，將台灣商品拓展市場外銷至海外各地，以賺取大量外匯。

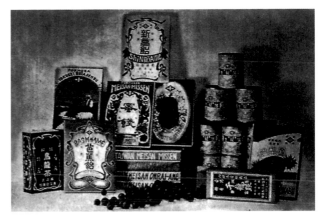

● 台灣蜜餞特產，1930s

　　日治時期台灣的農業發達，物產豐富，且由於氣候、環境的差異，各地方皆有不同的特殊產物。當時市面上販售的台灣地方特產，若依其製造方式與產品類型，則可區分為以下二種：

▌新鮮農產品

　　全台各地皆有特殊之產物，但當時的交通運輸不便，且對於生鮮產品的保存技術欠佳，所以新鮮特產之流通不易，市面上販售的大多以當地的產物或是水果類為主，例如斗六與麻豆的文旦、新竹與頭份的椪柑、台中的香蕉、西螺的西瓜等，或是花生、花豆、紅豆等農產品。當時新鮮水果大多利用竹簍或簡易的木箱包裝，花生則有以鐵罐乾燥保存方式

包裝，有的包裝外觀表面黏貼有商品標貼，這些標貼通常成爲包裝設計之表現重點所在，利用標貼中之圖形、文字與色彩，以傳達其商品之產地名稱與品質特色。

▌農產加工品

　　日治之後的農業發達及加工技術進步，促使農產加工品大量生產，當時這些產品包括了依照傳統方式製造的糕餅、蜜餞、酥糖，以及利用外來技術引進與改良而生產之罐頭、肉脯、醬油、醋等。所以若依材料與加工方式分類，日治時期之農產加工品，有下列各種類型：

・蜜餞類

　　蜜餞乃中國傳統的特產零食商品之一，係爲一種以糖漬加工製成之茶食果物，又稱爲「蜜煎」。據唐代李延壽所撰《南史》之記載：宋明帝「以蜜漬鱁鮧，一食數升」，由此乃知早在南北朝劉宋時代即有蜜餞食物的出現。中國的蜜餞製造，向來以華南產糖地區較盛，尤其廣東、福建一帶最爲普遍，粵人稱之爲「涼果」、「蘇味」，閩人則稱「鹹酸甜」。台灣之蜜餞製造，早期係由大陸閩、粵一帶傳入，由於台灣盛產蔗糖及熱帶水果，所以蜜餞之生產比大陸內地更加興盛，產品種類也更爲多樣。尤其日治之後的農業發達與蔗糖、水果盛產，促使了蜜餞製造業興

● 頭份椪柑標貼，1930s ● 寶山椪柑標貼，1

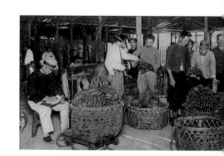

● 台灣盛產的香蕉，1920s

● 鐵罐包裝花生，1930s

● 添錦商店蜜餞標貼，1930s

● 台灣鐵道旅行案內，1927

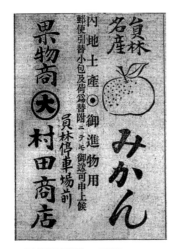

● 員林特產廣告，1925

盛，除延續民間傳統的釀造、醃漬方式外，日人更引進新式食品加工技術，改良產品品質，注重包裝與行銷，使此階段商品包裝有豐富的形式變化，而成為當時民間生活中的重要伴手禮。此外，隨著日治中期之後殖民政府有計畫地推動台灣觀光旅遊，更促使了各地特產製品中的蜜餞商品興盛。

當時市面上的產品種類多樣、各地品牌眾多，其中尤以中部的員林街最為出名。市面上常見的蜜餞產品，一般是以薑、柚子、柿子、佛手柑、木瓜、冬瓜、桃子、李子、橄欖等蔬果加工醃製而成，例如柿粿、柚子糖、龍眼乾、冬瓜糖、話梅、明薑、楊桃乾、鳳梨乾、檨仔乾（芒果乾）等。這些產品除作一般零食外，也成為各地特產商品出售，通常除以散裝的零售方式販賣外，有些並利用紙袋或紙張包裝，其上印製有各種水果圖案或標貼，透過這種圖形設計與文字說明，不只傳達了商品的種類特色與品牌、產地等相關訊息，更達到了商品美化與行銷宣傳效果。這些蜜餞包裝，除了常見的中國傳統風格外，亦有受到日本進口商品或西方商品文化影響，作日式風格或西方視覺流行設計。

● 錦珍香柚子糖包裝，
　1930s

‧糕餅、甜點類

　　在台灣傳統民間生活中，以各種農產品及水果製造之糕餅、甜點，常是一般百姓的零食、茶點或逢年過節送禮必備之物。日治時期除中國傳統的糕餅產品外，市面上亦增加了日本傳入之西洋餅乾、糖果或和式甜點，一般常見的有鹹梅餅、李仔糕、枇杷糕、金桔餅、柑餅、芭蕉飴、芭蕉煎餅、酥糖、雪片糕、綠豆糕、珍果、麻薯，以及從日本傳入的羊羹、和菓子與西式的餅乾、糖果等。這些產品通常以紙張、紙袋或紙盒包裝，其外觀設計精美，有些表現出濃厚的中國傳統吉祥色彩，亦有受日本或西方商品設計影響者。

● 曾天香商店李仔糕標貼，1930s

‧麵食類

　　台灣民間傳統以米糧為日常生活之主食，麵食製品較為少見。但日治之後，小麥、高粱等雜糧在日人有計畫的發展下，產量逐年增加，尤其以製造麵粉的小麥最為可觀，所以麵食製品在當時逐漸為人們所接受並喜愛，尤其在日治末期二次大戰期間，麵粉更成為供應軍需之重要糧食。當時常見的麵食製品以麵條、饅頭最多，這些產品多以紙袋包裝，並印有簡單的圖案或標貼設計，在日治末期的粟饅頭商品包裝中，已出現了現代包裝材料塑膠袋的使用。

● 范春生金桔餅標貼，1930s

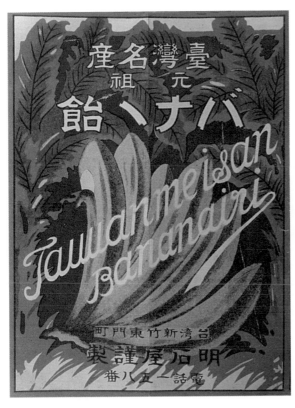

● 明石屋台灣芭蕉飴標貼，1930s

● 日本和菓子賣店，1930s

● 明治牛奶巧克力廣告，1930s

● 王合源乾麵標貼，1930s

● 陳合發商行福壽麵包裝，1930s

● 栗饅頭包裝，1930s

・茶葉

　　台灣的茶葉生產甚早，明末清初移民開台之際，即由閩、粵一帶引進，依據《台灣通史》所載：「台北產茶近約百年，嘉慶時有柯朝者歸自福建，始以武夷之茶，植於鰈魚坑（今台北市文山區內），發育甚佳。」由此可知，早期台灣茶葉種植傳自大陸，而其種類以烏龍茶、包種茶為主，並有少數的紅茶、綠茶，初期多利用手工製造以自給自足，而後英國人在台設立洋行將茶葉輸往國外，使茶葉成為台灣重要的外銷商品。日治之後，在日人大力的推展下，台灣的茶葉生產興盛，除了由早期漢人所經營的傳統茶行，並有日商在台大規模栽種生產，以外銷歐美各國。1901年總督府除了引進現代化製茶技術設備外，於台北、台中、台南各地設置農事試驗場，開始了台灣茶葉之試驗、改良，以提升品質與產量，且利用商品廣告的刊登與宣傳海報的張貼，積極行銷台灣茶葉，台北茶商公會甚至還發行《台灣之茶葉》專業雜誌，由此可見當時台灣茶葉產業之發達；尤其每當台灣參加國內外博覽會活動時，茶葉皆是殖民地台灣的主要參展品，會場中常有喫茶店的設置，以行銷宣傳台灣茶葉特產。

　　當時的台灣茶業主要以烏龍茶、包種茶為生產大宗，由日人引進的紅茶也逐漸成為外銷歐洲之重要商品。並且在日本產品影響下，其包裝除了大容量金屬罐裝、盒裝外，小容量的紙袋亦很普遍，紙袋之外觀印刷圖案及標貼，通常成為茶葉包裝之設計重點，由於當時茶葉已有大量外銷，所以其包裝

● 茶葉包裝工廠，1920s

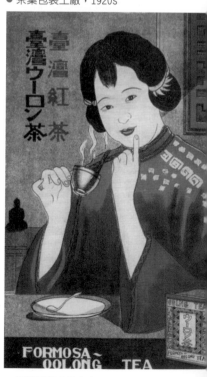

● 台灣茶葉宣傳海報，1920s

之設計風格，除了台灣民眾熟悉的傳統風格，或是強調台灣產地特色外，也有受到日本、西方商品文化影響，作不同面貌設計表現。

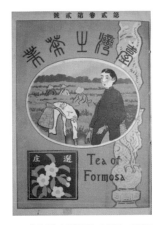

●《台灣之茶葉》封面，1917

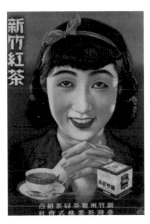

● 新竹紅茶宣傳海報，1929

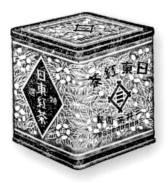

● 日東紅茶包裝，1920s

● 傳統風格茶葉包裝，1920s

● 台灣茶葉宣傳廣告，1928

● 日本風格茶葉製品包裝，1920s

● 永玉珍烏魚子包裝，1920s

● 新復珍豬肉脯包裝，1920s

● 南海商行烏魚子包裝，1930s

‧肉脯、魚乾

　　台灣的自然物產豐盛，除了各種農作物、蔬果外，由於四面環海及全島溪流密布，所以魚產量亦相當豐富，當時這些魚蝦亦經加工製造成為具有特色之地方產物，如東港蝦米、台南魚脯、大溪魚乾、高雄烏魚子等；並且在農業發達及一般民間勤儉、惜物的美德下，家家戶戶皆有豬隻的飼養，成為當時生活中的主要肉類來源，並有肉乾、香腸、肉脯等加工製品生產。日治時期由於魚、肉的盛產，所以魚、肉製品遂成為市面上常見之高級餽禮食品，這些商品通常以紙袋、紙盒形式包裝，並透過其外表之印刷及標貼的圖形設計，表現出內容物之產地或產品特色。

‧調味製品

　　中國早在西漢即有醋和醬油的製造，經歷代發展而成為傳統民間普遍之日常飲食調味品。由於醋、醬油是由黃豆、大豆以及米、麥等糧食釀製而成，所以日治農業發達之後，醬油、醋等製品生產興盛，並且在日人技術的引進下，以及日本外來商品影響，內容品質改良，商品包裝也常模仿日本商品樣式，尤其日本知名品牌進口商品的活潑廣告宣傳與精美包裝樣式，更成為台灣本地商家的學習對象。這些產品除了大容量桶裝形式外，一般家庭使用則以玻璃瓶包裝，並利用瓶身外觀標貼作為商品的識別、傳達與美化，從當時醬油廣告中發現，有些高級醬

● 萬家香醬油包裝，1920s

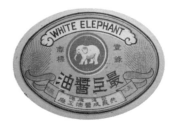

● 共泉成醬油標貼，1920s

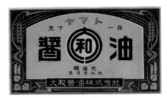

● 大和醬油標貼，1920s

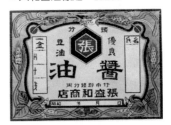

● 張盛和商店醬油標貼，1920s

● 周和發醬油標貼，1930s

● 龜甲大日醬油標貼，1930s

油之外表甚至還包覆著精美包裝紙，以做爲饋禮商品。

當時台灣市面上販售的醬油，除了較高級的「龜甲萬」、ヒゲタ 等日本進口商品外，一般台灣自行生產的在地品牌眾多，但各家商品包裝樣式皆與日本醬油相類似，利用日本風格之標貼設計，以強調其產品之優越品質形象。由於受到當時最大品牌「龜甲萬」醬油影響，張盛和商店、周和發醬油商會、龜甲大日醬油、合成醬油、南珍公司等眾多品牌醬油，標貼設計不僅受日本風格影響，其企業商標皆模仿「龜甲萬」的六角造形商標，龜甲商標儼然成爲醬油之商品象徵。

在台灣民間生活中，醋與醬油同樣是重要的烹飪、飲食調味品，但比起當時市面上各品牌醬油包裝之內容豐富標貼設計，家庭食用醋的包裝形式，則顯得較爲簡略，通常僅以文字訊息說明爲主要設計內容。

● 合成醬油標貼，1930s

● 和泉興商會五印醋標貼，1920s

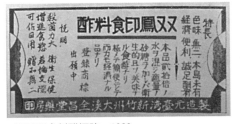

● 双鳳印食料醋標貼，1920s

·罐頭製品

　　台灣總督府囑託岡村庄太郎在台灣研究鳳梨加工製罐技術，並於1902年在高雄州鳳山郡建立第一所鳳梨罐頭工廠，開啓了台灣罐頭工業的發展，並改變了傳統的食品加工形式，使台灣的食品工業步入了現代化生產階段。由於台灣盛產各類蔬果，所以除了鳳梨罐頭生產之外，日治中期台灣罐頭食品製造技術成熟之後，罐頭產品種類亦陸續增加，包括有荔枝、水梨、鳥梨、椪柑、李子、蕃石榴、楊桃、竹荀、茭白筍等各種產品，以及利用蔬菜加工製造的醃漬醬菜罐頭，麵粉發酵製造的麵筋罐頭等台灣民間生活所熟悉的商品。除了蔬果罐頭產品外，台灣四面環海漁產豐盛，日治時期漁產加工罐頭產業，亦非常發達，主要商品有鯖魚罐頭、螺肉罐頭。當時這些產品除了在市面上銷售外，有許多是以外銷爲主要市場，所以包裝外觀標貼設計也較具現代感與活潑。到了日治末期二次大戰期間，罐頭製品成爲提供日軍補給之重要食物來源，所以更促使了台灣罐頭食品工業的興盛發展。

日常生活商品

　　日治之後的商業活動興盛，促使了台灣日常生活商品的類型多樣、內容豐富，除了有隨著移民而來的傳統日常生活商品，並且在外來殖民文化輸入影響下，增加了一般民眾對新式商品的消費，市面上出現許多日式及西洋生活商品。日常生活商品包

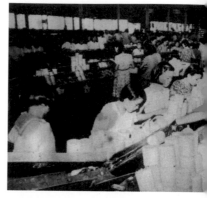

● 鳳梨罐頭加工廠，1920s

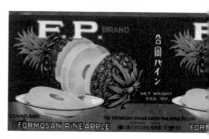

● 台灣合同會社鳳梨罐頭標貼，1930s

● 三菱商事會社鳳梨罐頭標貼，1930s

● 台灣物產會社鳥梨罐頭標貼，1930s

括有食衣住行各種生活必需品，其中並以由殖民政
府主導生產的菸、酒商品，其包裝設計較具系統性
發展，風格變化最為豐富。

● 老永昌商行筊白筍罐頭標貼，1930s

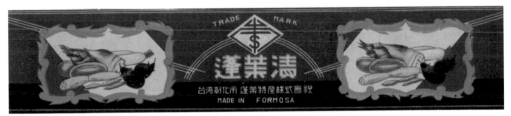

● 蓬萊特產會社蓬萊漬罐頭標貼，1930s

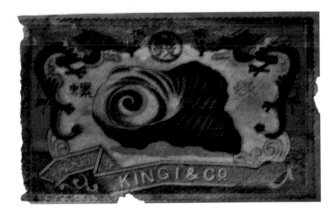

● 蝶螺罐頭標貼，1920s

・香菸

　　菸草大約在明朝嘉靖、萬曆年間（1560至1580），即從南洋一帶傳進台灣，並流傳於原住民生活中，日人笠島孝作在《台灣菸草の起原に關する考察》一文提及西班牙人E. Kaempfer於《Amoenitates ticae》一書，記載1688年前往菲律賓及台灣旅行之見聞，發現台灣和菲律賓兩地原住民吸食菸草型態頗為相似，研判應該屬於同一系統。台灣開始有香菸之買賣，據推測始於1662年明鄭時期，當時為供應台灣軍隊所需，由福建漳州一帶輸入。當時香菸製品主要分為「生菸」與「熟菸」兩大類，亦有少數來台僑商從香港攜帶紙菸，提供在台洋人或部分上流社會人士吸食，但大多數台灣民眾仍以吸食菸絲為習慣。日治之後，日軍與日人移民增多，頓時台灣吸菸人口增加，市場需求量增加，日本因受明治維新文明開化影響，開始接觸洋人所流行的紙菸。台灣菸絲的味道品質不受日人青睞，於是日商從日本輸入各種紙捲菸，以供給來台日人消費需求。

　　1905年日人實施台灣香菸專賣，而後香菸產品類型更加多樣，除傳統的菸草生產外，並有日人引進新式的捲菸，以及受到西方文化影響的雪茄，這些香菸商品的包裝依內容屬性，而有盒、包、袋、罐等不同形式，而包裝設計的視覺圖案，則有各種不同視覺表現風格，有延續傳統民間熟悉樣式，作消費者喜愛的中國傳統風格；也有受日本國內香菸影響，作模仿日本風格，或是當時日本流行樣式；

「天狗」牌、「孔雀」牌、「忠勇」牌紙菸，皆為當時台灣市面上流行的日本進口商品。

● 天狗菸草廣告，1899

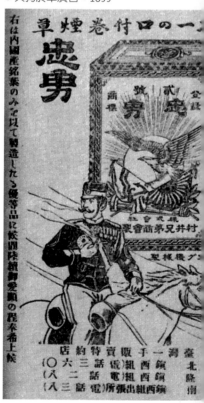

● 忠勇菸草廣告，1901

有些商品則作當時西方流行視覺形式。有些香菸爲
強調其產地的殖民地台灣文化色彩，其包裝圖案作
香蕉、椰子樹、原住民等台灣圖像設計；到了日治
末期，戰爭環境下的香菸包裝，其視覺圖案更大多
是作戰爭宣傳設計。

● 專賣局香菸製品，1930s

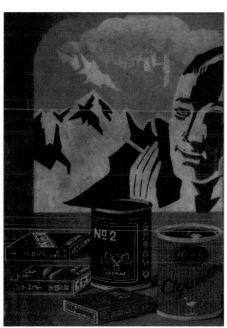

● 專賣局香菸廣告，1930s

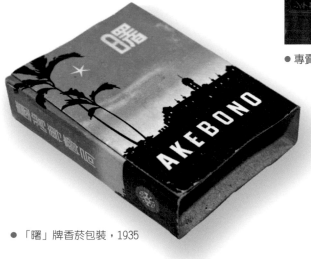

● 「曙」牌香菸包裝，1935

・酒類

　　台灣早期原住民即有土法釀造酒類，南部開發較早的平埔族，便常利用「嚼米製酒」與「蒸米拌麴」等造酒，此種原始製酒方式，即是漢族移民來台之前的台灣最早酒類生產。早期漢族開台移民，仍具有大陸之「太白遺風」，酒成為生活中所不可或缺之物，初期利用延襲自大陸內地傳統的生產方式釀造以自用，但設備簡陋，種類不多，品質也不佳。

　　日治之後，除了民間商店有傳統的酒類釀製經營方式外，也逐漸有許多較具規模的酒類製造廠設立。到1922年專賣實施前，台灣各地已有許多由台人或日人所經營生產之設備完善、質量俱佳的酒廠，如芳釀株式會社、樹林紅酒株式會社、宜蘭製酒株式會社、埔里社酒造株式會社、中部製酒公司、大正製酒株式會社等大型酒廠。日治初期，殖民統治對於民間釀酒雖不加管制，但總督府為增加財政收入，乃於1922年正式實施專賣，禁止民間造酒，並收購各地民營製酒設備成立12所酒廠，從事酒類釀造生產及販賣。專賣局除自行設廠生產一般酒類外，並從日本輸入清酒、麥酒（啤酒），自中國各省進口傳統酪酒，並引進歐、美各類洋酒，加以重新包裝處理，再經過配銷販售於島內。

● 平埔族原住民造酒方式

● 早期酒商廣告，1902

● 早期酒
　廣告

‧其他日常生活商品

　　日治之後，台灣的日常生活商品內容更形豐富，因受到日本引進商業行銷與外來商品包裝樣式的影響，以及市場眾多商品的競爭，所以各商家為了促銷產品，以吸引消費者的喜愛、購買，也逐漸注意商品包裝的設計，以作為商品宣傳的重點，透過商品外觀包裝，以突顯其產品之特色。

　　各類商品包裝因其內容屬性不同，常會有其特定的設計表現形式與風格樣式，例如與一般百姓生活健康息息相關的成藥商品，除了民間中藥所熟悉的中國傳統面貌外，日人傳入的現代西式成藥，通常作日本風格或現代西方視覺形式；傳統民間信仰生活中的香燭商品，通常是以宗教吉祥色彩濃厚的傳統視覺風格為主，但受到外來文化影響，有時仍會有西洋現代象徵圖像的融合運用。

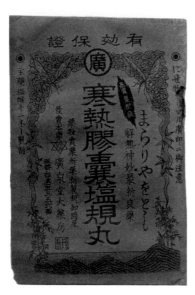

● 日本風格藥品包裝，1910s

● 西式風格藥品包裝，1930s

　　其他如牙膏、香皂、化妝品、奶粉等新式的日常生活商品，大多是由日本進口銷售，較少有在地自行生產者，由於廣告宣傳效應，一般民眾對於外來進口商品，常有品質優越良好印象。例如，當時的明治奶粉廣告中，即將飲用奶粉的嬰兒畫成肥胖模樣，以突顯其產品的營養成效。

「楊旗芳圓記」烏沉香包裝，則在傳統包裝視覺中，出現了具有現代西方文明象徵的地球與傳統仙女組合設計；受到日本進口糖果影響，台灣生產的水果糖、芭蕉飴等糖果，大多是作外來商品包裝樣式模仿，以吸引消費者的喜愛。

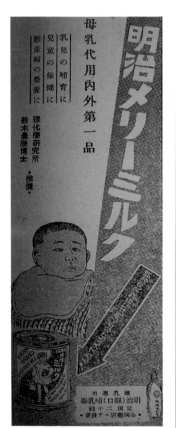

● 明治奶粉廣告，1931

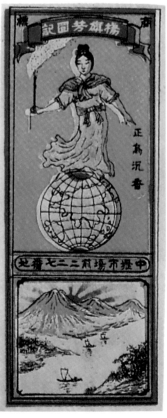

● 「楊旗芳圓記」烏沉香包裝，1930s

● 新高製菓芭蕉飴包裝，1930s

日治台灣包裝設計發展 ∷∷ 背景

Taiwan packaging design development background during the Japanese colonial period

　　雖然隨著早期來台移民生活的商業交易發展，台灣已有傳統的商品包裝形式使用，但到了日本殖民統治之後，由於受到各種環境因素影響，商品包裝更加受到重視，整體包裝設計，呈現了蓬勃發展之進步景象，因此可見包裝的樣式多元、風格豐富。透過對當時環境發展背景的分析，即能瞭解當時台灣包裝設計之發展概況。

商業活動興起，促使了商品包裝設計快速發展

　　日人統治者為改善殖民地居住環境，以便順利治理台灣，曾陸續在全台各主要城市實施「市區改正計畫」，以西方現代都市規畫觀念，進行台灣的市街環境重整，以符合日人理想之現代化都市。此種都市規畫建設，不僅使台灣各地的城市、街區有整齊嶄新面貌，以及進步的現代化景象，並且亦加速了各種商業活動的蓬勃發展。當時台灣各大城市街頭，到處皆可看到各式看板林立的商業活絡景象，為因應商業環境快速發展，市面上許多商品包裝、廣告，常模仿日本帶來新式風格，作最新流行設計。

　　隨著社會進步、經濟繁榮，一般民眾的消費

● 台中市街屋，1930s

能力增加，促使了商業市場活絡，商品包裝設計逐漸受到重視，有些商店甚至會利用店頭廣告設計、戶外看板設計，以及商品櫥窗展示的佈置，進行商品行銷宣傳。

殖民政府在台灣的新興市場開發，以及日人商業行銷策略與商業宣傳活動的輸入，不僅促使了殖民地台灣商業快速發展，與商業訊息傳達、商品行銷宣傳與商品包裝相關的商業美術設計，也經由日人的觀念、技術引進，而逐漸受到重視與普遍運用。當時市面上充斥日本進口商品的新穎、活潑包裝樣式，更是對傳統民間的生活商品，造成了新鮮的視覺衝擊與消費觀念改變，因而也促進了日治時期台灣商業包裝設計的快速發展。從當時報紙廣告中發現，為因應商業環境興盛後的商業美術設計需求，日治中期已有為商業廣告、包裝設計服務的新興行業出現。

總督府專賣局即時常舉辦零售商店頭展示布置競賽，利用新穎包裝設計進行商品宣傳促銷。

● 菸酒零售商店頭展示，1930s

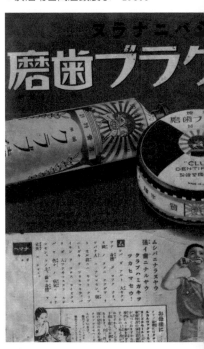

● クラブ齒磨廣告，1932

● 廣告社的廣告，1936

● 包裝容器會社的廣告，1931

● 納涼會景象，1928

1934年高砂族專用的「ラガサン捲菸」、「タカサゴ菸絲」，其包裝圖案即由當時日籍在台畫家鹽月桃甫所設計；1943年上市的「黑潮」香菸包裝圖案設計，則是透過對外公開徵集。

● 「黑潮」香菸包裝，1943

　　日治之後，受到日人引進的商業經營文化影響，台灣各地商工會、同業組合紛紛成立。為促進市場買氣，因而常有各種特定主題的商品展售會、聯合廉賣或納涼會（夏天拍賣會）之商業促銷活動舉辦，每當這些活動舉辦期間，除了有海報、廣告的宣傳外，各家商店更會利用由日本引進的「商品櫥窗」廣告技術，在商店及商品櫥窗中展示最新包裝樣式之商品，以提升商品的形象、價值，美化商店的整體外觀，並吸引顧客目光，達到促銷宣傳之目的。尤其由日人統治者所經營的菸酒專賣事業，為吸引消費者喜愛，每當有新產品生產上市時，皆用心於商品包裝與標貼樣式之設計，除由專賣局印刷部門專人負責包裝設計外，有些甚至委請當時知名畫家設計或公開徵選設計創意。

展覽會推動，加速了商品包裝設計進步

　　1851年英國「水晶宮」舉辦了西方近代史上第一次博覽會，往後博覽會遂成為19世紀西方強權列國展現其進步工業與國力所爭相參與的活動。日本雖於1862年即派遣使節團參訪英國倫敦世界博覽會，但到了1868年「明治維新」之後，才開始積極參與西方博覽會活動，並學習西方博覽會形式，於1871年舉辦「第一回京都博覽會」，以展示日本的文明開化，由於日本參與國外博覽會活動的經驗，因而見識了西方現代文明與商品設計的進步情形，啟發了設計觀念形成與商品包裝設計的重視。

　　西方博覽會活動也隨著日人引進了台灣，殖民地台灣開始參與日本國內各地展覽活動，或代表日本參加國外各類博覽會，以宣傳殖民經營成果，行銷產物商品。台灣於1897年開始參加日本長崎「第九回共進會」後，每當有各種展覽會、共進會舉行時，皆有具特色之台灣商品參展，至日治末期共參展了約一百多次日本國內展覽活動；台灣從1900年參加法國的「巴黎萬國博覽會」開始，也陸續參展了約三十幾次國外展覽活動。透過在展覽會中的「台灣館」設立與台灣商品展示，呈現日人在台殖民經營成就，以及行銷殖民地台灣的豐富物產，尤其更利用「喫茶店」的設置，以宣傳台灣的茶葉特產。透過這些海外

● 「巴黎萬國博覽會」參展香菸，1900

● 「拓殖博覽會」台灣喫茶店，1913

《台灣商品陳列館報》，1927

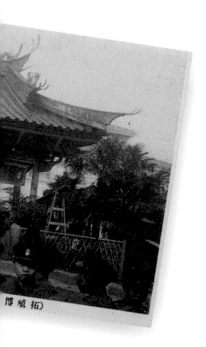

展覽活動的參與，不僅達到台灣商品宣傳功效，並藉由與外國商品的觀摩學習，促使了台灣商品品質提升與包裝設計進步。

　　為提升殖民台灣的產業水準，促進工商業進步，日人統治者於是模仿日本或外國的產業展覽會模式，積極推動「產物品評會」、「物產共進會」、「勸業共進會」等各種活動，並在各地設置物產陳列館、商品陳列所，透過商品產物公開展覽評比，除可宣揚殖民經營成果外，並藉以引進各種國外新知與產品的相互觀摩評比，加速殖民地產業發展，更可進一步達到開發日貨在台銷售市場、拓展商機等目的。當時殖民統治者積極推動促使台灣產業進步的措施，除了上述模式，並於台灣各大城市逐年設置了許多公共的商品展示場所，如1897年「台南物產陳列場」、1899年台北「總督府物產陳列館」、1902年「台中廳物產陳列館」、1926年「高雄州物產陳列場」與「台南州商品陳列館」，甚至1927年創刊發行《台灣商品陳列館報》，以作為各種商品展覽訊息傳播的主要媒介。

　　自1898年口人在台北舉辦「日本物產展覽會」，展示了日本現代化商品，以及1899年「台南農產物品評會」中展出台灣農特產品，往後從地方小型物產展示到全台大型勸業共進會、博覽會的活動舉辦，幾乎未曾間斷過，有各地方州廳或商工會團體主辦的小型商展，也有由總督府殖產局、專賣局規畫的大規模展覽活動。

　　其中最有創舉的展覽活動，則是在1908年台灣西部南北縱貫鐵路全線通車之際，台北商工會特別舉辦了「台灣汽（火）車博覽會」，將整列火車車廂改裝成商品展示空間，內部裝飾成各個不同主題的店舖賣場，陳設有當時由日本及歐美進口時髦商品，如美術品、服飾、化妝品、書籍、玩具、樂器、飲料、雜貨、罐頭、糕點、洋酒與藥品等商品，車廂內同時還設置台灣喫茶店、啤酒屋與咖啡座。5月22日此列火車從台北站開出，沿途停靠基隆、桃園、新竹、苗栗、台中、彰化、斗六、嘉義、新營、台南、橋仔頭、打狗（高雄）、鳳山、九曲堂等車站，至6月4日結束直行歸北，在全台各主要車站停留一至三日不等，列車所到之處，皆有歡迎場設置與餘興節目活動安排，以營造博覽會歡樂氣氛，除吸引民眾上車參觀，更可趁機推銷商品。透過此特殊形式的博覽會活動進行，不僅能夠開啟台灣民眾視野，並使外來的現代化商品文化得以快速傳播至全台各地，加速了台灣包裝設計的進步發展。

日治時期台灣的重要展覽活動有：1908年「台北物產共進會」、1911年「第一屆台灣南部物產共進會」、1915年「第二屆台灣南部物產共進會」、1923年高雄「全島實業大會商品展覽會」、1926年「中部台灣共進會」、1931年「高雄港勢展覽會」、1925年「始政三十周年記念台灣博覽會」、1935年「始政四十周年記念台灣博覽會」等。

●「台灣勸業共進會」海報，1916

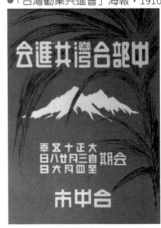

●「中部台灣共進會」海報，1926

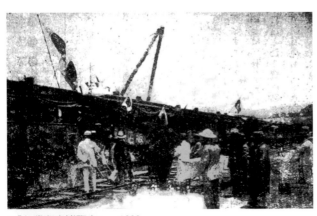

●「台灣汽車博覽會」，1908

設計活動舉辦，提供了商品包裝觀摩學習機會

在商業環境日益興盛下，為促進商業活動發達，提升商業美術設計水準，日人除積極引進現代商業設計觀念、技術於台灣外，並時常舉辦國內外優秀設計作品的觀摩學習與設計競賽，隨著這些設計推廣活動的舉辦，也提供了台灣商品包裝觀摩學習機會。例如當時專賣局生產的各類商品包裝，時常會作西方進口舶來品或日本國內樣式模仿，以突顯其商品具有進步的現代化品質形象，不僅菸酒包裝常作外國形式，甚至連自行研發生產的香水，亦模仿法國香水包裝。

日治中期之後，總督府曾在台灣各大都市舉辦多次商業櫥窗競賽，以及商業美術展、國外商業設計作品觀摩巡迴展等活動，例如，1931年在台中商品陳列館舉辦「全國罐頭展覽會」，展出來自日本及歐美各國的知名罐頭包裝；1926年總督府在台北商業學校舉辦「海報展覽會」，展出當時日本商品宣傳海報，1926年在台中舉行的「中部台灣共進會」中，除展示台灣各地特色商品外，更特別設置大型海報展示的「海報館」，展出世界各先進國家一千多張海報，透過此次海報展示活動，不僅增廣社會大眾的設計見識與視野，並促使日治台灣平面設計的快速發展與進步。

1932年總督府殖產局與台北商工會為促進台灣工商業發展，提升台灣商業美術設計水準，於是在

● 專賣局「ゆかりのむ」香水包裝，1932

台北市舉辦「商業美術展覽會」，此為日治時期
台灣規模最大的設計展覽活動。會場中展示了歐
美各國與日本、台灣的商業海報、廣告、宣傳
單、商品包裝、商業標誌等優秀設計作品，並有
動態廣告遊行「廣告祭」與商店「飾窗裝飾競技
會」的舉辦，在獲獎的商業櫥窗設計中，同時亦
能看到各商店優秀商品包裝的展示。此活動不僅
使台灣民眾瞭解當時國內外的美術設計發展，引
進了當西方最流行的現代設計流行，並同時促使
各商店更加重視與商品行銷宣傳息息相關的商品
包裝與商業美術設計。受此影響，台灣各大城市
皆於此時陸續舉辦性質類似的商業美術展覽活
動，例如，1932年高雄市舉辦「廣告祭」、台中

●「商業美術展覽會」，1932

實業協會舉辦「商業櫥窗競技」、1934年高雄商工會舉辦「廣告創意競賽」，1935年新竹商工獎勵館舉辦「現代化シタール廣告資料展覽會」。透過這些設計展覽活動的頻繁舉辦，促使殖民地台灣的商業美術與商品包裝設計蓬勃發展。

　　各地政府為提升地方產業品質，除了有物產展示之品評會、共進會的時常舉辦，也曾舉行多次促進商品包裝水準之包裝觀摩活動，或是邀請日本國內設計師赴台舉辦「包裝圖案意匠講習會」。例如，1928年台中芭蕉同業公會曾舉辦「芭蕉品評會及包裝競賽」，1931年總督府殖產局舉辦「副業產品包裝意匠圖案改良講習會」，透過這些設計專業活動的舉辦，使各商家更加重視商品的包裝設計品質。

外來文化輸入，影響包裝設計多元表現

　　日治時期的台灣，由於殖民地角色的政治環境變化，使得外來的文化、思潮，透過日本統治者的強迫輸入，以及一般社會大眾的好奇主動學習，而逐漸融入於舊有生活文化中。這些外來的文化輸入，不僅改變了當時台灣民眾的傳統生活型態，亦對當時商品包裝樣式造成影響，使台灣包裝設計有更多元的風格表現。

　　日治之後，隨著日本文化的逐漸輸入，以及日人到來的日益增多，大量充斥的日本商品逐漸躍為

市場新貴，成爲一般民眾追隨模仿的對象。爲迎合市場需求，日本進口商品的包裝設計，更是本土產品仿傚的參考，而形成一種新興的消費流行與時髦象徵，尤其是一些日本知名商品或大型企業所帶來的商品設計或包裝樣式，對當時台灣民眾而言的確具有新鮮感與吸引力。在這種環境下，當時台灣的美術設計普遍受到日本影響，報章雜誌的廣告、街頭的看板，以及商品的包裝等，皆紛紛模仿日本設計，有些在日本商品影響下而完全仿傚日本風格，有的則作部分樣式的抄襲運用。

　　尤其1922年日治專賣之前台灣民間廠商生產的酒類產品中，更可發現有許多標貼是模仿當時日本傳統酒類設計，或在畫面中出現了具有日本帝國精神象徵的圖像設計。專賣之後由殖民政府生產販售的酒類商品，其包裝樣式更常模仿日本國內產品，作日人熟悉的包裝設計。在強勢日本文化影響下，殖民地台灣的商品包裝設計，皆紛紛以殖民母國的設計作爲仿效、學習對象，不僅作品的設計形式、表現風格與日本國內相似，具有日本傳統文化特色或精神象徵的視覺符號，如櫻花、菊花、富士山、旭日等圖形，亦時常出現於當時包裝設計圖案中，而蔚爲普遍流行。

　　在日本帝國威權統治下，作爲殖民地的台灣，此時更成爲日本模

●「明治クリームキヤラメル」包裝，1925

1920年台灣自行釀造「高砂麥酒」，其包裝標貼即是模仿日本「惠比壽」啤酒。

●「高砂啤酒」海報，1920

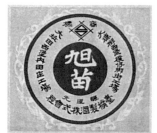

●「旭苗清酒」標貼，1910s　　●「福祿清酒」標貼，1930

● 專賣局水果酒廣告，1938

仿西方文化的試驗地，日本將學習自西方的近代藝術、文化思想直接灌輸於台灣。

　　日治時期，西方新奇事物往往被視爲現代化進步象徵，西洋舶來品在當時一般台灣百姓心目中，更是優越品質代表。台灣許多民間廠商、店家，爲追隨流行及提升其產品形象，遂模仿國外商品的廣告形式，或抄襲經由日本而來的西方進口商品包裝，作具有西方文化色彩之設計表現。例如總督府專賣局生產的洋酒與水果酒，大多作外國形式的標貼設計，以突顯其產品具有國際水準之優越品質，有些更在標貼中運用洋文以及西洋裝飾圖案，或者直接模仿當時外國產品的標貼，作相同形式設計。

　　在當時各種外來西方流行設計風格中，以十九世紀歐洲流行的「維多利亞」（Victorian）藝術，以及20世紀初的「新藝術」（Art Nouveau），與1930年代盛行的「裝飾藝術」（Art Deco）等視覺風格，對台灣影響較爲明顯，且最常在台灣商品包裝設計中出現。例如「鈴木壽作醬油」產品標貼，作古典的「維多利亞」風格設計，「龜甲大日醬油」產品標貼畫面中彎曲、嬌柔具有浪漫色彩邊框圖案，即是典型的歐洲「新藝術」風格設計，台北茶商公會的台灣茉莉花茶包裝圖案，則作日治中期流行的「裝飾藝術」視覺風格。

　　日治時期的台灣生活商品包裝，因社會環境發展與文化趨勢，而有不同階段的變化。日治初期除了部分因追隨流行，模仿日本商品，受到日本風格

●「台灣茉莉花茶」包裝，1930s

●「鈴木壽作醬油」標貼，1930s

影響外，大多仍是以傳統的形式表現爲主，作民間熟悉且富有吉祥色彩之中國傳統風格的設計表現。在「同化政策」的治台環境，以及大量日本商品的影響下，日治中期的台灣商品包裝設計，呈現出更多日本風格的模仿，以及中日色彩的融合，這種具有日本色彩的包裝，甚至成爲當時設計之主流，有些傳統地方特產的包裝，還出現了中日融合的設計風格，尤其專賣局的菸酒產品，在此階段的包裝更是以日本風格的設計爲主。日治晚期的台灣商品包裝，在戰時環境與「皇民化運動」之治台政策下，大多作日本風格的設計，甚至有些設計還特別表現出具有政治宣傳色彩的戰爭風格設計。縱觀日治時期常民生活商品包裝設計之整體發展，可以說呈現了蓬勃發展之景象。

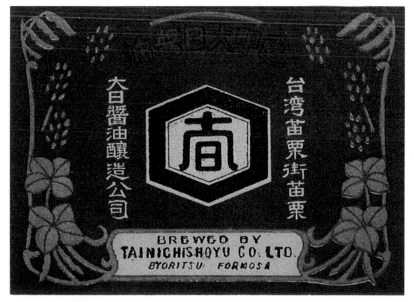

●「龜甲大日醬油」標貼，1930s

日治時期的 >>
商品包裝設計表現

The packaging design of popular Taiwanese commodities
during the Japanese Colonial Period

　　日治之後的台灣，隨著殖民社會環境轉變、
日人的商業活動引進、消費者的喜好變化、外
來文化思想的衝擊、消費流行思潮的影響，以
及對於進口商品包裝的模仿學習，使得此階段
的台灣商品包裝具有多樣、豐富的不同風格面
貌。並可以進一步將當時常民生活的商品包裝
設計，歸納為中國傳統風格、台灣在地圖像、
日本殖民符號、西方文明影響、戰爭宣傳色彩
以及貿易輸入商品等各種表現類型與風格特色。
以下即依序說明各種風格之商品包裝的視覺特
徵與設計表現，藉以瞭解此特殊年代的台灣生
活文化。

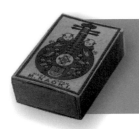

中國傳統風格 >>>

Traditional Chinese Style

台灣 TAIWAN
Style I
The Packaging Design of Popular
Taiwanese Commodities
during the Japanese
Colonial Period

　　由於台灣早期的漢族移民大多來自閩、粵沿海一帶，與大陸具有相同的文化背景，並且其日常商品製造方式皆沿襲大陸傳統舊法，產品的種類、風味皆與大陸內地類似，所以其產品的包裝也常沿用大陸的傳統形式。而且，早期有許多商品係從大陸進口，這些產品的包裝設計亦是民間業者參考、模仿的對象。台灣在日治時期雖然處於殖民統治的社會環境，受到了各種外來文化的衝擊與生活模式變化的影響，但延襲自大陸的傳統中國文化思想與觀念，仍一直存留於民間生活裡，並形成了台灣民間傳統的視覺喜好，具有傳統吉祥象徵之裝飾圖案、色彩，以各種形式呈現於日常商品包裝中，而成為民間生活文化的重要部分。

　　並且，日治初期，日本對於具有數千年傳統的殖民地居民，為了便於順利統治，對台人原有的風俗習慣，除認為有礙「政治」者外，皆加以保留。由於這種「安撫」之治台政策，使得中國傳統風格在異族統治的環境下尚能保存於民間，並呈現於當時的日常商品包裝中，所以此階段的台灣常民商品包裝設計，仍大多是以中國傳統風格為其主要的表現形式。除了日人統治者在領台初期的政策實施，使得傳統的生活習俗得以繼續保留外，由於幾千年來的中國文化深植人心，具有傳統吉祥象徵寓意之裝飾圖像，已融為民間生活的重要部分。

當時除一般民間的傳統商品，常以吉祥符號作大眾熟悉的傳統風格包裝外，甚至由總督府專賣局所製造生產的日式清酒包裝，亦曾爲了因應市場需求與社會大眾喜好，而運用了中國民間具有長壽吉祥意義的松、鶴、龜、壽翁，或是具威猛象徵的老虎等視覺符號。

由於具有歡樂、喜慶、吉祥象徵寓意的傳統裝飾圖像，往往較容易爲一般大眾所喜愛，因而大量使用於日常的商品包裝設計中。並且，這種傳統視覺符號運用的包裝，也成爲當時各家商品互相模仿的設計表現。

●「第貳號虎骨酒」標貼，1924

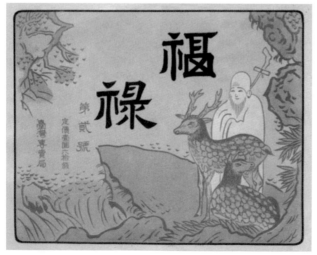

●「福祿清酒」標貼，1923

當時台灣雖處於強勢日本文化影響的殖民環境下，但中國傳統色彩的設計表現，仍是日治時期商品包裝的重要風格。尤其是早期移民生活中的香菸、酒類、蜜餞、糕餅等具有傳統風味的地方特產，大多在其包裝設計中，使用消費者熟悉的中國傳統圖像，或具有吉祥喜氣色彩之視覺風格，用以呈現產品所具有的傳統特色。

●「金雞老紅酒」標貼，1924

●「赤厚煙」標貼，1912

●源發製酒公司「綠豆酒」
標貼，1910s

● 蔡合春蜜餞標貼，1910s

● 雪片糕標貼，1910s

新竹「錦瑞香商店」與「杜裕昌商店」之蜜餞包裝設計，其標貼即非常相似，不僅色彩、構圖一樣，連畫面中的傳統版印水果圖像，其造形風格也非常類似；嘉義「水堀頭製酒公司」杏仁酒與「洽成造酒公司」芭蕉酒的標貼，皆同樣以具有長壽意象之傳統「松鶴延年」吉祥象徵符號，作為畫面裝飾。

● 錦瑞香「明桃」蜜餞標貼，1930s

● 杜裕昌「楊桃」蜜餞標，1930s

● 洽成造酒公司「芭蕉酒」標貼，1910s

● 水堀頭製酒公司「杏仁酒」標貼，1910s

　　甚至有些商品包裝，爲了迎合消費者喜愛，而特別強調傳統風格與吉祥色彩，在包裝設計中使用了與產品內容物無關之傳統符號。

　　當時的傳統風格包裝，除了有吉祥圖案、紋樣的使用外，藉由傳統色彩如金、紅、黃等高彩度的吉祥顏色之搭配運用，亦可形成強烈的傳統風格，塑造喜慶、歡樂的吉祥意象。

　　雖然日治50年期間，台灣有不同階段的社會環境變化，但這種由早期大陸來台開拓先民所帶來的中國傳統色彩，則是台灣漢人生活中的熟悉視覺風格，因而形成了日治時期台灣商品包裝設計的主要面貌。此時常用的中國傳統裝飾符號，除了具有吉祥象徵意涵的裝飾圖案、紋飾外，還包括了民間生活中熟悉的傳統生活器物、建築裝飾、生活型態、書畫文字、故事傳說……等各類型視覺符號。具有吉祥喜氣象徵的金色、紅色、黃色組合，則是傳統風格商品包裝中常用的配色表現。

林同美「糕粉」標貼圖案、台灣爆竹煙火株式會社「煙火」標貼圖形、「鐵液人參酒」等商品。皆是利用傳統民間故事或瑞獸圖像作為設計主題，藉以強調其所具有的傳統色彩。

● 林同美「糕粉」標貼，1920s

● 台灣爆竹煙火株式會社「煙火」標貼，1920s

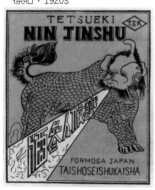

● 「鐵液人參酒」標貼，1910s

嘉義義順興的「火酒」，即利
用標貼中的紅、黑配色以強調
歡樂、吉祥之傳統氣氛；「七
珍梅」蜜餞的包裝，則僅在紅
色標貼中印上黑色商品名稱；「
黃異珍製果」的包裝標貼，則
在土黃色紙張印上紅色傳統圖
案，使其呈現濃厚的中國傳統
色彩。「布袋嘴製酒公司」的
桂花酒標貼，不僅利用傳統回
紋圖案裝飾，以表現出中國傳
統風格，並以具歡樂喜慶色彩
的紅色印刷，增強此傳統酒類
的中國意象。

●黃異珍製果包裝標貼，1930s

● 「布袋嘴製酒公司」桂花
酒標貼，1920s

●「七珍梅」蜜餞標貼，1930s

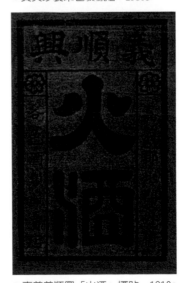

● 嘉義義順興「火酒」標貼，1910s

酒類標貼

　　台灣早期的民間用酒，除部分從大陸進口之外，大多是自行釀造生產，所以其類型除了延續大陸傳統風味外，有些並利用台灣特有之物產，以釀造具有本土特色的酒類。日治時期，除了日人統治者及少數追求時尚之士，大部分本島居民還是習慣於舊有的傳統風味。初期的傳統酒類除了民間釀造販售及部分從大陸進口外，至1931年禁止酒類進口之後，則全面由專賣局自行生產，但其產品種類仍延續傳統的風味，包裝形式則大致以本島消費大眾的喜好為訴求，大多是具有濃厚的本土傳統風格，或沿襲傳統酒類之意象，以取得消費者的喜愛、認同。當時的傳統酒類眾多，包括一般飲用的高粱酒、火酒、紹興酒、老酒、舊酒、紅酒(紅露酒)、米酒、糯米酒、芭蕉酒、烏豆酒、綠豆酒、糖蜜酒，以及藥用酒類之五加皮酒、虎骨酒、玫瑰露酒等產品。

▋紅酒

　　紅酒於清季隨移民從福建安溪傳入後，即成為具有特色的台灣傳統酒類，因其以糯米釀造，營養滋補，為一般民間所喜愛之「長命酒」，由於酒色暗紅，所以通稱為「紅酒」、「紅添酒」或「紅露酒」；釀造之後貯藏長久者，風味更香醇且色澤更深，民間素稱之為「老紅酒」、「老酒」或「舊酒」。其中尤以台北樹林一帶水質甘甜所釀造的紅酒最為聲名遠播，由於風味甘醇、色質喜氣，因而成為當時一般民眾普遍喜愛之酒類，日治初期民間廠商眾多，各家品牌包裝之標貼風格類似，大多作「雙龍戲珠」圖形設計。

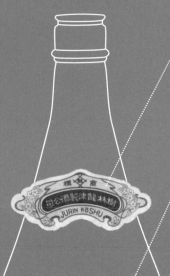

樹林龍津製酒公司的產品肩貼標，作中西融合的「新藝術」風格設計。

受到日本商品的商標使用影響，標貼上出現了日本家徽造形的「龍」字商標圖案。

橢圓形標貼中有青色的「雙龍戲珠」主題圖形，在中國傳統觀念中，五爪雙龍為皇帝象徵，所以民間商品的酒標貼僅作三爪雙龍圖型。

標貼四周圍繞有熱鬧的花朵紋飾，以增添喜氣歡樂氣氛。

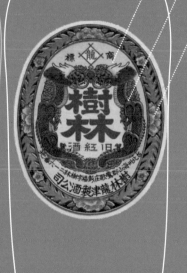

由於當時市面上紅酒銷售熱絡，這種「雙龍戲珠」圖形的包裝標貼，逐成了此類商品的識別象徵，各廠牌爭相仿效，以此種具有傳統色彩的視覺符號作標貼之主題圖形。

除了龍津製酒公司之外，艋舺的龍泉製酒商會、東合興酒廠、茂源商店、益泉製酒商會及金發興酒造商會等商家，皆同樣以「雙龍戲珠」傳統圖案作為產品的商標以及標貼圖案。

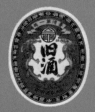
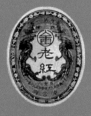
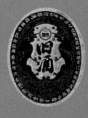
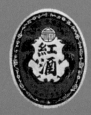

● 龍泉製酒商會「舊酒」標貼，1911　● 東合興酒廠「老紅酒」標貼，1910s　● 茂源商店「舊酒」標貼，1910s　● 益泉製酒商會「紅酒」標貼，1920s　● 金發興酒造商會「舊酒」標貼 1910s

五加皮酒

　　五加皮酒為沿襲自大陸原鄉的中國傳統藥酒，日治初期市面上已有許多民間廠商釀造生產，其包裝標貼通常作一般民間熟悉的傳統風格。專賣之後的五加皮藥酒，係由中國天津輸入後再經專賣局分裝成600cc容量之玻璃瓶裝，為了強調其產品的傳統風味，更延續使用中國傳統風格的標貼設計，以民間傳統喜好的紅、金、黑為主的配色與「雙龍戲珠」之吉祥圖案，並在標貼四周配上圖案式的五加樹花朵與葉子，以傳達其產品為道地傳統醇良產品，以及具有真材實料特色。

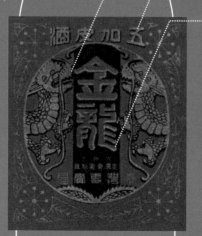

● 「金龍五加皮酒」的肩貼標，作具有喜慶氣氛的紅色傳統風格設計。

● 以金色描黑線框輪廓的傳統「雙龍戲珠」圖像，作為標貼主要視覺圖形。

● 標貼四周圍繞有金色中藥材五加樹的花朵與樹葉圖案，「五加」為中國的特有藥用植物，將其根部挖起洗乾淨後剝出的根皮就是「五加皮」。

● 受到日治中期流行的裝飾藝術（Art Deco）視覺風格影響，作立體造形的手寫美術字的商品名稱。

其他酒類標貼

　　日治初期的酒類包裝，除延續大陸原有風格外，爲了滿足市場需求及一般民眾喜好，通常會選擇吉祥的視覺符號作爲畫面裝飾與品牌識別，希望透過標貼以傳達其產品具有道地的中國傳統風味，所以傳統風格設計，便成爲最普遍表現方式，而其中具有吉祥象徵意義的傳統圖案，則是標貼設計時常用的主題圖形。

　　由於運用一般民間熟悉之吉祥象徵語彙的傳統風格包裝設計，較易獲得消費者青睞，所以具有福、祿、壽、喜等吉祥寓意之傳統圖案，遂成爲當時各商家普遍常用的標貼主題，並有彼此仿效之情形。

　　有些廠商雖有各個不同產品的標貼設計，但爲強調其傳統品牌特色，而會在各類商品之包裝肩貼上，作具有傳統色彩之設計。

●龍泉造酒公司包裝肩貼，1920s

●龍津製酒公司包裝肩貼，1920s

●王謙發製酒店「老紅酒」
標貼，1912

●黃鼎美號「史國公藥酒」標貼，1900s

●金佑製酒廠「三仙玉露酒」標貼，1900s

黃鼎美號的「史國公藥酒」標貼，作傳統版印風格設計；台北金佑製酒廠之「三仙玉露酒」，即是完全模仿當時從大陸輸入的酒類，利用傳統的福、祿、壽三仙作為標貼之主題圖形，以強調其產品的品牌意象，並傳達出「三星高照」之吉祥寓義；樹林王謙發製酒店的「老紅酒」標貼，則使用具有「一路連科」吉祥象徵意義的圖案。

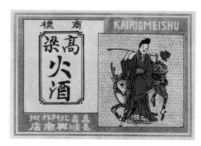

●嘉順興商店「高粱火酒」標貼，1920s

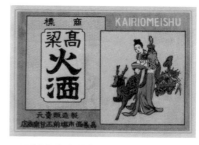

●玉甘泉商店「高粱火酒」標貼，1920s

大稻埕興源製酒公司「五加皮酒」、嘉義源發製酒公司「綠豆酒」與「玉甘露酒」、嘉義造酒公司「白玉酒」、臺樸製酒株式會社「參茸酒」、嘉義水堀頭製酒公司「杏仁酒」、嘉義洽成製酒公司「九齡酒」、陳南成酒類販賣場「補血藥酒」產品之標貼設計，皆同樣是利用松、鶴、靈龜等具有「松鶴長青」或「龜鶴齊齡」等長壽吉祥意義圖像組合而成，以作為延年益壽之象徵；嘉順興商店及玉甘泉商店的「高粱火酒」標貼，則同樣使用中國傳統文化中具有祝壽寓意的「麻姑獻壽」吉祥圖案。

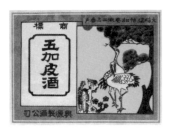

●興源製酒公司「五加皮酒」標貼，1910s

●嘉義造酒公司「白玉酒」標貼，1920s

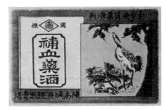

●陳南成酒類販賣場「補血藥酒」標貼，1910s

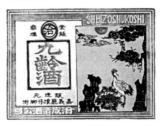

●洽成造酒公司「九齡酒」標貼，1910s

●源發製酒公司「玉甘露酒」標貼，1910s

●臺樸製酒株式會社「參茸酒」標貼，1910s

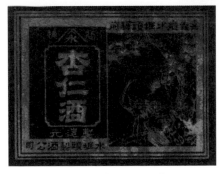

●水堀頭製酒公司「杏仁酒」標貼，1910s

　　虎骨酒是以虎骨等中藥材浸泡而成的中國傳統藥用酒類，也是當時台灣民眾喜愛之傳統酒類。日治專賣後的包裝標貼作傳統風格設計，利用老虎圖案作為品牌識別，傳達產品特性，其中頗有趣的是標貼中的老虎圖案，除抄襲自「台灣民主國」的黃虎旗外，並與台灣民間信仰中的「虎爺」造形類似，具有濃厚的台灣本土民俗色彩；尤其「特製第參號虎骨酒」的標貼，正方形標貼以傳統圖案為外框裝飾，內有圖案式的老虎圖形，並利用黃、黑、金等顏色組合，更突顯出台灣傳統的宗教色彩。

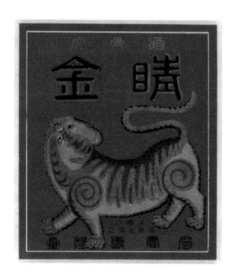

●「金晴虎骨酒」標貼，1924

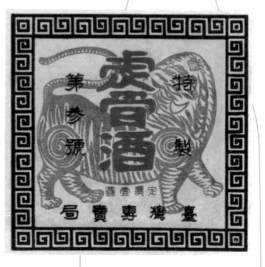

●「特製第參號虎骨酒」標貼，1924

　　玫瑰露酒是以玫瑰香精與中藥材浸泡調製而成的傳統藥酒，專賣期間大多是從大陸天津進口再重新包裝銷售，其標貼也延續大陸原廠的形式，作中國傳統風格的設計，以鳳凰吉祥圖案作爲標貼的主題，具有祥瑞喜慶之象徵；此外，有些更加上玫瑰花邊框的裝飾圖案，以強調其產品名稱意象。

● 「玫瑰露酒」標貼，1923

● 「玫瑰露酒」標貼，1924

【圖解】
Classic

香菸包裝

　　清季來自唐山的開台移民，仍延續大陸原鄉吸食菸絲慣習，並長期仰賴沿海福建、廣東一帶的內地產品輸入。日治初期台灣市面上所販售的菸草，除了從大陸輸入之外，也有本地廠商自行生產的「土煙」，這些產品原料大數仍來自於大陸居多，僅少部分採用本島所栽種菸草製造，但其品質卻略遜於利用大陸原料之製品。當時台灣市面上的菸草包裝，大致皆延續中國傳統風格，以民間熟悉的傳統裝飾紋樣表現為主。日治初期台灣各地已有多家由漢人經營的商號販售菸草，如台北的「東泰號」規模最大，並正式被日本官方登錄商標與包裝樣式；而後日人統治者為增加財政收入考量，總督府專賣局於1905年遂將台灣菸草的生產販賣收歸國有，專賣之後的香菸產品類型更加多樣，口味變化更多，包裝設計的視覺圖案，也有各種不同視覺表現風格。

　　專賣初期的專賣局香菸，主要採「民製官銷」方式，由專賣局委託各地民間工廠生產，所以大部分產品仍繼續原有的包裝樣式，作傳統風格包裝設計。並且，傳統民間熟悉的中國傳統風格，一直是當時台灣民眾的喜愛，為考量消費需求市場，專賣初期的產品，除了「民製官銷」的「烏厚菸」、「赤厚菸」作傳統色彩包裝外，1912年專賣局台北製菸廠設立之後，亦陸續生產了具有中國吉祥意

● 東泰號商標，1902

● 一等赤厚菸包裝標貼，1920

● 二等赤厚菸包裝標貼，1920

義名稱的「麟菸」、「福菸」、「祿菸」、「壽菸」、「龍菸」、「鳳菸」等品牌香菸。這些菸絲的包裝外觀視覺，大都是作中國傳統風格濃厚的設計表現，利用消費者熟悉的吉祥裝飾圖案，以強調其產品的傳統口味特色與道地的傳統品質。例如，當時「麟菸」的包裝視覺設計，即是依照原來「烏厚菸」樣式，僅作小幅度的品牌名稱及色彩變化。

● 烏厚菸包裝標貼，1905

安泰號烏厚煙

開台之初的台灣香菸，主要係由大陸內地貿易輸入，隨著來台移民日益增加，香菸的需求量逐漸變大，日治初期台灣各地已見多家商號有規模地進口大陸香菸，或利用進口的大陸菸絲原料再製包裝而行銷於市。其中位居北部的基隆，由於有港口運輸之便利，促使了許多菸商聚集於此，當時由漢人所經營的「建泰商行」，商業規模最大，其生產的「安泰號」烏厚菸，全台名聞暇爾，市場銷售量大。此種歷史悠久的傳統中國菸絲，係利用消費者熟悉的傳統風格包裝形式，以傳達其商品具有道地中國傳統風味。

利用中國書法隸書字體的名稱，可營造此商品之⬛格色彩。

分別以中國傳統吉祥瑞⬛和翔鳳搭配雲紋背景，⬛裝的主題圖形，用以象徵⬛瑞兆傳統寓意。

在日本殖民文化影響下⬛包裝之色調樸拙、簡澀⬛顏色模仿，取代了中國傳⬛金、紅為主的歡樂喜慶⬛創造了特殊中日融合的⬛裝視覺風格。

整張標貼作早期民間熟悉的中國傳統樣式左右對稱構圖。

以中國民間傳說之「和合二仙」吉祥圖案，作為標貼主題圖形。「和合」在中國傳統生活文化中，意指和諧、和睦、和氣、和順之意，所以可藉此圖形以表達商品所具有的商業信譽與良好品質。

標貼四周圍繞有傳統雲紋連續圖案，除用以裝飾傳統視覺風格外，並能增添吉祥歡樂氣氛。

鳳煙、麟煙

日治中期台灣的香菸市場蓬勃發展，台灣本地菸草種植已達到了自產自足，產量增加、品質改善，已無須仰賴人陸進口。1933年總督府專賣局台北菸廠將沿襲自大陸的傳統「赤厚菸」、「烏厚菸」，加以改良品質，並重新命名為具有傳統吉祥象徵的「福菸」、「祿菸」、「壽菸」、「龍菸」、「鳳菸」、「麟菸」等各種不同等級的新品牌香菸。此系列新商品，皆配合其名稱作傳統的視覺風格包裝設計，使消費者能從新產品的包裝設計，看到熟悉的傳統味道與商品形象。

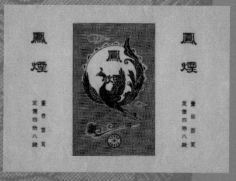

● 鳳菸包裝標貼，1933

【圖解】
Classic

蜜餞、糕點包裝

　　蜜餞是中國歷史悠久的傳統民間零食商品，在台灣早期移民原鄉的閩南一帶非常盛行，產品以加鹽、糖醃製，口味特殊，因而通稱「鹹酸甜」或「蜜煎」，蜜餞製造方式，也隨著先民從大陸傳入台灣。當時常見的蜜餞有糖漬加工而成的蜜桔、蜜棗、糖桂花、鹹欖、冬瓜糖、金桔餅、薑糖、木瓜糖、鳳梨糖、八珍梅、話梅、山楂糕等。並且，早期移民延續了大陸原鄉的米食生活文化，所以利用剩餘農糧加工製造的糕餅點心，與蜜餞皆是當時常民生活中的茶餘飯後零食，此種飲茶吃零食的生活文化，在台灣早期農業社會非常盛行，所以亦通稱為「茶食」。當時台灣常見的糕餅有綠豆糕、狀元糕、五仁糕、薄荷糕、雪片糕、桂片糕、松子糕、核桃仁糕、花糕、李子糕，以及金桔餅、鳳梨餅、肉餅等。

　　日治初期台灣民間販售的蜜餞、糕點商品，除延續中國傳統類型、口味外，其包裝樣式大致仍以傳統形式風格為主。此外，在早期台灣民間生活中，蜜餞、糕點也是民眾禮尚往來的重要伴手禮「等路」之一，所以透過傳統色彩的包裝樣式，更能傳達送禮者的誠意與歡樂喜慶氣氛。

　　因此，當時的台灣蜜餞、糕點商品包裝，係以民間熟悉的中國傳統樣式為主要設計風格，利用標貼中的傳統裝飾圖案、傳統書法文字、傳統版印圖形、傳統視覺構成、傳統顏色運用，以營

　　茂香商店蜜三珍菓的紅色標貼印有黑色吉祥圖案，范合發金桔醬、酥糖在紅色標貼印上銀色傳統圖案，竹東彭丁秀糖果包裝，則是在紅色標貼上版印黑色商品廣告說明文案，呈現典型中國傳統色彩。

● 茂香商店蜜三珍菓標貼，1920s

● 范合發金桔醬標貼，1920s

● 范合發商店特製
　酥糖標貼，1920s

● 金裕發蜜餞標貼，1930s

● 竹東彭丁秀糖果包裝標貼，1930s

造出蜜餞的傳統風味與道地中國色彩。並且各家商品包裝風格類似，常作形式化設計。例如，錦瑞香商店的明薑蜜餞與杜裕昌商店的楊桃蜜餞之商品標貼幾乎完全一樣，不管構圖、色彩，或畫面中的水果圖形表現方式，皆非常相似。

由於當時蜜餞包裝的傳統標貼，大多在畫面中同時印上了各類水果圖形，以傳達其產品的製造來源，這些圖形並通用於各產品之包裝，僅在不同產品之標貼上作文字標示，所以各類商品之區別、標示效果不佳，如蔡合春商店。有些商品甚至為強調傳統風格與吉祥色彩，在標貼的畫面中使用了與產品製造來源無關之中國吉祥圖形，例如錦瑞香商店柑餅標貼的「松鶴延年」圖案、蔡合春商店蜜餞標貼的「進酒圖」圖形，皆是作為畫面之裝飾，藉以加強傳統吉祥色彩。

此外，有些蜜餞、糕點的包裝標貼，則僅在紅色或黃色紙張上版印黑、金、銀等顏色之簡單文字、圖案，以表現出中國傳統喜氣風格設計。

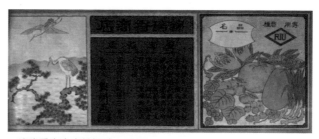

● 錦瑞香商店蜜餞標貼，1920s

杜裕昌李仔糕

日治時期台灣盛產各種豐富的熱帶水果，常利用鹽、糖醃製水果並曬乾而成口味特殊的「鹹酸甜」。這種台灣特產的蜜餞，製作簡易，銷售量大，各地皆可生產，而促使了早期蜜餞製造產業的蓬勃發展。新竹州管轄之新竹郡新埔庄、北埔庄（今新竹縣新埔鎮、北埔鎮），由於此地區的早期移民，主要來自廣東惠州府陸豐縣、嘉慶州鎮平縣、潮州饒平等客家原鄉，由於客家族群的生活習性勤儉，擅長於水果醃製加工，所以日治時期新埔庄的蜜餞產業特別發達，有杜裕昌、錦瑞春、蔡合春、曾天香、范和發、金裕發等知名商號。其中尤以杜裕昌的蜜餞種類變化最豐富，口味品質道地，商品聲名遠播，為當時新竹地區的知名地方特產，紙盒商品包裝上，貼有沿襲自大陸原鄉的傳統風格標貼，呈現出濃郁的傳統民間美味零食特色。

整張標貼以高彩度的鮮豔紅、黃、綠等色彩搭配，使商品具有典型中國傳統風格與歡樂色彩。

此包裝標貼適用於各式蜜餞商品，當商品銷售時再加蓋內容名稱於標貼中間品名空白位置，並利用雙鳳圖案裝飾，以增加傳統喜氣色彩。

整張標貼作中國傳統樣式的左右對稱構圖，兩邊作對聯似排列著商品內容說明、廣告文案、商號地址，以及上方橫批的隸書商號名稱。

畫面中以傳統套色版印的冬瓜、明薑、琵琶、李子、桃子、柚子、佛手等各式水果，作為標貼的主題圖形，使商品呈現傳統的豐收、歡樂氣氛。

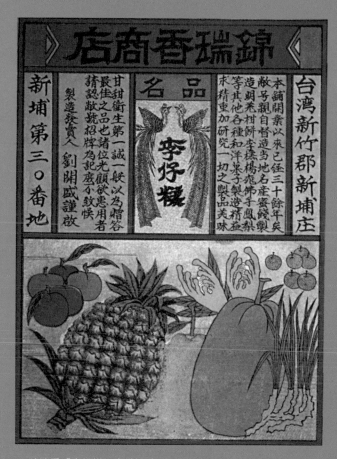

● 錦瑞香「李仔糕」蜜餞標貼，1930s

蔡合春商店蜜餞

　　「蔡合春」為新竹郡北埔街知名的蜜餞商號，生產有各種傳統蜜餞、糕點，商品類型多樣豐富，其包裝標貼同樣作當時一般流行的中國傳統風格設計。從此標貼中可以看到，當時有些商品為強調其傳統特色，或增進吉祥喜慶色彩，常會在標貼畫面中使用與產品內容物無直接相關之傳統裝飾圖案、歷史傳說故事、傳統吉祥圖形。

整張標貼作中國傳統樣式的左右對稱構圖，兩邊分別排列著商品內容圖像、「進酒圖」吉祥圖形，中間並有商號名稱與商品內容說明。

標貼左邊繪有「進酒圖」，畫面中以對弈於枯石旁、古松下的仙翁、道人，伺候於旁的進酒童子，以及伴隨著祥雲飄逸的背景，象徵吉祥長壽之傳統寓意；由標貼中間部分「……四方光顧者進酒圖庶不致？（誤）」之文字說明，可知此圖像並具有消費者品牌識別之功能。

標貼右邊有傳統版印的椪柑、
明薑、佛手、李子、桃子、鳳
梨、西瓜等水果圖像，以傳達
其當時台灣的豐富產物特色。

標貼中間除有「蔡合春」商號
名稱外，並有文字說明本舖產
品蜜煎、明桄(薑)、柑餅、楊
萄(桃)、李糕、佛手、鳳黎(梨)
餅等商品類型，由此可知當時
台灣民間蜜餞的主要類型。

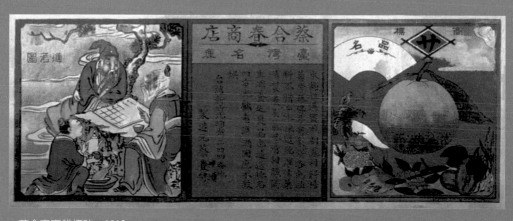

● 蔡合春蜜餞標貼，1910s

老味珍餅舖

當時除了各地知名的蜜餞、糕點商店販售有各種日常生活零食外，因應節慶、婚嫁時使用之饋禮糕餅，亦有餅舖、糕餅商號專門烘焙生產製作。日治時期新竹街上的「老味珍」，即是專營喜慶禮餅之老牌傳統餅舖，其產品沿襲自大陸移民原鄉，以閩南漢人熟悉傳統口味為主，包括有綠豆椪、鳳梨餅、蝦米肉餅、棗泥核桃、伍仁金腿等；或是節慶祭祀用的壽龜、壽桃、紅龜、狀元糕、糖塔等。這些商品不僅作傳統風味，其包裝通常亦呈現傳統樣式，利用傳統風格的木刻版印吉祥圖案設計之標貼，以強調其道地的傳統產品口味，以及具有歡樂吉慶氣氛的產品意象。

圖形上下方皆有各種花卉圖形裝飾，以取其吉祥意義，菊花作「富貴吉祥」之徵，茶花作「花開富貴」之徵，牡丹作「繁榮昌盛」之徵。

利用黑色木刊版印的紅色標貼，
以表現出民間熟悉的傳統歡樂
喜慶色彩。

傳統書卷造形版印畫面中，有「
福祿壽」三仙主題圖形。「福
祿壽」在中國傳統神話中，是
福星、祿星、壽星之合稱，又
稱「財子壽」、「三星」、「
三仙」，具有財富、子孫、長
壽之吉祥象徵寓意。

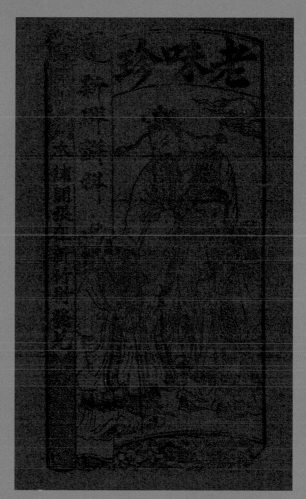

● 老味珍糕餅標貼，1930s

【圖解】
Classic

罐頭商品包裝

　　日治時期台灣蔬果罐頭加工生產興盛，當時台灣盛產的鳳梨、楊桃、荔枝、水梨……等熱帶水果，常被加工製造成罐頭商品外銷至日本國內。其中以鳳梨罐頭產量最大，除日本國內市場外，並外銷至歐美國家，在日人有計畫推行鳳梨種植生產下，到日治中期台灣各地已有超過50家鳳梨罐頭製造工廠，從當時報章雜誌可以看到各廠牌鳳梨罐頭的宣傳廣告。有些由台人所經營之工廠，或是強調其產品為殖民地台灣所生產製造，常會作傳統品牌名稱命名，或傳統風格的品牌圖案設計、傳統圖形之標貼裝飾。

台北「泰方商會」所生產的鳳梨罐頭，不僅作傳統的紅色標貼設計，並以傳統風格的鹿、竹作為商標圖形；「蓬萊商會」的鳳梨罐頭，則以具有傳統長壽象徵之松樹、仙鶴、烏龜、梅花等圖像組合成為商標圖形，「員林名產罐頭公司」的鳳梨罐頭，則作具有富貴平安象徵之傳統牡丹花為標貼裝飾圖形。

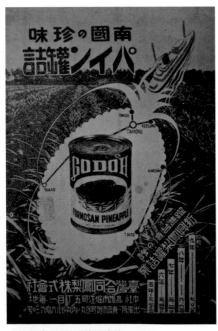

● 台灣合同鳳梨罐頭廣告，1935

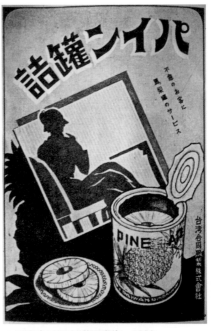

● 台灣合同鳳梨罐頭廣告，1932

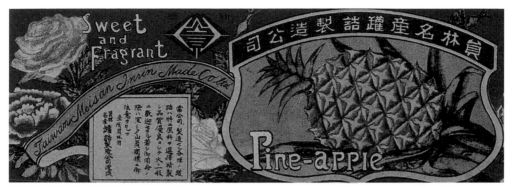

● 員林名產罐頭公司「鳳梨罐頭」標貼，1920s

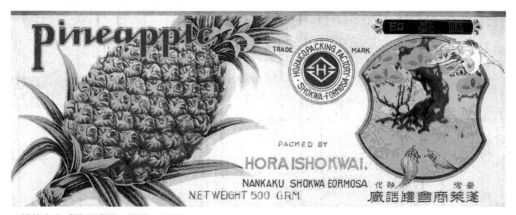

● 蓬萊商會「鳳梨罐頭」標貼，1930s

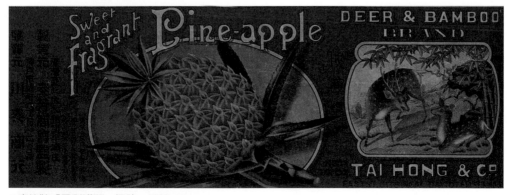

● 鹿竹牌「鳳梨罐頭」標貼，1920s

▌楊桃罐頭標貼

　　日治時期台灣中部員林百果山一帶盛產水果，所以以水果加工的蜜餞及罐頭工廠產業非常發達。位於台中州員林街湖水坑的「高湖罐頭公司」，為當地最大罐頭工廠，有各種水果罐頭商品生產，其中以楊桃罐頭最富盛名，產量最大，除供應台灣本地消費，並外銷至日本各地。高湖罐頭的商品標貼，係以傳統風格的品牌圖案，搭配英文品牌名稱設計，呈現中西合併之特殊視覺趣味。

　　此外，日治時期的罐頭商品，除了蔬果加工製造的商品，亦有利用盛產的肉類、漁產加工者，其中以鯖魚、螺肉罐頭最為知名。這些產品除了供應本地消費市場外，亦大量外銷至日本各地，為強調殖民地台灣的產品製造特色，有些亦會在罐頭標貼上作傳統風格設計。例如，「金義興商行」的蠑螺罐頭，即是以中國傳統「雙龍搶珠」吉祥圖形，作為品牌商標。

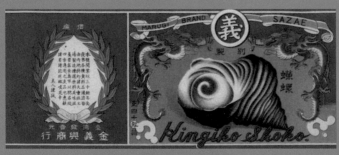

● 金義興商行「蠑螺罐頭」標貼，1930s

● 金義興商行「蠑螺罐頭」標貼，1920s

以英文書寫字體的「Crane Deer」
為品牌名稱，以突顯此罐頭商
品具有現代化進步之產品特質。

以具有傳統長壽象徵之仙鶴、
梅花鹿的寫實圖像，搭配仙境
氣氛的風景，組合成為商標圖
形，呈現出濃厚的傳統吉祥意
義。

利用寫實風格描繪的新鮮楊桃
圖形，以表現此罐頭商品之真
材實料製造品質。

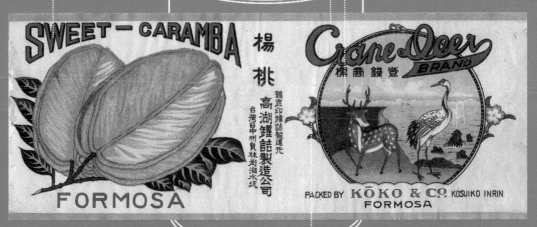

鶴鹿牌楊桃罐頭標貼，1920s

商標圖形邊框的梅花裝飾圖形，
更增添了傳統喜慶福壽色彩。

【圖解】
Classic

香燭、鞭炮包裝

　　早期移民從大陸原鄉帶來的傳統文化與宗教信仰，也深植於台灣民眾的日常生活中。渡海來台開墾之際，先民們為祈求生活能夠平安順利，除了對祖先神明的尊祀外，對於各方諸神皆虔誠敬拜，每當有節慶喜事時，常會有對神明感恩酬謝之熱鬧儀式活動的舉行。香燭與鞭炮，即是因應宗教祭拜儀式及生活信仰需求而形成之傳統文化商品，全台各地皆有知名香燭鋪，尤其各大廟宇附近，必定聚集許多供應香客參拜需求之香鋪金紙店。當時艋舺、鹿港、北港、台南等廟宇香火鼎盛之地，皆有老字號香鋪的開設，如早期鹿港的「施錦玉」、「施金玉」、「施美玉」。這些由於宗教商品傳承了歷史悠久的中國傳統文化，所以商品內容與包裝樣式，大致仍以一般民眾熟悉的傳統風格為主，通常以神佛圖像、民間傳統吉祥人物圖像，或是傳統宗教器物、吉祥圖案，作為標貼之視覺主題圖形，並搭配有各種傳統裝飾圖案，以構成濃厚傳統宗教氣氛。

　　「老鎰成」與「趙錦泰」香鋪的沉香包裝標貼，皆同樣作觀世音菩薩神像之主題圖形；「徐長春」烏沉香標貼，則作具有財富喜氣的「劉海戲金蟾」圖形；「趙錦泰」沉香標貼，以福神、牡丹花瓶等圖形，營造出「福星高照」之吉祥意象；「盧永興香莊」沉香標貼中，除了有店家主人圖像外，並以「老翁煉丹」為商業圖記，用以作為長壽吉祥寓意之象徵。「楊旗芳」沉香標貼中，有左右對稱的雙鶴標記，及日月、仙童、寶塔、蟠龍等具宗教象徵意義之傳統圖形。

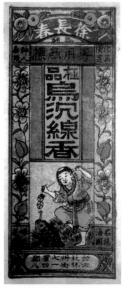

● 徐長春烏沉香標貼，1930s

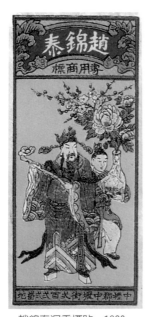

● 趙錦泰沉香標貼，1930s

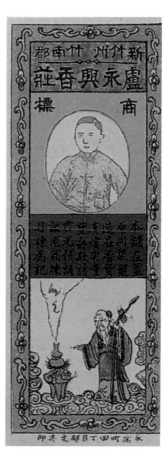

● 盧永興香莊沉香標貼，1920s

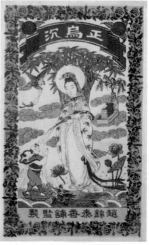

● 趙錦泰香鋪沉香標貼，1930s

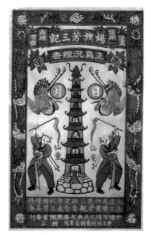

● 楊旗芳沉香標貼，1920s

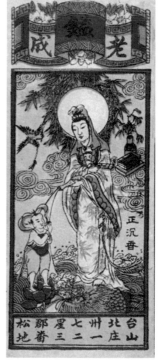

● 老鎰成香鋪沉香標貼，1920s

楊旗芳沉香標貼

新竹州中壢市新街的「楊旗芳」，臨近當地香火鼎盛的媽祖廟「仁海宮」，為日治時期知名香鋪，香燭、鞭炮、金銀紙等產品類型豐富，各類商品皆有樣式不同的傳統風格包裝變化。但是在日治末期戰爭環境及「皇民化運動」影響下，殖民政府不僅推行「宗教改正」運動，引進日本宗教於台灣，以禁止中國傳統宗教信仰的過度發展。所以在此時勢下，連中國具傳統色彩的「楊旗芳」線香商品，也呼應日本帝國的戰爭宣傳，以及當時瀰漫全台的愛國情緒氣氛，在傳統的包裝形式中，增加了許多戰爭宣傳元素，而呈現出中日不同文化融合及戰爭色彩的特殊視覺風格面貌。

整張標貼以對稱的傳統視覺形式構圖、中國傳統配色方式，與傳統吉祥裝飾圖案運用，以呈現消費者熟悉的中國傳統風格設計。

利用對稱的「雙鶴伴月」圖形，作為「楊旗芳」香鋪的商業標記，具有傳統吉祥寓意。

以具有日本帝國主義精神性象徵的左右交插國旗與旭日軍旗作為標貼主題圖形，傳達出戰爭環境下的愛國情緒，呈現傳統商品包裝的特殊愛國宣傳設計。

● 楊旗芳沉香標貼，1940

炮竹煙火標貼

受到中國傳統文化影響，在台灣常民生活中，每當歡樂節慶之際，往往少不了有炮竹、煙火的鳴放助興，以增添熱鬧喜慶氣氛。所以當時台灣各地香燭店、雜貨店，皆同時有此類商品的販售，直至日治末期因戰爭管制而停售之外，炮竹煙火已成為一般台灣傳統生活中的節慶商品。從「台灣炮竹煙火株式會社」的炮竹標貼，可以發坋此類尚品因其屬性具有傳統歡樂色彩，所以通常作傳統包裝形式，以及傳統氣氛濃厚的標貼視覺設計。

以套色版畫描寫中國傳統小說情節中，文人雅士與美女相伴於花園之賞花飲酒歡愉情境，作為標貼主題圖形，呈現鞭炮商品之歡樂節慶色彩。

標貼邊框四周，利用飛舞的蝴蝶與豐富的四季花果圖案裝飾，以營造出豐衣足食、太平盛世之美好歡樂生活。

整張包裝標貼以傳統的主題圖像、吉祥裝飾圖案、傳統色彩氣氛，作典型中國傳統風格設計。

● 台灣炮竹煙火株式會社包裝標貼，1920s

　　除了上述所分析之各類商品常作傳統風格的包裝設計外，由於幾千年來的中國文化深植人心，並影響台灣民眾的生活商品審美觀念。因此，消費者熟悉的傳統視覺樣式，以及具有中國傳統色彩的設計，逐成為日治時期台灣商品包裝常用的設計風格。除了蜜餞、糕餅等中國傳統茶點、地方特產，或是砲竹、香燭等傳統節慶商品，在包裝設計中利用傳統的圖形、文字、色彩與構圖，以呈現其產品所具有的傳統特色；甚至有些日常消費商品，為迎合大眾流行的視覺文化，亦會作熟悉的傳統形式包裝設計。

當時日常生活中的民生必需品火柴，亦有作傳統吉祥意象的月琴圖形，或具長壽象徵之潘桃圖形；台北林同美糕粉包裝標貼的主題圖形，則作傳統版印風格的古典小說人物插圖設計；台北許官商號的傳統膏藥「應驗膏」，與新竹東隆商號的「正生白粉」，其商品包裝標貼皆是作簡單的中國傳統版印形式設計。

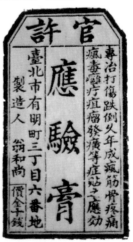

● 月琴火柴包裝，1930s

● 仙桃火柴包裝，1930s

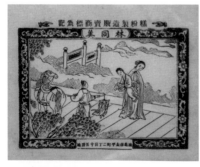

● 林同美「糕粉」標貼，1920s

● 東隆商號「正生白粉」標貼，1930s

● 許官商號「應驗膏」標貼，1910s

●中秋月餅包裝紙，1930s

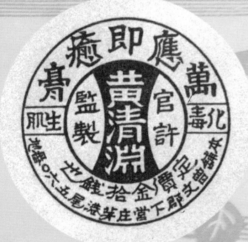

●萬應即癒膏標貼，1930s

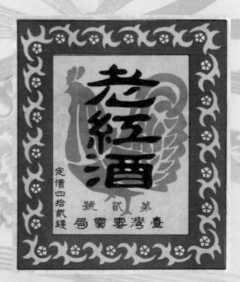

●第貳號老紅酒標貼，1928

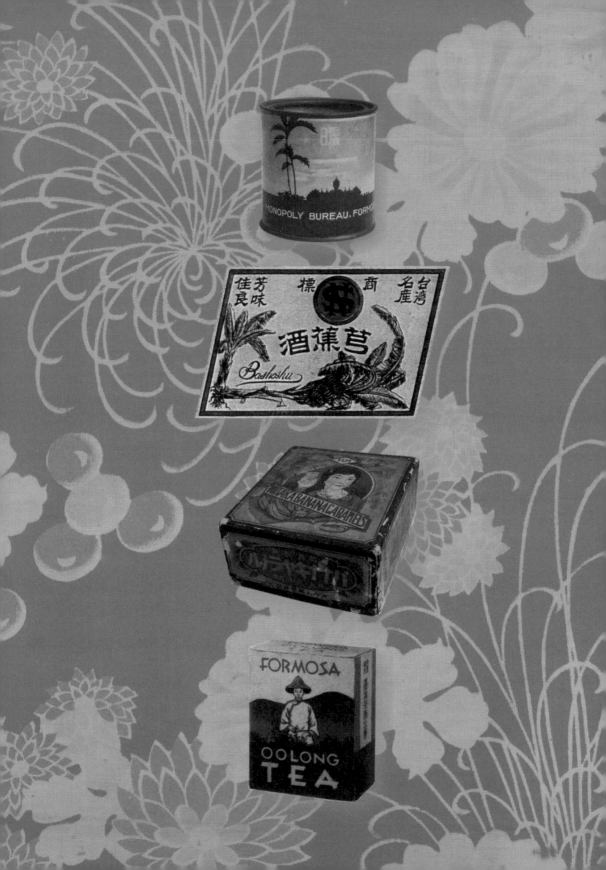

台灣在地圖像 ⋙

Local Taiwanese imagery

台灣 TAIWAN
Style II
The Packaging Design of Popular
Taiwanese Commodities
during the Japanese
Colonial Period

　　台灣位居亞熱帶海島型氣侯的地理位置，自然環境變化豐富，早在十六世紀葡萄牙船隻從太平洋海上經過時，曾對此綠樹蒼蔥的島嶼稱之為「I1ha Formosa」，即是「美麗之島」的意思。台灣的自然景觀，以及特殊的地形環境、物種類型、自然生態與人文生活，皆是北方之日本島國所罕見的。因此，在帝國主義的日本殖民統治者眼中，台灣豐富的作物、林產、礦產等自然資源，以及特殊的人文、生活環境，皆是其經濟榨取、擴張市場，以及殖民統治的理想對象；但另一方面，這種有別於日本的台灣在地圖像，也正是口人用以宣揚對殖民地台灣統治經營成就之最佳題材。透過這些圖像在商品包裝設計中的運用，則可以突顯其對台灣殖民產業開發之成就，及台灣產品特色之宣傳。所以當時台灣商品之包裝視覺設計，時常會利用台灣在地特色的動植物、自然風光、建築景觀、風俗民情、人物百姓，以及原住民等在地特色圖像主題。當時這種台灣在地圖像主題，不僅使用於商品包裝，亦大量出現於與台灣主題相關之宣傳設計中，例如1935年的「始政四十周年紀念台灣博覽會」宣傳海報，即是運用具有台灣在地特色之傳統閩南式建築及香蕉樹圖形，以作為殖民地台灣之象徵。

●台灣博覽會海報，1935

其次，當時有許多在台日人畫家被台灣充滿「異國情緒」的南國風光所吸引，而紛紛提倡「地域色彩」（Local color）之美術創作觀念，此種觀念在當時環境的推波助瀾下，遂成了日治時期台灣美術的主要核心理念。「地域色彩」的藝術思潮，不僅促成了以台灣為主題的美術創作蓬勃發展，也間接影響了當時美術設計之台灣主題的表現，或是台灣圖像的運用。因當時設計行業尚未獨立，許多設計工作仍由畫家兼任，所以有關台灣本土色彩之表現，不僅常見於繪畫創作中，亦無形中影響了當時的設計風格，普遍出現於商品包裝設計中。

雖然當時藝術家著眼於台灣圖像的動機及出發點與殖民統治者不同，但其在美術上所強調的「地域色彩」創作觀念，卻與日人統治者有不謀而合之處。由於此種美術潮流正符合當時殖民統治者之宣傳需求，所以在官方宣傳設計品中，有關「台灣圖像」的視覺符號運用普遍，用以強調殖民地台灣的地域環境特色。此種視覺符號的使用方式，亦間接影響當時一般民間美術設計，而蔚為日治時期的視覺流行風潮。尤其由官方製造生產的台灣商品，更常以台灣本土圖像符號，作為殖民產業開發的行銷宣傳。

台灣總督府專賣局生產的「曙」牌香菸，其包裝即是作典型的台灣地域性色彩設計，畫面中的椰子樹圖形充分表現出台灣南國風光特色；專賣局生產的台灣樟腦，其包裝則作原住民主題設計，以穿耳裝飾的泰雅族原住民與魯凱族象徵的山坡盛滿百合花朵之組合，作為設計表現之主題圖形。

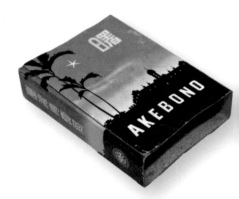

●「曙」牌香菸，1933

●台灣樟腦包裝，1930s

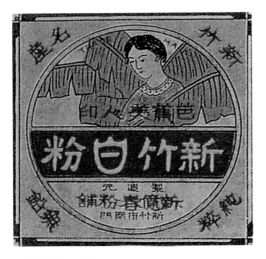

●新竹白粉，1930s

　　這種具有台灣色彩的設計表現，亦影響了當時民間一般商品的包裝設計，甚至在當時盛產的台灣鳳梨罐頭或新竹白粉包裝上，亦可發現其標貼中常有各種台灣本土圖像的設計運用，例如「新億春粉舖」的新竹白粉包裝，以「芭蕉美人印」台灣圖像，作為其產品商標圖形。日治末期「台灣拓殖株式會社」之「南興公司」生產外銷的「牡丹牌香菸」，其包裝不僅以台灣民間熟悉的牡丹花作為品牌圖形，並有台灣傳統美女圖像。

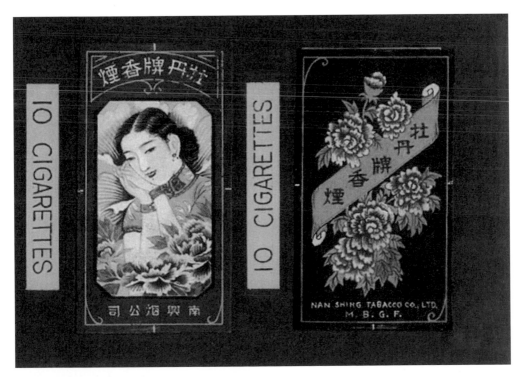

●「牡丹牌香菸」包裝，1938

【圖解】
Classic

酒類標貼

台灣早期的民間用酒，除了部分從大陸進口之外，大多是自行釀造生產，所以其產品類型除了延續大陸傳統風味外，有些並利用台灣特有之稻米、甘蔗等農作物，釀造出具有本土特色的酒類。日治時期，除了日人統治者及少數追求時尚之士外，大部分消費者還是習慣於舊有風味；並且，酒類的主要銷售對象是為數眾多的本島居民，為考量一般台灣民眾的視覺喜好，當時有些酒類包裝的標貼設計，除了作成具民俗色彩之傳統風格設計外，亦會使用民眾熟悉的台灣在地圖像，以迎合消費者之青睞。

此外，專賣局為強調產品口味之在地特色，或行銷宣傳殖民地台灣製造之產品，也會在其生產之酒類包裝標貼中，作成台灣在地風格之視覺圖像設計。尤其是具有台灣本土口味之特有酒類如米酒、糯米酒、糖蜜酒，其包裝形式則大致以本島消費大眾的喜好為訴求，並常作台灣在地圖像風格的標貼設計。

▌莒蕉酒

香蕉為台灣島嶼所盛產之熱帶水果，早期台灣民間通稱為「莒蕉」，即閩南語「Khing-jio」，此種含豐富碳水化合物、甜份很高的水果，除了日常食用外，也是台灣民間常用以釀造酒之原料，但僅出現於1922年酒類專賣之前的民間酒廠。由於日治時期台灣新鮮香蕉大量外銷至日本，所以酒類專賣之後，為使台灣香蕉能充裕供應市場需求，專賣局即停止香蕉酒釀造。

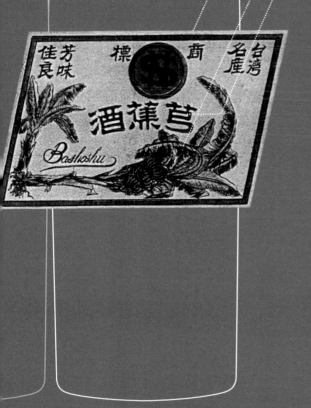

受到外來的進口西方酒類的包裝樣式影響，作菱形標貼造形設計，以突顯其產品之進步與現代感。

以直立與橫躺構圖的兩株香蕉樹作為標貼主題圖形，以傳達其產品之製造材料與口味特色。

標貼上方有「台灣名產、芳味佳良」廣告文宣，強調「芭蕉酒」之台灣生產特色。

▎米酒

　　米酒是台灣民間生活中最為廉價且普遍的本土酒類，專賣之前除有許多廠商生產販售外，有些民家亦會以米糧蒸煮釀造以自用，1922年專賣之後，米酒則成為當時銷售量最大的產品。專賣初期的米酒標貼，是以日本風格設計為主，但使用不久即因消費者反映不佳，為了因應市場需求，而改為一般民眾熟悉且具有本土色彩的設計，利用圖案式的稻穗及紅、黃配色，呈現出米酒物美價廉與台灣傳統產物特色。此種具台灣本土色彩的米酒標貼，遂成了往後台灣米酒的主要視覺意象，影響了光復後的米酒包裝樣式。

以金黃色稻穗圖像作為標貼主題圖形，傳達米酒產品釀造來源之真材實料，並有豐收平安之吉祥象徵。

標貼中的產品除名稱「米酒」字樣，亦作閩南語的羅馬拼音「BIITYUU」，說明米酒所具有的台灣特色，且是以台灣民眾為其主要的銷售對象。

此種以金、黃、紅為主的配色與稻穗圖形所構成的視覺樣式，奠定了台灣民間的米酒深刻印象。

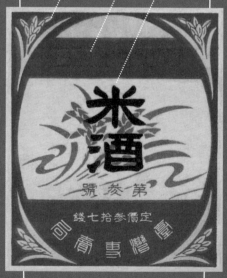

▌糯米酒

　　糯米酒與米酒一樣是專賣初
期為因應台灣本地消費者飲用
需求所開發的新產品，但其
品質與價格皆略高於米酒，
是一種普遍且具有台灣本
土特色的酒類，其標貼
的設計風格與米酒類
似，具有濃厚台灣本
土色彩，但背景的相
交稻穗圖案以及色彩
搭配皆較米酒活潑。

以飽滿金黃色稻穗圖像作為標
貼的主題圖形，傳達此產品釀
造之真材實料，並營造出歡慶
豐收之吉祥象徵。

產品名稱除了漢字「糯米酒」
之外，並有閩南語羅馬拼音「
TUUBIITYUU」，更增添了此產
品之濃厚本土色彩。

以活潑的視覺圖形與歡樂的在
地色彩，突顯其產品優於傳統
米酒的進步意象。

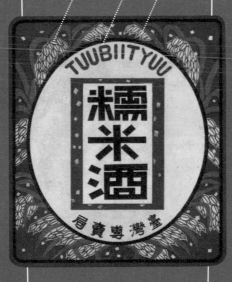

【圖解】
Classic

香菸包裝

專賣之前台灣民間所生產的香菸，大致以中國傳統風格包裝的菸絲爲主；1905年香菸專賣之後，專賣局生產的香菸類型更加多樣，包括有菸絲、捲菸、雪茄等，爲強調其爲殖民地台灣所製造生產，所以常將商品作具有台灣本土特色之品牌命名，以及具有本土圖像特色之包裝設計。例如，「曙」菸包裝畫面中的高聳椰子樹影，充分呈現出殖民地台灣的南國風光景色。台灣特殊地理景觀中的高山峻嶺獨具特色，爲日本國內所罕見，所以當時專賣局所出產的香菸，有許多是以台灣著名山岳命名，且採用其景色設計包裝。

「雪山」牌雪茄、「新高山」牌雪茄、「次高山」牌雪茄、「能高山」牌雪茄、「七星」牌捲菸等品牌香菸。

●「新高山」牌雪茄，1919

●「次高山」牌雪茄，1919

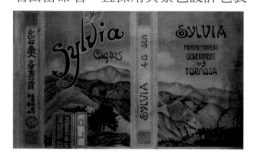

●「雪山」牌雪茄包裝，1916

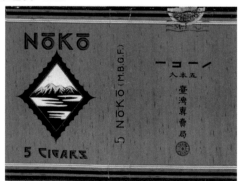

●「能高山」牌雪茄包裝，1924

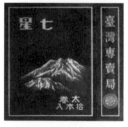

●「七星」牌捲菸包裝，1930

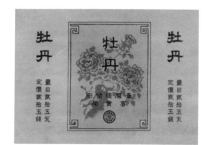

●「牡丹」菸絲包裝，1937

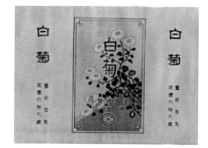

●「白菊」菸絲包裝，1937

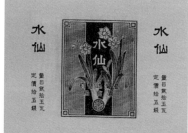

●「水仙」菸絲包裝，1937

其中「新高山」牌雪茄的包裝設計，係以台灣第一高山「新高山」（玉山）為背景，並以當時已列為「天然紀念物」之帝雉（自然保育類鳥類）為主題圖形；「能高山」牌雪茄的包裝設計，則以活動於台灣中部能高山區域的紋面泰雅族原住民圖像，作為標貼主題圖形。

日治末期專賣局改良傳統菸絲，推出了以一般台灣民眾熟悉的本土花卉「牡丹」、「白菊」、「水仙」、「玉蘭」為品牌命名的新產品，並以此四種花卉作為包裝設計圖像，而使其產品呈現了濃厚的本土色彩。1934年專賣局生產了「タカサゴ」（高砂）菸絲與「ラガサン」捲菸等兩種「原住民專賣」的新產品，其包裝視覺設計皆是由當時在台日籍畫家鹽月桃甫所繪製的原住民圖像。

●高砂專用香菸，1934

●「玉蘭」菸絲包裝，1937

▌「曙」牌捲菸

　　總督府專賣局於1933年推出10支包裝新產品「曙」牌捲菸，剛開始的商品包裝是作簡潔現代感設計，為配合1935年「始政四十周年記念台灣博覽會」的舉行，其包裝才改款作較具台灣本土風格設計，並同時推出較高級包裝形式的20支鐵罐裝無濾嘴香菸，此種嶄新的香菸包裝形式為台灣市面上之先例，當時曾蔚為流行，消費者爭相購買。「曙」牌捲菸因品質穩定，市場反應良好，光復初期被國民政府接收後改作「香蕉」牌香菸，重新上市，成為光復初期台灣一般民眾的主要香菸。

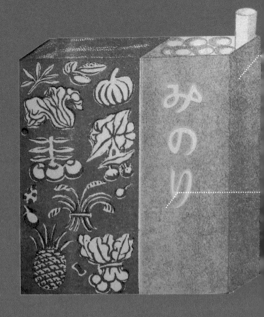

以迎風搖曳的高聳椰影，作為包裝主題圖形，強調此產品為殖民地台灣之生產特色，並以總督府建築當遠方背景，以說明此香菸為總督府官方所製造生產，並突顯日本在台殖民產業經營成就。

透過整體包裝圖形中的曙光乍現氣氛營造，以呼應「曙」牌香菸之商品名稱。

透過台灣在地植物圖像的設計運用，不僅反應了日治時期的「地方色彩」視覺流行，並表現出當時「裝飾藝術」（Art Deco）風格的熱帶浪漫情懷。

包裝正面有南瓜、芋頭、大白菜、蘿蔔、茄子、地瓜、稻穗、鳳梨、柑橘等台灣盛產的在地蔬菜與水果圖像，作為包裝的主題圖形，以呼應「みのり」（果實）捲菸之品牌名稱。

綠色與黃色為主的包裝底色，搭配鮮豔的紅色台灣果實圖像，以表現出殖民地台灣的大地豐饒，與日本殖民產業經營的具體成果。

從當時日本知名設計師山蒲非水為專賣局所設計製作的宣傳海報中，可以發現1930年代的大眾消費生活與「裝飾藝術」視覺流行品味。

▊「みのり」牌捲菸

隨著1930年代歐美女性意識抬頭，女性吸菸者日多，總督府專賣局亦於1931年推出了適合都會型紳士及新時代女性吸食的新產品「みのり」（果實）牌捲菸，但由於此產品口味較淡，上市不久即因市場反應不佳，而於兩年後停止生產販售。當時為突顯此產品為殖民地台灣所製造生產，於是在包裝設計上使用大量台灣在地特產的蔬菜、水果圖像視覺語彙。

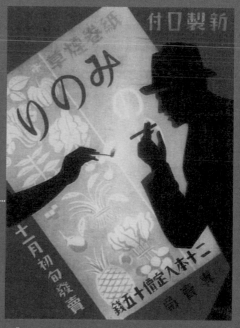

●「みのり」牌捲菸廣告，1931

▋「ラガサン」捲菸

　　在泰雅族、布農族、排灣族、鄒族、
阿美族等台灣原住民族群中，皆有關於
洪水氾濫之祖先發祥創世傳說。雖然各
族神話傳說分別有不同的故事情節，但
大致皆是以一對年輕男女坐在滾滾洪水
的漂流木臼中奉獻神明，因
其犧牲精神感動了大地，而
勇退了洪水到達陸地，並繁
衍了後代族群子孫，此傳說
神化了原住民先民的勇敢精
神。由當時在台日籍畫家鹽
月桃甫作包裝設計的原住民
專用「ラガサン」捲菸，即
是採用台灣各族原住民熟悉
的神話傳說為主題圖形。

●《生番傳說集》插圖，1923

原住民男女於山洪大水中漂流的圖像，與當時鹽月桃甫為《生番傳說集》（1923）一書所作的插圖，幾乎完全相同，具有濃厚原住民神話色彩。

「ラガサン」一詞，在原住民文化中具有祖先神靈誕生的傳說象徵，因此以其為品牌名稱。

樸拙線條的版畫形式，以及與粗曠的視覺風格，貼切反映出原住民專用香菸的產品特質。

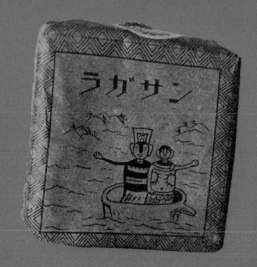

●「ラガサン」捲菸包裝，1934

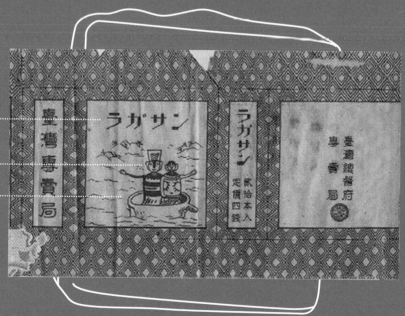

●「ラガサン」捲菸包裝，1934

蜜餞、糕點包裝

　　蜜餞與糕點皆為早期台灣常民日常生活中的重要茶點零食，因大部分皆是利用台灣在地的水果、米糧加工製造，而成為各地知名特產，尤其日治中期旅遊風氣盛行之際，這些商品更成為台灣各地行銷宣傳的重要伴手禮。例如，在1930年代台北勝山寫真館所發行的宜蘭繪葉書（風景明信片）畫面中，繪有曾經獲當時日本閑院宮親王來台時購買點心的「宜蘭老增壽蜜餞舖」所生產金桔糕、李子糕，以及松島家（松島屋）金柑羊羹。有些台灣特色產物也經由加工製造，而成為當時知名伴手禮商品，例如台灣不僅盛產香蕉水果，更利用香蕉加工製造而成香蕉乾、香蕉飴（香蕉糖）、香蕉實煎餅、香蕉實羊羹等台灣特產。

　　當時市面上的蜜餞、糕點商品，有依循傳統方式生產，亦有日人引進之新式工廠製造。為突顯其商品內容的在地性與商品文化的本土性，日治時期的蜜餞、糕點包裝，除了作消費者熟悉的傳統風格包裝外，亦有許多利用與台灣產物相關的在地圖像，作為包裝視覺圖形，以增添商品的本土特色。例如台中寶來軒菓子舖的蜜餞包裝，即以台灣本土色彩鮮明的果實纍纍高大木瓜樹與柚子樹，作為商品包裝的主題圖形。1904年日本商人森平太朗率先將日本糖果製造技術引進台灣，並在台北創設「新高製菓株式會社」，專門製造巧克力糖、牛奶糖、

● 宜蘭繪葉書，1934

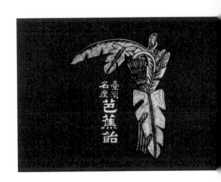

● 芭蕉飴包裝，1930s

口香糖等當時各種流行西方的糖果，由於其產品占
有當時主要消費市場，而成為日治時期台灣第一大
糖果廠牌，為強調其品牌名稱之在地特色，時常會
以台灣第一高山「新高山」為包裝裝飾圖形。

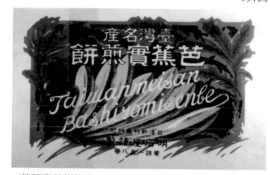

● 芭蕉實煎餅標貼，1930s

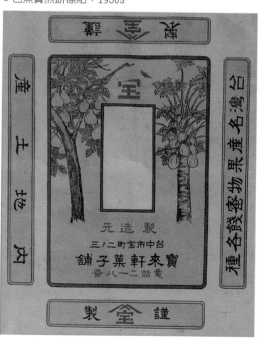

● 寶來軒菓子舖蜜餞包裝，1930s

● 新高製菓糖果包裝，1910s

新高製菓香蕉飴

　　1904年日本商人森平太朗率先將日本糖果製造技術引進台灣，並在台北創「新高製菓株式會社」，專門製造巧克力糖、牛奶糖、口香糖等當時各種流行西方的糖果。由於其產品占有當時主要消費市場，而成為日治時期台灣第一大糖果廠牌，其中以台灣特產香蕉為原料所生產的「香蕉飴」最富盛名，銷售遍及台灣、日本、朝鮮、滿州各地。其商品作馬糞紙製的紙盒包裝，外表有彩色印刷之視覺設計，整體外觀呈現濃厚台灣本土風格，以強調殖民地台灣之產地特色。包裝形式有大包裝容量100盒入，小包裝60盒入，此外並有較高級的馬口鐵製金屬盒包裝。

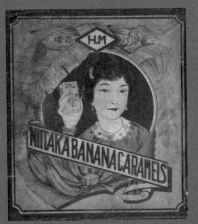

● 新高製菓香蕉飴包裝，1930s

● 從標貼中的「大溪名產」，可以發現其為日治中期之後的台灣特產。因為早在漢人開墾之前，已有原住民在大漢溪上游活動，清朝大量漳州移民在此開發落戶，將此地命名為「大嵙崁」，日人於1920年才正式改稱為「大溪」。

以手持內裝小盒香蕉飴的台灣少女，作為包裝的主要視覺圖形，並利用茂盛的香蕉樹與橙黃色香蕉果實，為包裝的背景裝飾圖形，藉以傳達商品內容品質，強調殖民地台灣的產地特色。

從包裝盒上台灣少女圖像的髮型、服飾、化妝樣式中，也可以看到1930年代台灣女性的流行穿著與時髦消費，以及當時台灣的商業環境發展。

此種大盒裝的糖果商品，成為日治時期台灣民眾消費流行與時髦象徵。

日治時期香蕉有時又俗稱「芭蕉」，但實際上芭蕉接近野生、果實較小，多產於原住民居住區。從商品名稱中，可發現此羊羹係由來自「蕃界」的「芭蕉」所製造，由此並能發現日人統治者的台灣蕃地產地開發與理蕃成果。

利用黃綠色香蕉果樹與飽滿香蕉果實，作為標貼的主題圖形，以傳達其產品的真材實料品質特色。

▍蕃界芭蕉實羊羹

相傳羊羹原產於中國，明朝時傳入日本後，逐漸成為日本的傳統茶食甜點特產。日治時期，日人中村真一在宜蘭蘇澳設廠生產，為台灣羊羹之始祖，而後逐漸推廣於全台各地，並成為日治時期的台灣特產之一，各地皆會利用盛產的水果加工製造成不同口味羊羹，如柑橘羊羹、鳳梨羊羹、芭蕉羊羹。其商品包裝設計，常會利用外觀水果圖形，以表現產品的內容物口味特色。

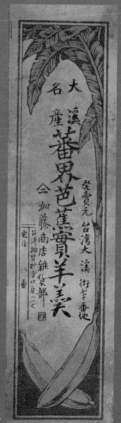

● 蕃界芭蕉實羊羹標貼，
1920s

【圖解】
Classic

茶葉包裝

自從1866年英人在台設立「寶順洋行」開始將茶葉運送海外，「台灣茶業」遂成為早期台灣的重要外銷商品，並以福爾摩沙烏龍茶（Formosa Oolong Tea）聞名世界，當時台灣茶葉年產兩萬多噸，約占全球烏龍茶產量一半。在日人有計畫的對台灣茶葉進行改良研究與行銷推展下，日治時期台灣各地已有許多具特色之茶葉生產，並成為當時台灣內外銷的重要農特產業。由於台灣茶葉品質優良，名聞遐邇，當時的茶葉包裝設計，常會以台灣在地圖像的視覺符號表現，強調其商品的殖民地台灣產地特色。

新竹橫山庄茶葉組合的包種茶，利用消費者熟悉的台灣山坡茶園風景，作為包裝視覺圖像；台灣地圖輪廓造形特殊且易於辨識，因此也常成為台灣意象傳達或台灣主題象徵之視覺符號，竹東庄茶葉組合及北埔茶葉試驗所的烏龍茶，其包裝不僅有盛開的茶花圖案裝飾，更利用台灣地圖的設計運用，以作為台灣茶葉產品識別。其次，陳永裕選庄茶葉的包裝視覺，更利用台灣梅花鹿動物圖像，以傳達其產品所具有的台灣地域性特色，塑造殖民地台灣的獨特風貌商品。

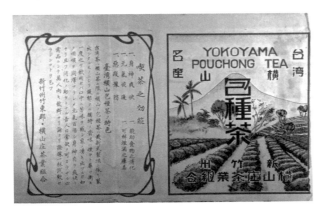

●橫山庄茶葉組合包種茶包裝，1920s

●北埔茶葉試驗所烏龍茶包裝，1920s

●竹東庄茶葉組合烏龍茶包裝，1920s

●陳永裕選庄茶葉包裝，1910s

台灣茶商公會烏龍茶

　　台灣茶商於清季1889年創立業組織「茶郊永和興」，1898年日本殖民政府頒布〈台灣茶業取締規則〉令台灣茶商業者成立「台北茶商公會」同業組合，1937年更聯合全台各地業者改組設立「台灣茶商公會」，進行台灣茶業共同運銷。當時台灣茶商公會的茶葉商品包裝，雖有各種不同風格設計，但台灣本土圖像，則是用於傳達台灣商品特色的常用視覺元素。例如當時外銷至歐美的烏龍茶，其包裝常會作典型的台灣本土色彩設計，以傳達商品的台灣產地特色。

- 由於早期葡萄牙人讚歎台灣為「FORMOSA」，因而西方常以其稱呼台灣。所以此外銷茶葉包裝，不僅有「OOLONG TEA」商品名稱，並以「FORMOSA」為品牌，明顯標示出此商品之產地來源。

- 以翠綠山坡茶園背景中的傳統台灣採茶婦女圖像，作為包裝主題圖形，呈現出此產品的濃厚台灣色彩。

- 由包裝中的婦女圖像，亦能看到當時台灣農村傳統女性的穿著樣式與生活型態。

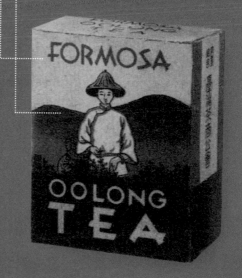

● 台灣茶商公會烏龍茶包裝，1939

【圖解】
Classic

罐頭包裝

　　自從日人將罐頭食品加工技術引進台灣之後，罐頭產業日益蓬勃發展，全台各地廠商眾多，其中以熱帶水果鳳梨罐頭產量最大，並成了日治時期台灣外銷的重要商品。當時為突顯其為殖民台灣特產，罐頭包裝常會作傳統色彩的包裝視覺，或是運用具有台灣特色之本土視覺圖像。

　　「卓蘭物產購買販賣利用組合」生產的鳳梨罐頭，即在標貼中利用台灣傳統婦女圖像，以傳達其產品所具有的台灣地域性色彩。

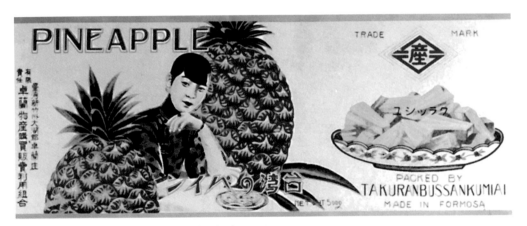

● 「卓蘭物產購買販賣利用組合」鳳梨罐頭標貼，1930s

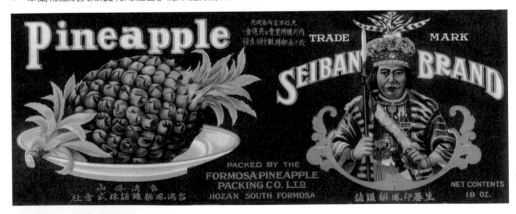

● 「生蕃印」鳳梨罐頭標貼，1920s

士林罐頭商會在日治初期生產的「雙龜印」鳳梨罐頭，則是以綿延的大片鳳梨田、高聳的椰子樹搭配台灣遠山背景，構成了典型的台灣農村風景意象。

●「雙龜印」鳳梨罐頭標貼，1910s

●「振南罐頭會社」鳳梨罐頭標貼，1920s

●「振南罐頭會社」鳳梨罐頭標貼，1920s

日治初期日人對台灣原住民的認識，仍停留在野蠻的「蕃人」印象，台灣原住民幾乎也在這樣被誤解中成為台灣的代名詞，而後更是日人用以強調台灣特色之宣傳主題，或宣揚其對台灣經營開發成就之殖民符號。所以，當時台灣外銷鳳梨罐頭標貼中，還有以台灣「生蕃印」為品牌，作生蕃頭目圖像的商標設計。

此外，有些廠商還利用鳳梨產地景色圖像，作為商標主題圖形，以強調其商品的台灣在地特色。日治時期高雄州九曲堂一帶盛產鳳梨，而橫跨下淡水溪（高屏溪）連結阿猴（屏東）與九曲堂交通的「下淡水溪鐵橋」（高屏鐵橋），於1913年底落成之後，時稱「東洋第一大鐵橋」，而成為南台灣重要地標景點；所以在九曲堂「振南罐頭會社」的鳳梨罐頭標貼中，可以看到以南台灣在地圖像的下淡水溪鐵橋作為商標圖形，以強調其產品為南台灣在地鳳梨所生產製造；甚至有的標貼視覺圖形中，還同時出現了台灣農村常見的牛車圖像與紅色下淡水溪鐵橋，以說明此鳳梨罐頭的台灣產物特色。

新高山鳳梨罐頭

當時有許多台灣鳳梨罐頭工廠係由
日人所經營生產,並以外銷為主要市場,
所以其包裝視覺除了作英文為主的文字
訊息說明外,為強調其產品的台灣地域
性特色,常會有台灣在地圖像符號的設
計使用。日治之後,日人發現台灣玉山
高度超越了日本第一高峰富士山,因此
明治天皇在1897年6月28日下召將玉山
更名為「新高山」,意指日本領土新的
最高山峰,從此新高山遂成為日人宣傳
殖民地台灣的常用圖像符號。
日商SAKAMAKI會社生產的鳳梨
罐頭,則以台灣第一高山
NIITAKA-YAMA(新高山)
為品牌,以傳達其產品的
台灣生產特色。

橢圓形商標中,除了有上下排
列的「NIITAKA-YAMA BRAND」,
並以雲煙繚繞的「新高山」主
峰作為中央的主題圖形。

由於台灣早期亦被外國人稱為「
FORMOSA」,所以利用標貼中「
維多利亞風格」(Victoria)造
形飄揚彩帶的「FORMOSA」文字,
更能強調此外銷商品的產地來
源。

利用標貼背面的英文產品說明,
以強調本產品所精選鳳梨的甜
美品質,並請消費者認明品牌。

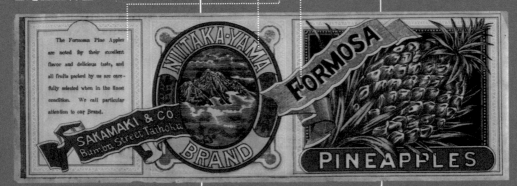

●「NIITAKA-YAMA」鳳梨罐頭標貼,
　1920s

當時在大溪附近溪流中盛產的鮎魚，為台灣早期日式料理中的香魚，利用包裝紙袋上的吊橋、溪谷、山嵐與鮎魚圖案，以呈現大溪產物特色。三倉商店的罐裝台灣花生，即利用台灣農村常見的牧童水牛、田野風景，以及熱帶椰子樹等圖像，作為商品包裝的視覺主題。日治末期專賣局生產的火柴，不僅以「新高」為品牌，更以新高山風景圖像作為包裝主題圖形。

除了上述所分析之各類商品常在其包裝設計中使用台灣本土圖像符號之外，由於「地方色彩」美術觀念的提倡，不僅滿足了殖民統治者的異國情調想像；利用具地方色彩的視覺圖像，更可作為殖民產業行銷宣傳。尤其在台灣商品包裝設計中，更可以發現有許多台灣本土圖像視覺符號的運用，例如鹽月桃甫為專賣局設計的香菸包裝，便使用了原住民故事傳說圖像。甚至連一般生活中常見的饅頭，也曾以「高砂」為品牌名稱，以強調期商品之在地特色。

由於台灣色彩濃厚的在地圖像容易成為殖民地台灣的識別意象，而成為當時許多台灣產品包裝常用的視覺主題。

●「高砂饅頭」包裝標貼 1930s

●「大溪鮎魚」包裝標貼，1920s

●「三倉商店」花生包裝，1930s

●「三倉商店」花生包裝，1930s

由於樟腦為台灣早期重要特殊產物，所以1899
年總督府專賣生產之後，為強調其為台灣特殊產物，
當時的樟腦包裝常會有台灣圖像符號的設計運用，
其中曾利用台灣民俗色彩濃厚的閩南廟宇建築常見
的龍柱與石獅圖像，作為包裝的主要視覺圖形。甚
至連西式成藥全昌堂藥房藥袋包裝，以及「ツョール」
淋病藥劑包裝盒，還曾作台灣婦女圖像視覺設計，
以吸引台灣在地消費民眾的信賴認同。

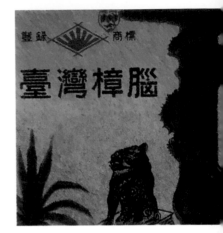

●「台灣樟腦」包裝，1930s

●「ツョール」淋病藥劑包裝盒 1930s

隨著日治中期台灣旅遊風氣興盛，全台各地有
許多專門販售伴手禮、紀念品的旅遊商品賣店，這
些商店的包裝盒、包裝紙更是時常利用台灣本土圖
像設計，以表現特產商品的台灣地方色彩。例如在
當時台北高砂特產店的藍色包裝紙中，即出現有金
色的香蕉、鳳梨、木瓜、甘蔗、椰子等台灣熱帶水果
植物圖像，傳達出台灣的物產豐饒特色；以及白色
線條的原住民、水牛、漁產、帆船、高山、廟宇、
火車與總督府台灣博物館等具有台灣地方色彩象徵
圖案，以強調台灣的豐富旅遊內容。

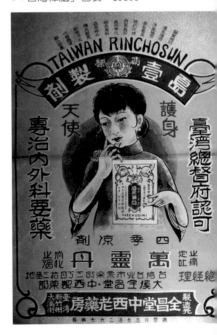

●「全昌堂」藥袋包裝，1930s

高砂特產店包裝紙，1930s

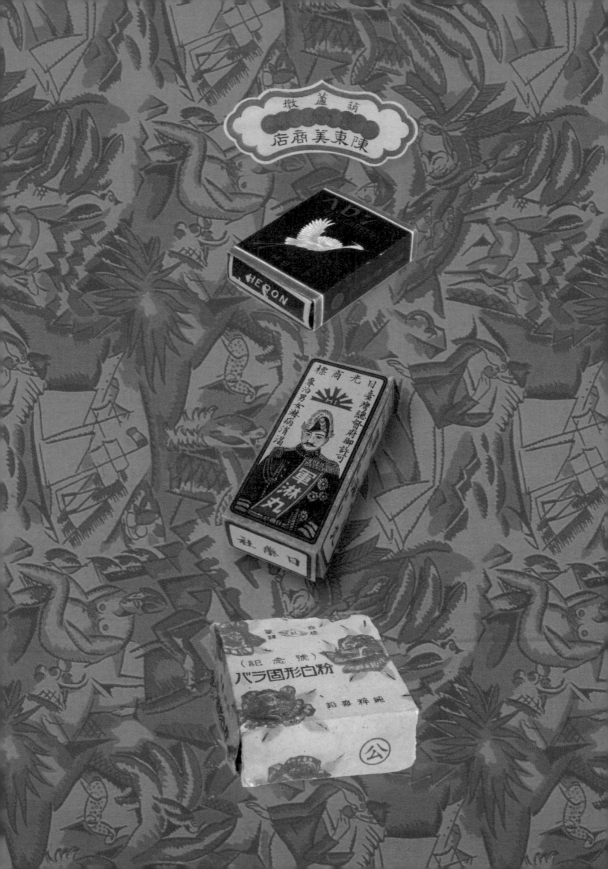

台灣 TAIWAN
Style III

The Packaging Design of Popular
Taiwanese Commodities
during the Japanese
Colonial Period

日本殖民符號 ⋙

Mark of Japanese colonial rule

在日人殖民統治社會環境下，大量外來的日本文化不僅對台灣民間生活產生了明顯影響，並且因統治者的角色扮演，而使其逐漸躍爲當時的「主流文化」（Main culture）；此外，隨著日本移民的到來，日本商品也應日人之需求而充斥於台灣，並成爲市面上之新寵，爲供應日益增多在台日人的生活需求，以及拓展日貨銷售的台灣市場，當時進口的日本商品大量於市面中出現，有些甚至於台灣設廠生產或設代理分店，以供給台灣市場需求。當時這些外來商品在一般台灣民眾眼中，常是高級品象徵，所以其包裝設計往往成爲台灣業者及商家模仿對象，希望藉著這種外來新鮮風格的設計運用，以改變其產品形象，突顯商品之價值感，並吸引消費者喜愛，達到產品促銷效果。

●辰馬商會的醬油包裝紙，　●「黃菊老酒」標貼，1910s
　1920s

其次，日治進入安定階段之後，統治當局即採「同化政策」籠絡台人，以便於完全統治台灣，於是大談「一視同仁」、「內台一如」，並明文管制舊有生活習慣，希望改造台灣成為眞正適合日本人的殖民地方，因而更加有系統地引進日式生活文化，以改變台灣民眾的傳統思想觀念。所以當時台灣商品包裝設計，在這種特殊殖民環境與日本產品的影響下，而有不同於以往的嶄新風貌出現。

在「同化政策」治台環境，以及大量日本商品的影響下，殖民地台灣的商品包裝設計，呈現出許多日本風格模仿，以及中日色彩融合，這種具有日本色彩的包裝樣式，甚至成為當時設計之主流。當時常民生活中的醬油、肉脯、酒類等食品的包裝，最常使用日本風格設計；甚至有些傳統地方特產的包裝，還出現了中日融合的設計風格。尤其是由統治當局所生產專賣的菸酒產品，其包裝更是以日本風格設計為主流。

當時新竹的鈴木壽作醬油、錦珍香豬肉脯、新竹明石屋「春の里」與「肉彈饅頭」的包裝標貼、山水園茶舖的烏龍茶包裝，以及大溪加藤商店的包裝紙，皆是作日本風格設計。

●肉彈饅頭包裝紙，1930s

●鈴木壽作醬油標貼，1920s

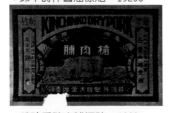

●錦珍香豬肉脯標貼，1920s

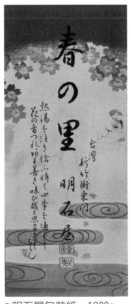

●明石屋包裝紙，1930s

●山水園茶舖包裝紙，1930s

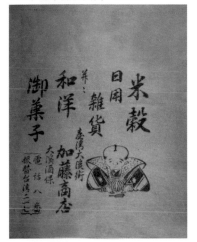

●加藤商店包裝紙，1930s

●桃園物資商會蓬萊麵包裝紙，
1930s

而有些則是在日本文化影響下，作中日融合的題材、形式，或表現出台灣當時之殖民地特色，例如桃園物資商會蓬萊麵的包裝，利用具有在地色彩的台灣地圖與日本櫻花組合而成的視覺圖形，以強調其產品的品牌意象，新竹寶山柑桔包裝視覺，則是利用當時流行的旭日圖案與作為新竹地域象徵之竹子圖案作組合。

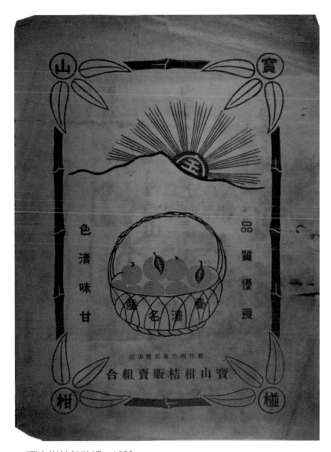

●寶山柑桔包裝紙，1930s

當時這種模仿日本風格的包裝，有的完全仿效日本商品作日式造形、風格之設計，有的則僅在裝飾上使用具有日本色彩之傳統圖案、紋樣，而呈現出面貌多樣之特殊設計表現。尤其在日本文化中具有吉祥象徵的福神、不倒翁、仙鶴、鳳凰等傳統圖像，以及日本傳統家徽紋飾，更是各商家喜愛的選擇，而時常被使用於當時日式風格包裝設計中，以突顯其商品之日本色彩。

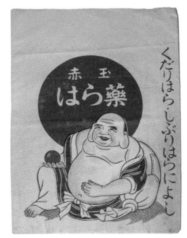

●「赤玉はら藥」包裝，1920s

「赤玉はら藥」及嘉義泰西商會的「下痢赤痢藥」包裝，皆使用日本傳統民間的布袋福神圖形；台北廣貫堂的解熱鎮痛「オキル」成藥包裝，則有許多日本傳統不倒翁圖像；盛進商行茶舖的包裝紙，則作傳統日本風格的松鶴吉祥圖像設計。

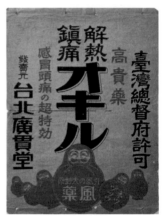

●廣貫堂解熱鎮痛「オキル」包裝，1920s

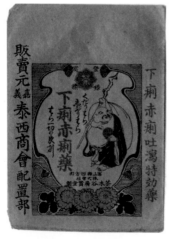

●泰西商會「下痢赤痢藥」包裝，1920s

●盛進商行茶舖包裝紙，1930s

　　由上述分析可知，在文化融合的過程中，殖民政權的強勢文化，常爲弱勢的被殖民文化所模仿、吸收，而躍爲主流文化，並影響著被殖民文化的發展。日治之後的民間商品，爲了突顯其產品的優越性及因應市場之需求，便藉助殖民文化的風格、形式，以作爲包裝設計之參考。甚至有些台灣商品包裝，更直接抄襲、模仿當時日本進口商品的設計樣式，以強調其產品的優越性，例如，日治初期台灣民間酒商常會模仿日本清酒包裝標貼，甚至傳統酒類也作日式風格設計。

　　這些具有殖民強勢的日本色彩運用，甚至蔚爲時代的潮流，而普遍出現於市面上各類商品包裝設計。

●「高粱酒」標貼，1920s

●日本「白鶴酒」標貼，1920s

日治時期許多台灣商品包裝，也常模仿日本產品樣式。如南珍公司的醬油標貼與日本國內相類似；泰西商會「熊膽圓（丸）」成藥包裝上的母子熊主題圖形，與日本久保廣濟藥院的產品包裝，幾乎完全相同；日本久保廣濟藥院與台灣永井太陽堂的成藥包裝，同樣皆有頭頂太陽、手拿利劍抵擋惡厲小鬼的鍾馗圖像。

●日本「福」醬油標貼，1930s

●南珍公司醬油標貼，1930s

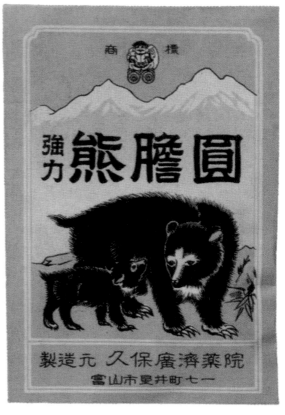

●日本廣濟藥院「熊膽圓」包裝，1920s

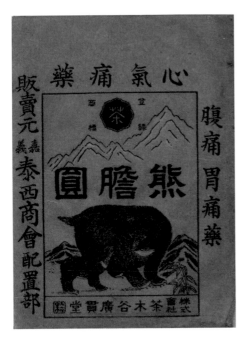

●泰西商會「熊膽圓」包裝，1920s

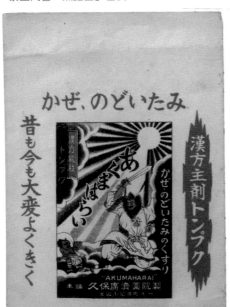

●日本久保廣濟藥院成藥包裝，1920s

●永井太陽堂成藥包裝，1920s

【圖解】
Classic

酒類包裝

日治之後，受到日人生活文化與飲酒習性影響，市面上不僅有日本進口酒類商品，並逐漸有台灣在地商家釀製各種日本酒類，其包裝也常直接仿效日本進口產品樣式；甚至有些台灣民間熟悉的傳統酒類，也會模仿日本商品的標貼，作日本風格、形式的設計表現，以迎合市場流行。例如，大正製酒株式會社、首藤合名會社生產的「蘭丸」、「茶丸」、「有薰」清酒，以及義順興的「保命養血酒」等日本酒類，便是作典型的日本風格標貼設計。

一些本土傳統酒類如台灣製酒株式會社的「黃菊」老酒、臺北源濟堂之「舊紅酒」、茂源商店的「烏豆酒」與「綠豆酒」、赤司酒造場的「綠豆酒」等產品之標貼，也模仿日本酒類作日本風格設計。

●源濟堂「舊紅酒」標貼，1916

●「蘭丸」標貼，1916

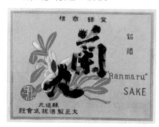

●「茶丸」標貼，1916

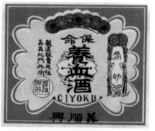

●「有薰」標貼，1910s

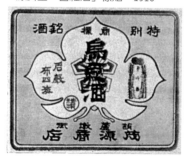

●茂源商店「烏豆酒」標貼，1910s

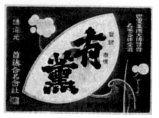

●「保命養血酒」標貼，1910s

其中三宅合名商會的「紅齡酒」、「櫻鶴酒」，更是完全抄襲當時日本進口的「若翠清酒」標貼，作具有日本傳統大和精神象徵的旭日圖形標貼設計。

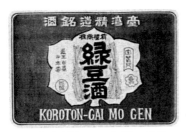

●茂源商店「綠豆酒」標貼，1910s

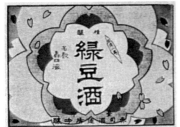

●赤司酒造場「綠豆酒」標貼，1910s

●三宅合名商會「紅齡酒」標貼，1910s

●三宅合名商會「櫻鶴酒」標貼，1910s

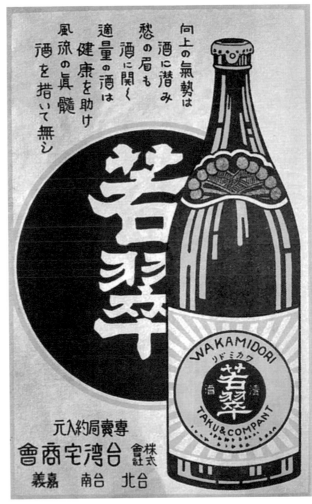

●日本「若翠清酒」標貼，1910s

　　1922年酒類專賣之後，日本酒成為專賣局優先發展的生產重點，包括有清酒、泡盛、味淋、燒酎及黑酒、白酒等各種產品。尤其是清酒，隨著日人的喜愛、推廣，在台灣民間已逐漸成為取代以往傳統大陸酩酒的高級酒類，而成為日人統治者日常生活中的重要飲用佳釀，當時台灣清酒的包裝形式，大致是仿照日本產品，標貼設計也以日本風格為主。受日本殖民文化影響，具有日本傳統精神象徵或日人普遍喜愛的裝飾圖像，如櫻花、旭日、白鶴、松樹、菊花、鳳凰等圖像符號，也時常出現於當時的台灣酒類標貼設計中。例如專賣初期的「瑞光清酒」標貼，利用口銜稻穗的日本傳統翔鳳圖形搭配旭日、祥雲，以作為「瑞光」之吉祥象徵；而後則在淺藍底色作灰色祥雲圖形，並配上菱花型旭日圖案，作濃厚日本風格設計。在專賣局的計畫生產下，清酒除了供應在

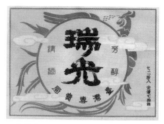

●「瑞光」清酒標貼，1930

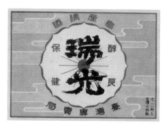

●「瑞光」清酒標貼，1935

●日本清酒廣告，1930s

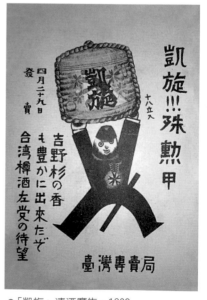

●「凱旋」清酒廣告，1938

●「福祿」清酒標貼，1939

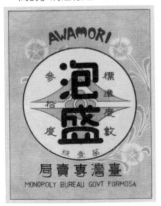

●「萬壽」清酒標貼，1929

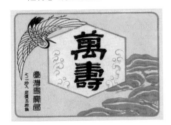

●「泡盛酒」標貼，1922

台日人飲用外，台灣民眾也漸漸習於其風味，而成爲其廣大的銷售對象。爲迎合眾多消費者的喜好，有些清酒亦作台灣民眾喜愛的「福祿」、「萬壽」等品牌名稱，以迎合本土消費市場需要，但這些產品的標貼式樣，仍然以日本傳統色彩表現爲主，利用日本傳統紋飾、圖像以詮釋這種吉祥意義。

　　日治初期由日人傳入台灣的琉球特產「泡盛酒」，係以米糧釀造之日本傳統酒類，除可直接飲用外，並可作爲製造藥酒之原料，爲突顯其產品的道地日本風味，標貼設計以淺綠底色配上石竹花圖案爲背景，襯托中間圓形的品牌文字及專賣局標誌，由於在日本傳統文化中，石竹花具有母親慈愛象徵，整張標貼圖案及色彩皆具濃厚日本色彩。常作爲日本傳統家庭烹飪時廚房佐料之味淋，是一種以糯米和砂糖釀製而成的甜酒，專賣局「蓬萊味淋」的標貼，是以淺黃色底及金色的圖案化稻穗裝飾，襯托方形內部的雲朵及橢圓形「蓬萊仙島」圖案，以強調出「蓬萊」之品牌意象，整體設計爲典型日本風格。

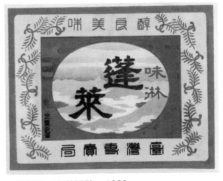

●「蓬萊」味淋標貼，1929

受日本文化影響，具有日本傳統精神象徵或日人普遍喜愛的裝飾圖像，如櫻花、旭日、白鶴、松樹、菊花、鳳凰等視覺符號，時常出現於日治時期的台灣酒類標貼設計中。由於這種日本圖案有些也能符合台灣民間的傳統祥瑞象徵，廣受消費大眾的喜愛，因而大量運用於傳統酒類標貼中。其中具有日本皇家象徵的菊花、鳳凰圖案，因被民間視為吉祥裝飾主題，而時常運用於標貼設計中。

日治專賣前的台灣製酒株式會社「黃菊」老酒、葫蘆墩川記商店「福加堂酒」、大發酒廠「花雕酒」。專賣局生產的「黑酒」、「白酒」，其標貼則分別以金、銀色日本皇室象徵的翔鳳及菊花紋章作為設計之主題，除充滿祥瑞象徵，並呈現濃厚日本傳統色彩及皇室風格象徵。

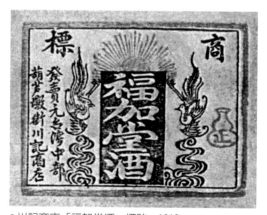

●川記商店「福加堂酒」標貼，1910s

●「黑酒」標貼，1923

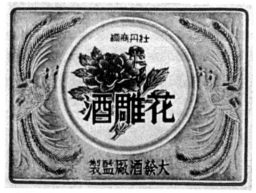

●大發酒廠「花雕酒」標貼，1910s

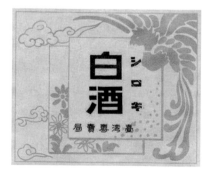

●「白酒」標貼，1928

　　1935年日人為慶祝治台四十周年，乃舉辦台灣博覽會向世人展示其在台灣殖民經營的各項成就，專賣局也因應活動舉辦而發行紀念酒，以作為博覽會期間贈送貴賓或於會場販賣銷售之用，所以這些產品的包裝皆經過特別設計，以營造歡樂的節慶氣氛，但不管是傳統酒類或日本清酒，皆在標貼中使用具日本色彩的紋樣裝飾，或作日本風格的視覺設計表現

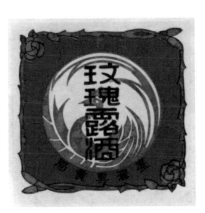

●博覽會紀念「玫瑰露酒」標貼，1935

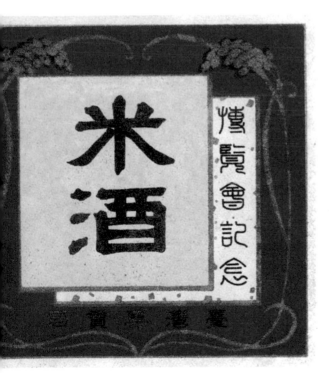

●博覽會紀念「米酒」標貼，1935

●博覽會紀念「泡盛酒」標貼，1935

▍陳東美商店「烏豆酒」

　　早期台灣的民間飲用酒，有許多係以在地作物加工釀造而成，除了傳統米糧之外，也會利用甘蔗、地瓜、芭蕉、黑豆、綠豆等農產品，釀製各種獨具台灣特色之酒類產品。現今台中市豐原區一帶，清季稱為「葫蘆墩」，1901年日人將台灣行政區規畫為二十廳，台中廳下設有「葫蘆墩」支廳於葫蘆墩街，直至1920年台灣總督府修改地方體制，才將葫蘆墩鄰近各區合併於「豐原郡」，隸屬於台中州管轄。因此可以判斷，葫蘆墩街陳東美商店的「烏豆酒」，應為1920年之前的民間酒類商品，在日治中期「同化政策」環境影響下，其商品標貼作典型日本軍國主義色彩設計。

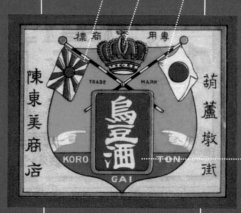

受到日本軍國主義影響，以日□的國旗、旭日軍旗與皇冠等具□日本帝國主義精神的視覺圖像□作為標貼設計之主題。

1870年明治天皇頒訂使用由日□國旗（太陽旗）演化的「陸軍□國旗」，此軍旗因有16道紅色□芒，所以又被稱為「旭日旗」□與國旗同樣具有日本帝國象徵□

西方君主國家在國王加冕典禮□主持國家重要會議時，通常需□戴皇冠，以象徵君王威權。所□標貼中的皇冠圖像，係用以象□日本帝國精神，並強化此本土□烏豆酒」產品的日本色彩。

肩貼印有金色西方產品標貼中□見之金幣圖像，用以增添產品□西方色彩。

「烏豆酒」為早期台灣本土特□酒類，由於具有滋補養身之藥效□所以此類產品在日治初期民間□活中非常盛行，甚至目前台灣□統民間仍然有自行浸泡「烏豆酒□作為冬令之進補飲用。

▎白酒

白酒與黑酒,皆是來自於日本的傳統酒類,分別以白米與糯米釀製,酒精度低於清酒,為一般百姓常民飲用與烹飪的生活用酒。為因應大量在台日人需求,日治中期專賣局亦有釀造生產,但市場反應不佳。為強調此產品的道地日本風味,其標貼利用日本傳統的織錦圖案、顏色與櫻花圖形,作具有日本色彩的簡潔風格設計。

● 由於此「白酒」的酒精度低,並以女性為主要消費者,因此標貼畫面利用日本女性傳統和服上的幾何形織錦圖案為底紋,並布滿散落的日本櫻花,以營造出色彩浪漫的產品風格特色。

● 標貼中央模仿當時日本清酒標貼常見的色塊拼貼樣式,利用紅白重疊色塊,襯托出黑色字體的白酒商品名稱,整張標貼不僅有濃厚日本色彩,並表現出產品的進步現代感。

● 扇形肩貼中的日本結繩與櫻花圖案,更增添了濃厚的日本風格色彩。

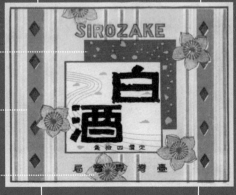

香菸包裝

　　日治專賣後的台灣香菸，不僅品質改善，更增加了捲菸、雪茄等西式香菸種類，產品包裝樣式與視覺設計也更加豐富變化。由於受到日本進口香菸影響，當時許多專賣局香菸常會模仿日本產品包裝，作日式風格設計，例如總督府專賣局於1905年以「民製官銷」方式，委託各地民間生產的「麟菸」，雖仍採用傳統民間熟悉的中國傳統風格包裝，但使用不久即改款作日本傳統色彩設計，不僅以日本傳統裝飾紋樣作包裝邊框裝飾，上方並有日本皇室象徵之菊花徽章，整張包裝紙呈現古典日本風格；而後推出的小容量包裝，雖以較具現代感的菸草植物圖形，搭配中國傳統麒麟圖形與雲紋邊框圖案，但仍以日本傳統色彩為基調，作現代日本風格設計。1917年專賣局將早期較具台灣傳統風格的「赤厚菸」包裝，更改為類似「麟菸」的日本傳統風格設計，有日本傳統裝飾紋樣裝飾與日本皇室菊花徽章圖案。

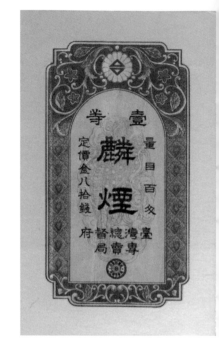

●「麟菸」包裝，1917

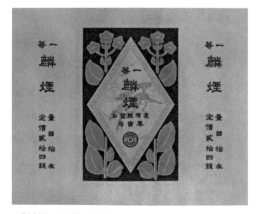

●「麟菸」包裝，1918

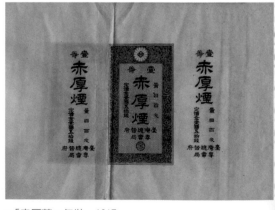

●「赤厚菸」包裝，1917

一些本土傳統酒類如台灣製酒株式會社的「黃菊」老酒、臺北源濟堂之「舊紅酒」、茂源商店的「烏豆酒」與「綠豆酒」、赤司酒造場的「綠豆酒」等產品之標貼，也模仿日本酒類作日本風格設計。

1912年專賣局台北製菸廠設立之後，改良原來的本土厚絲菸，於1915年生產品質較佳的「條絲菸」，並以日本皇室權力代表及具有喜慶、祥瑞徵兆的鳳凰圖案，作為包裝的主題圖形，呈現日本傳統風格設計。1916年5月日本大正天皇冊立裕仁（昭和）為皇太子，並舉辦「立太子禮」國家慶典活動，為奉祝此立太子大禮舉國歡騰之景況，專賣局為慶祝太子即位特別生產改版包裝的「條菸絲」，作濃厚日本皇室色彩設計，以及歡樂節慶氣氛。

●「福菸」包裝，1933

●「祿菸」包裝，1933

●「壽菸」包裝，1933

●「條絲菸」包裝，1915

●「條絲菸」包裝，1917

　　當時總督府也有販售日本內地進口香菸，例如「
朝日」、「大和」、「敷島」、「黑潮」等品牌，
這些商品的品牌名稱及紋飾運用，皆表現明顯日式
風格。1918年推出的「敷島」香菸，其包裝視覺設
計，更是以日本傳統水墨寫意風格，表現出日本傳
統的禪文化意境，因其曾為日本崇神天皇的皇宮所
在地，具有日本皇室精神象徵，而作為香菸品牌命
名。當時的香菸消費除了自行吸食外，有時亦用以
作為餽贈的禮品，所以連專賣局設計的禮品包裝紙，
也模仿作日本民間常見的傳統送禮包裝紙樣式。

　　由此可知，在「同化政策」環境與大量日本商
品充斥的社會背景因素影響下，總督府專賣局為了
提升其產品形象，並宣揚日本帝國的殖民象徵，遂
在其生產的香菸包裝設計，作日本風格模仿，或運
用具有日本傳統文化象徵的視覺符號，以使台灣民
眾從日常生活消費中，達到日
本殖民同化之成效。

●「敷島」香菸廣告，1918

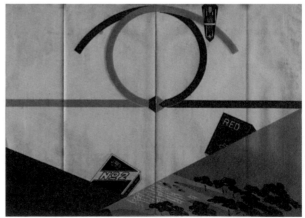

●香菸包裝紙，1936

以類似日本白鶴造形的飛翔白鷺鷥為包裝主題圖形，其圖像雖具有明顯日本色彩，但視覺表現卻呈現1930年代流行的「裝飾藝術」風格影響。

新產品上市不久，包裝上的品牌名稱即從「ヘロン」改為漢字「白鷺」以及英文「Aeron」的外銷商品，以因應不同消費市場的需求。

金色邊框的特殊色印刷，以突顯其產品的高級感，為當時包裝設計較為少見設計表現。

┃ ヘロン（白鷺）捲菸

1933年專賣局生產品質較高級的「ヘロン」（白鷺）捲菸，其包裝有10支裝紙盒及20支圓形鐵罐兩種形式。鐵罐的包裝設計較為簡潔，紙盒則作日本風格包裝，雖然是以台灣田野中常見的白鷺鷥為品牌名稱，但其紙盒包裝的顏色搭配、圖像造形及設計表現，皆具有明顯日本傳統色彩。

●「白鷺」香菸包裝，1934

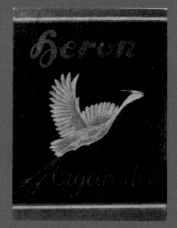

●「Aeron」香菸包裝，1934

●「ヘロン」香菸包裝，1933

【圖解】
Classic

糕點包裝

　　台灣雖有來自大陸的各種民間傳統糕餅點心食品，但日治之後大量充斥的日本進口糖果、巧克力、餅乾等商品，逐漸成為時髦的消費流行，並為人們所喜愛，甚至有些日本廠商還在台灣設代理機構或成立糖果製造工廠，例如「新高製菓」即為當時台灣最大的西式糖果、餅乾生產品牌。這些日本商品的包裝樣式，亦成為本土糕點產品的模仿對象。

　　尤其日治中期之後的台灣旅遊觀光發達，為因應旅客購物需求，各地特產店紛紛設立，受到日本文化影響，當時亦有專營日式和菓子、糕點商品的旅遊紀念商店。

●旅遊紀念商店戳章，1930s

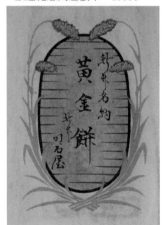

●明石屋「黃金餅」包裝，1930s
新福春果子部的蜜餞標貼、明石屋的「黃金餅」包裝，皆是作日本風格設計。

●日本糖果廣告，1928

●新福春蜜餞標貼，1930s

- 利用飽滿的椪柑水果及果園作為包裝底紋圖形，以傳達其產品的製造來源與口味特色。

- 有別於當時台灣的羊羹、糕點包裝形式，透過日本商品包裝樣式模仿，以表現其產品的日本文化特色。

- 「明石屋」是當時新竹規模最大的飲食商店，其商品外觀紙盒包裝，不僅有菱形商標，並有「新竹名產」廣告文宣，強調此羊羹的新竹在地生產特色。

▌椪柑羊羹

　　因應在台日人的飲食需求，日本民間生活中的重要零食茶點羊羹，也跟隨日本生活文化來到台灣而快速發展，並利用台灣各地特色果物製造成不同口味的羊羹商品。當時新竹區地盛產椪柑，因此椪柑羊羹也成了當地特色糕點，這種日式商品的包裝設計，大致皆模仿日本風格樣式，以強調其產品之道地日本風味。

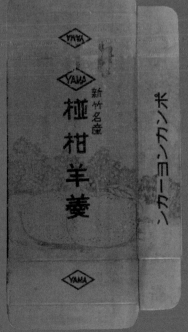

- 椪柑羊羹包裝，1930s

【圖解】
Classic

成藥包裝

　　台灣的西式成藥傳自日本，所以除了有些藥品從日本直接進口銷售外，台灣成藥的製造、銷售，皆依照日本的既有模式，產品的包裝設計亦仿效日本內地風格，例如，在日治時期全昌堂藥房的「囝仔感風丸」包裝中，正面左下方倉皇逃竄的卡通化小鬼，即是日本傳統的惡病厲鬼造形；而「セトソエソ散」包裝正面之少男、少女圖形，亦是作當時日本最流行的穿著打扮，尤其男生的軍裝制服，即是日本軍國主義影響下典型裝扮。

　　由於穿著戎裝之英勇軍人，具有威嚴視覺意象，能使人對藥品產生可靠、信賴之象徵，提升其產品之品質形象，並使患者對其藥效功能具有堅定的信心，因此時常出現於日治藥品包裝圖形。

台灣總督府許可進口的「仁涼丹」藥袋，即有兩位身著戎裝披戴勳章的日本軍官圖像。

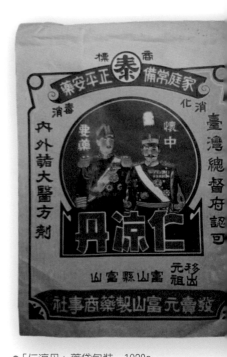

●「仁涼丹」藥袋包裝，1920s

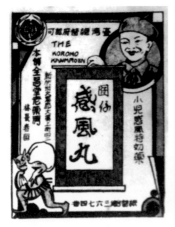

●全昌堂「囝仔感風丸」包裝，1930s

●全昌堂「セトソエソ散」包裝，1930s

●日藥社「六軍丸」包裝，1930s

●「犀角散」包裝，1920s

　　日治時期這種著軍裝制服之人物圖形運用，亦影響了當時許多藥品的包裝設計，穿著制服之人物圖形，可使人產生具有專業象徵，以肯定其藥品之品質專業形象。這種軍國主義視覺圖像的運用方式，亦影響了當時藥品包裝設計，除了威武的軍人圖像外，與戰場相關之戰爭武器，有時亦作為包裝視覺圖形，例如治療淋病的日藥社「六軍丸」藥品包裝，即使用了戰場常見的長槍、大砲及軍隊的號角喇叭等圖像，以強調其產品的威猛藥效品質。

　　日本傳統文化中具有幸運象徵的不倒翁，也常作為藥品包裝的裝飾圖形，藉以形成吉祥之意象，並吸引使用病患的喜愛，例如台北廣貫堂的解熱鎮痛「オキル」成藥包裝，即有許多日本傳統不倒翁圖像；「赤玉はら藥」及嘉義泰西商會「下痢赤痢藥」包裝，則使用日本傳統布袋福神圖形。日本民間傳說秦始皇派遣徐福率眾東渡尋找長生不老仙藥一去未歸，而登陸了日本島拓荒發展，並將富士山稱為「蓬萊」仙山，因此徐福被日人尊為「司農耕神」和「司藥神」。所以在日本藥品包裝設計中，也會利用站立於富士山下力抗厲鬼之藥神徐福圖像，作為產品藥效宣傳之象徵。

　　當時的藥品包裝，除了具有明顯日本風格的視覺圖像運用外，從包裝外觀的顏色、邊框、底紋、文字造形、畫面構成，皆可以發日本色彩或日治殖民文化的設計影響。例如日本早在19世紀末、20世

紀初，即有手寫原稿美術字體的設計運用，此種文字造形經由日人運用推廣，而逐漸盛行於台灣，並普遍使用於當時的成藥包裝設計中，這種作立體造形的文字設計，在畫面上可產生突出的強烈視覺效果，以突顯產品的現代感。

在總督府許可進口的「仁武丹」藥袋上，除利用日本風格的梅花鹿作為標治圖像外，並作立體造形的品牌名稱字體設計。

●「仁武丹」藥袋包裝，1920s

利用身著戎裝披滿勳章之日本陸軍大將軍官，作為包裝主題圖形，以呼應「軍淋丸」商品名稱，以及原來商品的使用對象。

旭日光芒的「日光」商標，明顯反映出受到日本軍國主義影響的商品文化。

由於軍人所具有的威嚴氣概與誠信，因此軍人包裝圖像的視覺設計，可藉以強調此藥品之藥效品質。

軍淋丸

由於軍人長時間在外征戰，生活操勞、營養不良、水土不服，或個人生活衛生稍有不慎，極易罹患腸胃、傷風、瘧疾等各種病症，其中性病、皮膚病，亦是早期日軍常見症狀。所以日軍便研發了各種獨具療效之藥品，提供軍隊士兵隨身攜帶使用，而後這些藥品因品質優良、功效顯著而備受肯定，並成為一般百姓民眾日常生活中的成藥。為強調這些成藥的產品功效與軍用藥品相同，因此常會以軍人相關品牌作為商品命名，或是作軍事圖像主題的包裝視覺設計。日治末期由藥商日藥社推出的「軍淋丸」，即是一種專治淋病的特效藥，其包裝係以威武的軍人圖像作為設計主題圖形。

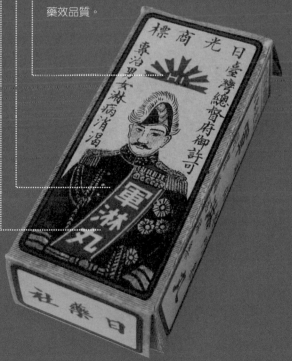

●日藥社「軍淋丸」包裝，1930s

【圖解】
Classic

白粉包裝

　　白粉，俗稱「香粉」、「碰粉」，是日治時期台灣婦女日常生活常見的化妝品。由於新竹是台灣白粉產品的發原地，所以又稱為「新竹白粉」、「新竹粉」，其主要原料為石灰石研磨成粉後加入香料製造而成，由於物美價廉，深受當時婦女們喜愛，產品除供應島內市場消費，並外銷至日本內地及朝鮮。在日治中期盛極一時，新竹市竹蓮街、南門街、東門街一帶，就有四、五十家白粉製造工廠，鎮日香氣飄揚，因而被冠上了「香粉街」名號。白粉不僅是當時女性的重要化妝品，並且能加工製造成痱子粉、鞋粉或醫藥止痛用途，日治時期《民俗台灣》雜誌曾紀錄了新竹俚語：「愛抹新竹碰粉，面肉白幼著夠本」，由此就說明了新竹白粉輝煌的歷史。日治時期白粉已成為新竹當地特產，當時並參加島內外各種博覽會或商品展覽活動，其優異品質備受各界好評。

　　為強調白粉商品的時髦流行與現代進步特性，其包裝樣式，除了常利用新竹在地圖像作為視覺設計外，大多會模仿當時日本國內進口的流行化妝品，作日本風格的設計表現。

日本傳統文化中用以象徵女性美德的鳳凰圖形，便成為各廠牌白粉商品喜愛使用之裝飾圖像，例如當時「丸竹白粉」、「新竹白粉」與「朝日白粉」等商品的包裝設計，皆同樣出現了「鳳凰于飛」主題圖形。

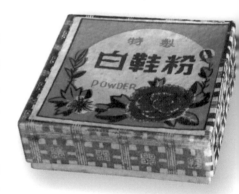

●白鞋粉包裝，1930s

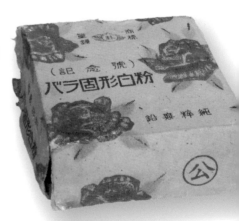

●新竹白粉包裝，1930s

●「丸竹白粉」包裝，1930s

●「新竹白粉」包裝，1930s

●「朝日白粉」包裝，1930s

●日本進口化妝品廣告，1930s

▍丸竹白粉

　　「丸竹白粉」，係由新竹南門街人
劉金源創辦於1923年，他原本經營藺草
和白粉，1925年總督府技師平井政吉到
新竹視察藺草業務時，建議新竹白粉如
能加以品質改良及行銷宣傳，必定能大
受歡迎。劉金源於是籌資組成「新竹化
粧合資會社」，並以「丸竹」為商標，
改良商品包裝及製造方式。1935年代表
台灣參加日本廣島「國防產業大博覽
會」，以「該香粉純粹無鉛貨、絕不損
人肌膚」的優良品質訴求而獲獎，從此「
丸竹新竹白粉」聲名遠播。光復之後，
由於社會環境改變，市面上化妝品豐富
多樣，傳統白粉已成夕陽產業而逐漸淘
汰，位於新竹市竹蓮街的「丸竹」，為
目前全台
碩果僅存
的一家白
粉製造商
店，而成
為遊客好
奇的懷舊
商品。

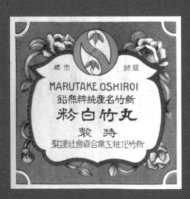

●「丸竹白粉」包裝，1930s

●「丸竹」的企業名稱，是以「
Sinshu Oshiroi」（新竹白粉）
兩字組合而成，商標造形以S
和O字母設計，竹子造形設計
的O形圓圈外框，裡面有S形
文字設計。

●以玫瑰花作為畫面裝飾，襯托
中央部分的商品文字說明訊息，
並傳達此產品的芳香美麗氣氛，
以及女性使用者之柔美浪漫色
彩。

●彎曲的花朵植物圖案，與柔和
的色調運用，呈現出典型的西
方「新藝術」視覺風格特色。

丸成香粉

　　由於新竹白粉遠近馳名，所以日治中期之後，新竹市區即有五、六十家白粉製造廠商集中於此，其中「丸成香粉」即為當時新竹眾多知名白粉品牌之一。各家商品競爭激烈，各品牌除了透過產品香味不同變化以吸引消費者，並會利用廣告行銷宣傳或參加展覽評比活動，以建立品牌知名度。日人為了宣揚其在台殖民經營成就，台灣總督府於1935年舉辦了規模盛大的「始政四十周年記念台灣博覽會」，展覽會場中除了有日本各地方展館以及殖民台灣的產業、建設展示之外，並有來自全國各地商品的參展競賽與販售。其中新竹的「丸成香粉」也被選為此次博覽會的參展商品，為因應博覽會展覽活動銷售，還特別推出了紀念版的大盒包裝。

利用台灣博覽會之建築場景，以及「台灣博覽會記念」文字運用，強調此商品係被選為參展博覽會之品質優良香粉。

利用英文書寫體的「Wan Sen Brand」（丸成牌），以傳達此產品的現代化進步意象。

包裝右上方有手持鏡子少女圖像的註冊商標，用以說明此品牌商品消費對象的生活品味。

● 「丸成白粉」包裝，1935

除了上述針對各主要商品類型，分析日本殖民風格的包裝設計表現外，在日本殖民文化影響下，當時台灣的日常生活商品，也紛紛模仿作日本風格的包裝樣式，藉用強勢的殖民文化運用，以提升商品形象，達到商業行銷宣傳之成效。因此有許多台灣商品的包裝設計，會模仿日本進口商品樣式，使用類似的視覺圖像或作相同的風格表現。因當時台灣日常生活使用的火柴，主要是由日人統治者輸入製造，所以其包裝常會直接模仿日本國內樣式。

台灣民間生產的小型火柴，其包裝上的仙桃圖形與日本的國內火柴盒，即幾乎完全相同。台灣脫脂棉工業組合的商品標貼，與日本國內足袋商品的標貼，同樣作旭日光芒與波濤海浪視覺圖像設計。日本進口足袋「老伯印」商標，其包裝標貼則作日本傳統福神造形圖像。

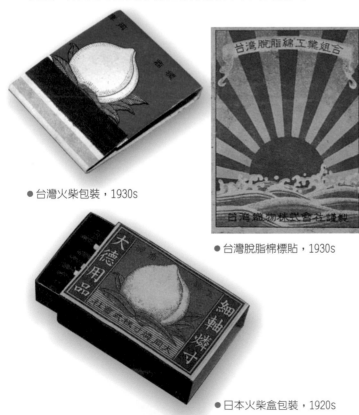

●台灣火柴包裝，1930s

●台灣脫脂棉標貼，1930s

●日本火柴盒包裝，1920s

●足袋包裝標貼，1930s

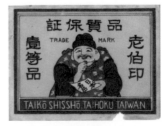

●「老伯印」足袋標貼，1930s

●カスミ障子紙包裝，1930s

● 和芳商會洋醋標貼，1930s

● 台灣製糖株式會社砂糖包裝，1920s

　　此外，當時還有其他各類商品包裝，皆出現有日本文化象徵之視覺符號，例如南珍公司的醬油瓶肩貼、カスミ障子紙包裝，皆利用具日本皇室象徵的菊花圖像作裝飾；和芳商會的洋醋標貼，甚至在畫面中直接使用日本錢幣圖像，以強調其具有日本商品一般的高級品質價值。受日本軍國主義影響的軍人視覺圖像，不僅出現於當時台灣藥品包裝設計中，甚至連鳳梨罐頭標貼，也以威武軍人作爲品牌圖像；台灣製糖株式會社的砂糖包裝，則作日本精神象徵的富士山圖像；在泰方商會的鳳梨罐頭標貼中，則以日本七福神中的海神「惠美壽」（惠比壽）爲商標圖形，但卻將原來手持釣竿及鯛魚的傳統圖像，改作手持台灣鳳梨的造形設計。

●南珍公司醬油標貼，1930s

●「軍人印」鳳梨罐頭標貼，1920s

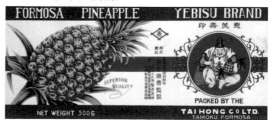

● 泰方商會鳳梨罐頭標貼，1920s

STAR'S MARK PORT WINE

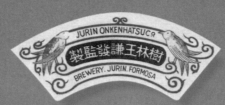

JURIN ONKENHATSU CO.
製監發謙王林樹
BREWERY. JURIN. FORMOSA

10 CIGARETTES

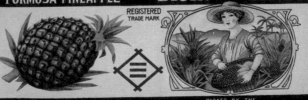

FORMOSA PINEAPPLE BIJIN ⦂⦂⦂ BRAND

REGISTERED
TRADE MARK

NET WEIGHT 500G

PACKED BY THE
ATSUJI PACKING CO.
HOZAN - TAIWAN

紅茶

FORMOSA
BLACK TEA

台灣 TAIWAN
Style IV
The Packaging Design of Popular
Taiwanese Commodities
during the Japanese
Colonial Period

西方文明影響 >>>

Influence of western civilization

　　日本自從1868年「明治維新」之後，便積極吸
取西方文明之長處，企圖達到富國強兵的目標，以
邁入現代化國家之列，所以舉凡政治、經濟、軍事、
工業、教育、文化、思想等皆為學習的對象。在日
本帝國的殖民威權統治下，作為殖民地的台灣，此
時更理所當然成為日本模仿西方文化的試驗地，日
本將學習自西方的現代文明、近代藝術與文化思想
引進至台灣，但就台灣而言，也因此間接從殖民母
國接觸了西方現代生活文化，學習了近代藝術、設
計的技術觀念，因而奠定了台灣近代設計發展的初
步基礎。

　　在近代歷史發展過程中，西洋文明常藉著工業、
科技發展，以及軍事強權帝國主義，成為一種強勢
的主流文化。所以日治時期，西方的新奇事物往往
被視為現代文明的進步象徵，西洋的舶來品在當時
一般台灣百姓心目中，更是優越品質代表。當時台
灣許多民間廠商、店家，為了追隨流行及提升其產
品形象，遂模仿日本國內商品的廣告形式，或抄襲
經由日本而來的西方進口商品包裝，在包裝上運用
了西洋的裝飾圖案、色彩或設計形式，作具有西方
文化色彩之設計表現。例如，當時總督府專賣局所
生產的洋酒與水果酒，大多利用外國形式的標貼設
計，以突顯其產品具有國際水準之優質形象，有些

更在標貼中運用了西洋的文字、裝飾圖案，或者直接模仿當時外國產品的標貼樣式，作完全相同形式的設計；有的包裝標貼，則模仿當時外國商品作1930年代歐美流行的「裝飾藝術」（Art Deco）風格設計，利用異國色彩濃厚的動物主題，營造出特殊視覺效果。

因受到間接經由日本而來的西方文化影響，台灣的商品包裝，紛紛作各種當時西方流行的設計樣式，例如「新竹關西茶葉組合」生產的烏龍茶，其包裝即明顯受當時西方現代設計影響，而呈現出類似「風格派」（De Stijl）的簡潔幾何圖案設計風格。在當時各種西方流行的藝術、設計思潮中，十九世紀流行於歐洲的「維多利亞」（Victorian）藝術，以及後來的「新藝術」（Art Nouveau）、「裝飾藝術」等設計風格，可說對台灣影響最爲明顯，且較常在台灣的美術設計中出現。從當時市面上的各類商品包裝設計中，到處皆能發現這些流行設計風格。

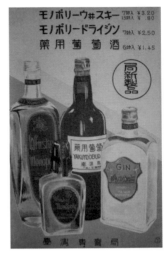

● 專賣局的洋酒及水果酒包裝，1938

●「裝飾藝術」風格標貼，1930s

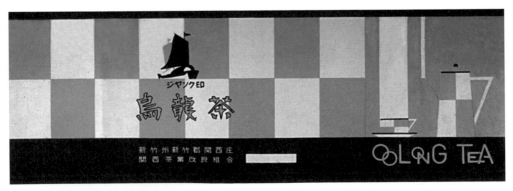

●「風格派」風格標貼，1920s

「和美商店」的醬油包裝標
貼，便作「維多利亞」風格設
計；「福利商店」蜜餞包裝設
計中的彎曲、嬌柔具有浪漫色
彩之對稱花朵邊框圖案，即是
典型的歐洲「新藝術」（Art
Nouveau）風格；「新竹橫山庄
茶葉組合」之包種茶，以及
「台北茶商公會」的紅茶，其
商品包裝的視覺設計，有活潑
的色彩、圖案，強烈明亮的漸
層色彩變化，以及具速度感的
視覺效果，皆明顯呈現「新藝
術」影響下之風格特色。

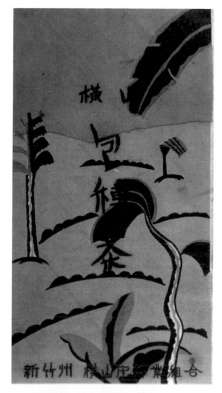

●「裝飾藝術」風格標貼，1930s

●「維多利亞」風格標貼，1920s

●「新藝術」風格標貼，1930s

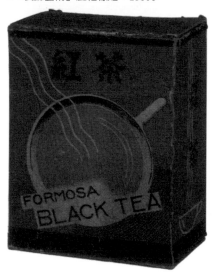

●「裝飾藝術」風格標貼，1930s

　　由於早期設計行業並未獨立，許多包裝設計
工作乃由畫家兼任，因此在國外的藝術思潮或設
計流行影響下，當時有許多商品包裝，表現了西
方最新的流行設計。例如二十世紀初期西方的
「立體主義」（Cubism）藝術也曾在日本流行，
並影響了當時的標貼設計，尤其是拼貼
（Collage）式構圖更常出現於當時的設計中。這
種設計風格亦經由日本而傳播流行於台灣，當時
台灣民間酒類的標貼設計，最先反映了此種時髦
的設計潮流，而群起加以仿效。例如「宜蘭製酒
株式會社」的高梁酒標貼，就是典型日本風格的
拼貼式構圖設計。

●「宜蘭製酒株式會社」高梁酒標貼，1910s

除了對於西方藝術思潮與設計流行的模仿外，西方進口商品包裝的設計形式，更是直接的影響了當時包裝的設計表現。其中受國外進口商品影響，利用包裝中的寫實圖形作為產品識別及特色傳達之設計觀念，逐漸受到各廠商的重視與運用，例如錦珍香的蜜餞包裝標貼，不僅有西方「裝飾藝術」風格的邊框紋飾圖案，並且模仿當時西方進口產品，作寫實的水果圖形設計。

● 日本商品包裝標貼，1920s

● 「錦珍香」蜜餞標貼，1930s

【圖解】
Classic

酒類標貼

日治之後，西洋舶來品亦隨著日人進入台灣，這些外來產品在當時人們心目中，往往是現代進步象徵及優良品質代表。所以當時歐美進口的洋酒與啤酒，遂成為市面上的高級品，但數量不多、價格高昂，通常是由在台洋人、殖民統治者以及高官顯貴所獨享的。日治初期有些台灣製酒廠商，為了因應市場需求，亦開始生產部分西洋酒類，因此也開啟了這些新產品的製造，為了提升其產品的形象，便刻意模仿外國產品包裝，並且也影響了其他各種酒類，在標貼上大量運用一些具西方文明象徵的洋文、西洋裝飾圖案等西方色彩濃厚的視覺符號，以強調其商品具有與進口洋酒一般的品質。

台灣民間廠商生產的水果酒或洋酒，通常會模仿外國產品包裝或日本產品樣式，例如當時的「葡萄露酒」、KIUFIN YAKUSHIU」等葡萄酒標貼，即是仿效進口葡萄酒包裝，利用洋文、西方葡萄酒的農莊城堡圖形，作典型西洋風格設計；協泉興商店生產的「ROBT」酒，則模仿洋酒包裝，以「BEAR AND DOLL」為其產品的註冊商標，甚至還出現了台灣罕見的「MOISHOKKI」三角形標貼。日本國內作西方樣式的啤酒標貼，也間接影響了台灣產品，例如台灣生產的「星印葡萄露」，便是抄襲當時日本「札幌啤酒」標貼之圓形文字排列設計。

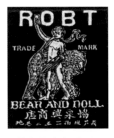

● 協泉興商店「ROBT」標貼，1920s

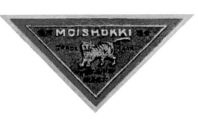

●「MOISHOKKI」標貼，1920s

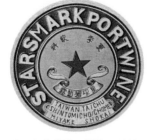

●「星印葡萄露」標貼，1920s

● 日本「札幌啤酒」標貼，1920s

●「葡萄露酒」標貼，1920s

●「KIUFIN YAKUSHIU」葡萄酒貼標，1920s

● 陳東美商店「最上紅酒」標貼，1920s

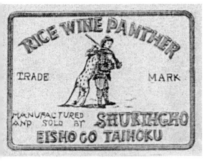

● 「花豹牌米酒」標貼，1920s

　　因受外國產品影響，有些傳統酒類為突顯其具有如舶來品一般的品質形象，也會刻意模仿洋酒標貼樣式，例如陳東美商店的「最上紅酒」，利用西方紳士人物、裝飾圖案及大量洋文，作為傳統紅酒之標貼設計；連一般民眾熟悉的米酒，也出現了如「花豹牌米酒」的西洋風格標貼設計，模仿當時外國魚肝油之漁夫商標造形，作日本人物背負花豹之圖案。除了透過對進口商品的模仿、學習，經由日人間接引進的西方藝術、設計流行，也明顯影響台灣酒類標貼設計，例如二十世紀初期流行於歐洲的「新藝術」裝飾風格，亦是日治初期台灣的酒類標貼常用之裝飾紋樣，樹林王謙發酒廠、龍津製酒公司等廠商的酒類肩貼設計，即是風格特殊之「新藝術」樣式，融合中國花鳥圖案、日本傳統紋樣作彎曲的藤蔓造形裝飾紋樣。

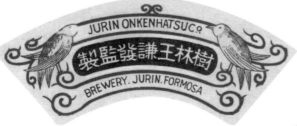

● 樹林王謙發酒廠「新藝術」風格肩貼，1910s

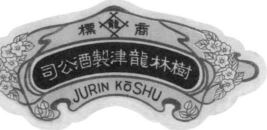

● 龍津製酒公司「新藝術」風格肩貼，1910s

　　專賣之後的洋酒、水果酒包裝，仍然是依照外國產品形式，標貼的圖案樣式或圖文設計大多模仿外國洋酒，以強調其產品具有現代感與國際性特色。例如專賣局的「Espero Whisky」，以扁平狀透明玻璃瓶包裝，完全仿效外國產品標貼設計，作金色線框、黑底的簡單文字編排；「Monopoly Whisky」則以圓形透明玻璃瓶包裝，標貼作褐色底、金色線框與文字，呈現古典西洋設計風格；「Monopoly Gin」，以扁平透明玻璃瓶包裝，標貼作盾牌狀外形設計，深藍色背景、淺藍色邊框與字體，具有歐洲古典風格。1933年專賣局將日人私營的「高砂啤酒廠」收歸國有，並推出「RIGHT BEER」啤酒，以供應市場需求，其標貼作英文為主的簡潔設計樣式。

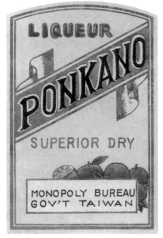

● 「Ponkano Liqueur」標貼，1932

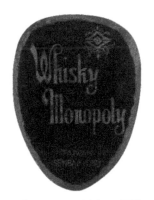 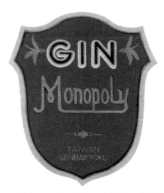

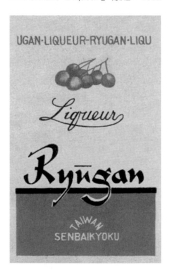

● 「Monopoly Whisky」標貼，1938　● 「Monopoly Gin」標貼，1938　　● 「Ryugan Liqueur」標貼，1938

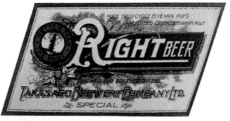 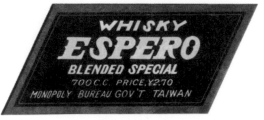

● 「RIGHT BEER」標貼，1934　　　　● 「Espero Whisky」標貼，1932

專賣局生產有利用椪柑、龍眼、烏龍茶等台灣特產釀造「Ponkano Liqueur」、「Ryugan Liqueur」、「Uuron Liqueur」等三種品牌甜酒，前兩者標貼仿照西洋水果酒，以椪柑及龍眼作為主題圖形，並配上文字說明以傳達產品特性；「Uuron Liqueur」的包裝與標貼設計，則模仿洋酒樣式。此三者皆利用台語羅馬拼音作品牌命名，以突顯其具有外國產品意象。

當時專賣局販售的葡萄酒，分為藥用葡萄酒及一般飲用的葡萄酒兩種。藥用葡萄酒的標貼設計較簡潔，類似藥品包裝，畫面中僅有文字與簡單圖形，並有從法國進口重新包裝的特級藥用葡萄酒，其包裝與標貼皆作西方樣式。一般民眾飲用的葡萄酒，有「日月紅葡萄酒」及「日月白葡萄酒」兩種品牌，其標貼皆模仿洋酒形式，前者以淺藍天空與圖案式雲朵及紅、白日月為主題圖形，並有英文書寫的文字訊息，呈現日本色彩的西洋風格設計；白葡萄酒標貼與前者樣式相同，僅在顏色上改以黑白方式處理，以便與紅葡萄酒作產品區別。

由於受到西方藝術設計風格影響，1927年專賣局生產的藥用酒精，其標貼印有「新藝術」風格的甘蔗圖形，利用捲曲造形的甘蔗枝葉，以說明產品特色，呈現了台灣在地色彩濃厚的新藝術設計。

● 「Uuron Liqueur」標貼，1938

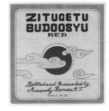

● 「日月紅葡萄酒」標貼，1935

● 「日月白葡萄酒」標貼，1935

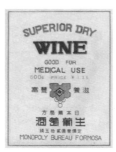

● 藥用葡萄酒標貼，1924

● 藥用葡萄酒標貼，1928

● 藥用酒精標貼，1927

▌養血酒

　　葡萄酒最早出現於台灣，應可溯及十七世紀上半葉的荷蘭、西班牙這些外國殖民統治者引進，但當時僅限於少數外國人飲用。直到日治之後，經由日人的間接西方文明輸入，西方葡萄酒才逐漸成為當時台灣社會的時髦飲料，日本葡萄酒也被大量進口行銷販售，因而促使了台灣在地廠商的葡萄酒生產。由當時台灣民間釀造的「養血酒」，即是模仿西方葡萄酒包裝，作典型的西洋風格設計。

模仿西方葡萄酒標貼樣式，以西方宗教文化中常見的天使圖像，以及成串的葡萄果實作為畫面裝飾，以突顯其與西方進口商品相同的國際化品質。

利用標貼中的法文書寫，以強調其產品的法國葡萄酒意象。

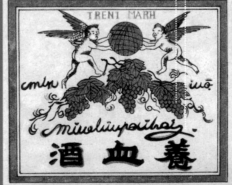

「養血酒」標貼，1920s

利用梅花的底紋圖案及寫實的
梅子圖形，傳達梅酒的真實材
料釀造品質。

以西方現代設計的色塊分割視
覺構成方式，呈現日本傳統折
紙造形，具有殖民環境下的日
本現代風格設計特色。

以日文羅馬拼音「UMEZAKE」，
標示出梅酒商品名稱，更
增添了日本文化與西方文
明的融合色彩。

梅酒

由於梅酒的酒精度低，因而成為日
本傳統生活中的女性飲用酒類。日治之
後，專賣局也利用台灣山地盛產的青梅
釀造生產梅酒，不僅提供台灣民眾
購買，並外銷至日本國內。由於
受到外國設計流行影響，以及
因應日本消費市場考量，梅酒
的標貼設計，以西方現代設計
手法，表現出日本傳統色彩。

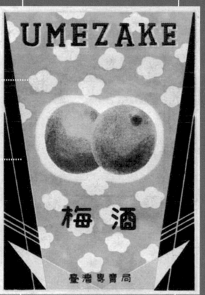

●「梅酒」標貼，1939

香菸包裝

　　明治維新之後，由於積極與西方現代文明接觸，也促使了日本國內的香菸包裝，呈現西方外國產品模仿的設計樣式。日治之後，台灣的香菸受到西方進口商品和日本殖民文化影響，不僅品質口味改良、產品類型多樣，商品包裝也呈現了外來文化影響的多元樣貌，透過西方藝術設計風格的表現、西方裝飾紋樣的運用，或是品牌名稱的外來文字書寫，以形塑商品的現代進步意象，提升產品的形象價值。當時台灣香菸包裝對於外來設計風格的模仿方式，除了其視覺形式直接仿效運用外，也有作日本、中國傳統色彩的西方樣式融合。

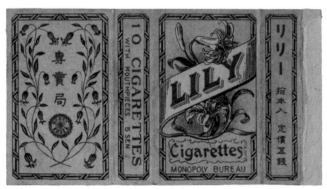

●日本國內香菸，1910s

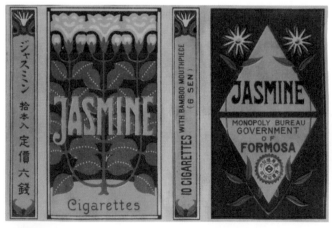

●「JASMINE」香菸，1915

1917年生產的「條菸絲」，包裝雖是運用日本皇室象徵的鳳凰圖案，但卻模仿西方樣式，作西方與日本風格融合的設計面貌；1920年推出的「赤厚煙」，包裝則以中國傳統圖騰融合新藝術風格的自然植物。

在眾多外來西方藝術設計風格中，尤以二十世紀初流行於西方的「新藝術」，對台灣香菸包裝設計影響最早，台灣香菸專賣之際，正逢此西方藝術流行風格在日本國內蓬勃發展，所以總督府專賣局於1915年第一次推出研發成功的「JASMINE」（茉莉花）品牌紙捲菸，即作當時西方最流行的「新藝術」風格包裝設計，利用許多彎曲藤蔓的菸草枝葉花朵造形，以突顯其產品的現代化進步形象；由於捲菸價位較高，無法普遍推廣，專賣局乃於1920年推出較便宜的「常夏」紙捲菸，包裝上捲曲造形的石竹花草圖形，仍然是典型的「新藝術」風格設計。

●「條菸絲」，1917

●「赤厚煙」，1920

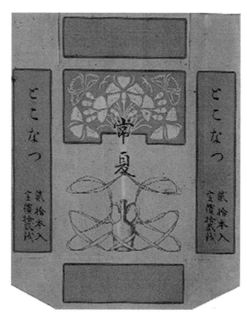

●「常夏」香菸，1920

1937年專賣局推出的「曙」牌香菸改良包裝，高砂族專用的「日の出」捲菸，以及1940年發行的皇紀二千六百年紀念「曙」牌香菸，皆作當時盛行的「裝飾藝術」風格包裝設計，「曙」與「日の出」的重複漸變同心圓圖形，為西方裝飾藝術視覺風格中，無線收音年代的常用設計主題，具有西方文明進步象徵；後者則作視覺分割圖案的裝飾藝術風格包裝設計。

1922年「紅茉莉」、「藍色茉莉二號」香菸包裝，則以單純色彩與簡單文字構圖，表現當時西方流行的「現代主義」簡潔風格。1939年「曙」牌香菸包裝設計，改以單純的藍色調與具現代感的文字構成，明顯歐洲「包浩斯」（Bauhaus）現代主義觀念影響的設計風格，使產品具有西方現代進步意象。

●「曙」香菸，1937

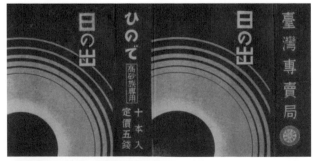

●「日の出」香菸，1937

●「紅茉莉」香菸，1922

●「藍色茉莉二號」香菸，1922

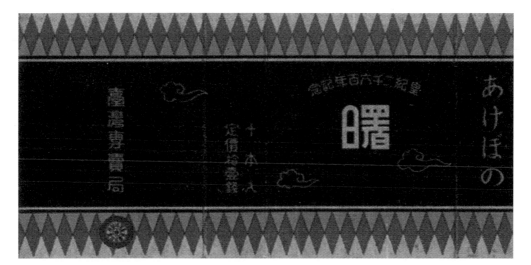

●「曙」紀念香菸，1940

●「曙」香菸，1938

▌「曙」捲菸

　　1935年總督府專賣局為慶祝菸草專賣三十週年紀念，推出全新品牌「曙」兩切式濾嘴香菸，並特別刊登廣告懸賞募集包裝設計。而後「曙」捲菸因物美價廉，深受消費者喜愛，成為日治後期的主要暢銷香菸。此款新產品的包裝樣式，即為經公開募集後，由專賣局之印刷技師所獲選之設計，呈現現代主義影響的視覺風格。

●　利用現代主義設計手法，作簡潔的顏色搭配與畫面分割構圖，呈現商品之現代化進步形象，並利用背景星星裝飾圖形點綴，以呼應「曙」牌名稱的「天剛亮，即將破曉」之字義。

●　兩切式濾嘴香菸，以及包裝內層的鋁箔紙防潮設計，皆與當時西方香菸有相同品質水準。

●「曙」香菸懸賞募集廣告，1935

●「曙」香菸，1935

以金色的旭日光芒與漂浮的白色雲朵，營造出「光」品牌的名稱意境。

單純平塗色彩與漸層顏色變化、放射狀光芒，皆是當時西方「裝飾藝術」的典型視覺風格，用以象徵速度與現代進步意象。

▌「光」捲菸

此為日本國內香菸授權台灣總督府專賣局生產香菸，1937年由當時日本知名設計師杉浦非水（1876～1965）所設計。畢業於東京美術學校的杉浦非水，為日本近代設計史上的重要美術設計師，早期為日本最早百貨店「三越吳服店」之設計部主任，而後擔任「日本商業美術聯盟會」會長，他除了「光」牌捲菸外，他並陸續設計了「響」、「日光」、「桃山」等品牌香菸包裝。

其活躍於1930年代的日本商業美術設計時，正值「裝飾藝術」在日本國內盛行，所以此香菸包裝明顯呈現當時西方「裝飾藝術」典型風格設計。

●「光」香菸，1937

【圖解】
Classic

鳳梨罐頭包裝

　　自從1902年日人於高雄鳳山設立第一家鳳梨工廠後，日治時期台灣鳳梨罐頭產業逐年快速發展。為提升台灣鳳梨品質，總督府殖產局並從夏威夷引進改良鳳梨品種，當時主要產地集中於台中、高雄兩州，鳳梨占全台水果年產量8%，鳳梨不僅是豐富的食用水果，並且是重要的經濟作物，大部分鳳梨皆加工製造成罐頭外銷日本及歐美各國，當時台灣各地鳳梨罐頭廠牌眾多，大約有五、六十家。

　　當時鳳梨罐頭以外銷為主，所以其包裝的標貼視覺設計，除了有強調殖民地台灣產地製造之在地圖像運用外，為突顯其產品具有國際化進步水準，往往會利用具有西方文化象徵之視覺符號，作為設計表現的重點，英文書寫的標貼內容、西方人物造形、西方生活文化、西方器物造形，以及西方藝術設計流行風格，皆是當時常見的視覺表現主題。例如高雄鳳山生產的「BIJIN BRAND」（美人牌）鳳梨罐頭標貼，不僅整張標貼的產地、名稱、品牌皆作英文印刷外，並有頭戴帽子的西方美女在田中採收鳳梨景象，以傳達其產品的西方文化特質；「SOBIJIN BRAND」（雙美人牌）鳳梨罐頭標貼，同樣是受到西方文明影響，以兩位穿著西方時髦裝扮的新時代美女，作為品牌主題圖像；「KODOMO BRAND」（兒童牌）鳳梨罐頭標貼，除了以具現代感的簡潔造形作為標貼底紋，並以金黃色頭髮外國小孩為品牌圖形，強調其產品的進步現代感與西方國際化；東洋鳳梨

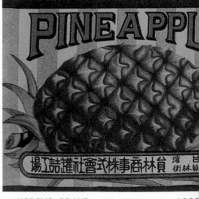

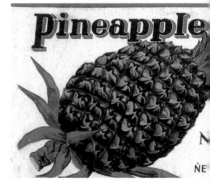

● 「BIJIN BRAND」鳳梨罐頭標貼，1910s

● 「SOBIJIN BRAND」鳳梨罐頭標貼，191

● 「KODOMO BRAND」鳳梨罐頭標貼，1920

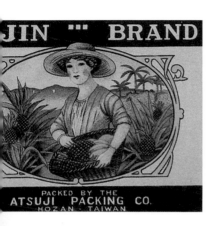

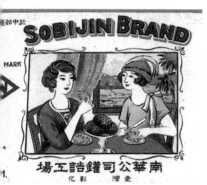

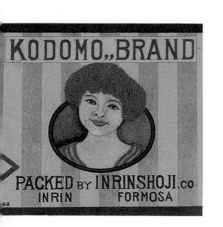

罐頭會社的罐頭標貼，則受西方文化影響，以西方宗教故事中常見的天使圖像作為商標圖形；為強調產品的現代化品質，當時甚至有鳳梨罐頭作「AEROPLANE BRAND」（飛機牌），以1930年代最前衛進步象徵的飛機為品牌，藉環繞地球飛行的飛機圖形，以象徵其產品的進步現代化，標貼畫面中並有西方「裝飾藝術」風格的裝飾紋樣設計。

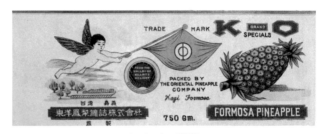

●「東洋鳳梨罐頭會社」罐頭標貼，1920s

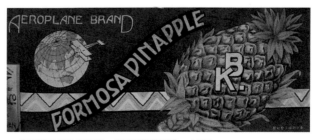

● 「AEROPLANE BRAND」鳳梨罐頭標貼，1930s

▌Kewpie品牌鳳梨罐頭

1909年美國插畫家羅絲·歐尼爾（Rose O'Neill）創造Kewpie娃娃圖像，並發表在當年12月號美國知名婦女雜誌《Ladies' Home Journal》的聖誕節特刊中，1912年德國生產了第一個立體造形的陶瓷Kewpie，隨後此造形可愛的洋娃娃，逐快速風靡於歐洲、美國及日本，成為一種時髦的現代流行象徵。當時日商MITSUBISHI SHOJI KAISHA（三菱商事株式會社）生產的鳳梨罐頭，即以Kewpie為品牌，傳達其產品與當時西方流行文化的呼應。

受西方流行文化影響，以Kewpie娃娃立體造形，作為品牌視覺圖像。

整張標貼的產地、名稱、品牌、企業皆作英文印刷，傳達其產品的國際化品質特色。

T CONTENT
(1LB.

●「山珍鳳梨罐頭會社」罐頭標貼，1930s

【圖解】 Classic

飲料商品包裝

　　日治時期日人引進了新式生活習慣，台灣民眾的日常生活飲料，也從常見的酸梅湯、冬瓜茶、楊桃汁、青草茶等在地材料製造的傳統商品，增加了汽水、果汁、牛奶、蘇打水、乳酸飲料（養樂多、可爾必思）等各類西式新商品，這些外來飲料的出現，不僅改變了台灣民眾的飲食消費習慣，並且也成為一種新時代的消費品味與流行象徵。當時市面上的新式飲料，除了由日商直接進口或在台代理商店販售外，為滿足台灣新興市場需求，台灣在地品牌飲料也雨後春筍般紛紛出現，例如1925年台北商人張文杞便集資成立「進馨商會」，設廠生產碳酸氣泡飲料，陸續上市了「富士牌」、「富貴牌」及「三手牌」的彈珠汽水，1931年更推出「黑松汽水」，開始使用「黑松」商標，光復後更成為台灣飲料的主要品牌之一。

　　為因應這些西式飲料的文化背景與產品屬性，所以台灣製造的在地產品，不僅作時髦的檸檬、柳橙、蘋果等西方口味，商品包裝也往往模仿國外及日本商品樣式，商品標貼大多仿效外國設計，作消費者新鮮的西方視覺風格，利用寫實的水果圖形或外國名稱的品牌命名，藉以提升其商品的西方進步形象與價值。

●「黑松汽水」商標，1931

●果汁飲料標貼，1930s

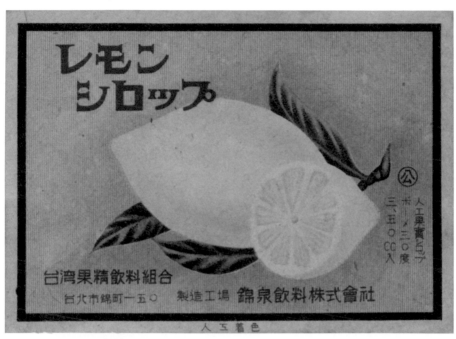

●檸檬飲料標貼，1930s

●柳橙飲料標貼，1930s

▌アツプル水

　　日人引進新式西方飲料販售推廣之後，碳酸汽水飲料已成了台灣民眾的時髦流行消費，由於市場商機龐大，各地廠商爭相設立，品牌口味眾多。這些飲料商品為突顯其優越的品質形象，往往會作當時流行的西式包裝設計。由「高雄州泉炭酸清涼飲料水統制組合」生產的「アツプル水」（蘋果汽水），其包裝肩貼即是作典型的西方樣式設計。

蘋果在日文通稱為「りんご」，但此標貼的商品名稱卻作片假名的外來語「アツプル水」，以強調其產品的西方意象。

捲曲的標貼外形，以及彩帶造形的商品名稱，皆是十九世紀西方流行的「維多利亞」風格。

寫實的蘋果圖像，為西方水果飲料標貼中常見的視覺表現形式。

●「アツプル水」標貼，1930s

　　除了上述各類商品為表現西方進步形象，常在包裝設計中使用具有西方文化象徵或現代思潮影響之視覺符號外，由於近代西方文明快速發展，並成為世界主流文化的商品價值觀念逐漸形成後，這種西方風格的台灣商品包裝設計，不僅可以提升商品形象，更可利用具西方特色的視覺圖像，作為台灣商品行銷宣傳。

　　明治維新之後，日本有系統引進西方藝術設計流行，並間接輸入而影響了殖民地台灣的設計發展，其中以二十世紀初的「新藝術」，影響層面最為深廣，並成為日治時期台灣各類商品包裝設計常見的視覺風格。例如來自於日本的「味の素」，不僅改變了台灣人的飲食烹飪文化，其典型的「新藝術」風格包裝設計，更成為而後台灣各品牌味素包裝的標準樣式；當時台北茶商公會的包種茶與新高製菓的糖果包裝，也同樣作此種視覺風格設計。此外，西方的「裝飾藝術」、「現代主義」等視覺流行，亦是日治中期後接續影響台灣商品包裝設計發展的重要設計思潮，在西方流行文化影響下生產的專賣局「ゆかりのむ」香水，則模仿當時歐美香水包裝，作「裝飾藝術」設計風格。

　　1920年日本三井物產株式會社從印度引進阿薩姆種紅茶，推廣栽種於台灣北部新竹及中部魚池一帶，並以外銷歐美為主，1930年代台灣紅茶產量達最高峰，繼烏龍茶、包種茶而興起，成為台灣茶葉外銷市場競爭的第三種茶業，並於1933年成立「新竹州製茶同業組合」，以紅茶為主要推動產品。由

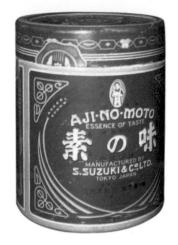

●「味の素」包裝，1920s

●「台北茶商公會」包種茶包裝，1930s

●「新高製菓」糖果包裝，1930s

●專賣局「ゆかりのむ」香水包裝，
　1932

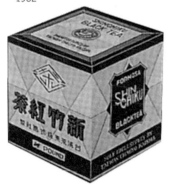

●「新竹州製茶同業組合」紅茶包
　裝，1930s

於台灣的紅茶以外銷為主，所以其包裝設計往往以西方流行樣式為主，例如「新竹州製茶同業組合」的紅茶包裝，便是作當時西方盛行的現代主義風格設計。此外，這種造形簡潔的視覺形式，更運用於許多外來西式商品的包裝設計，例如新竹州製藥株式會社的瘧疾藥品「マラリヤ散」與日進工業株式會社的除蟲藥粉，其包裝皆作現代主義風格設計。由於具有進步現代感的現代主義風格，在當時台灣商品包裝設計甚為流行，所以販售現代生活商品的包裝紙，通常也會作此種視覺形式設計。

●「新竹州製藥會社」的「マ
　ラリヤ散」包裝，1930s

●「村井商行」包裝紙，1930s

●「日進工業會社」的除蟲藥粉包
　裝，1930s

●「台中州牛奶營業組合」
　包裝紙，1930s

●「中央書局」包裝紙，1930s

台灣 TAIWAN
Style V
The Packaging Design of Popular
Taiwanese Commodities
during the Japanese
Colonial Period

戰爭宣傳色彩 >>>

War propaganda character

● 戰爭時期宣傳標語，1928

　　1937年「蘆溝橋事變」引燃了中日戰爭的爆發，日本全國進入了所謂「戰時體制」，當時的近衛內閣為了喚起人民的備戰情緒與愛國精神，隨即在全國各地推行「國民精神總動員運動」，標榜「八紘一宇」、「舉國一致」、「盡忠報國」、「堅忍持久」等精神口號。殖民地台灣亦迅速地被納入戰時運動的體制內，總督府隨即在台北成立「國民精神總動員本部」，以推動各種激勵民眾愛國精神的活動。為配合戰時環境需求，日本當局從1936年開始恢復派任武官總督治台，海軍大將小林躋造上任之後，即改變過去殖民方針，積極推動「工業化、皇民化、南進基地化」之治台政策，作為戰時統治台灣之基本方向。以台灣之人力、物力作為日本對外侵略之後盾支援，將台灣納入國家聖戰之動員範圍內，作為日本帝國實現「大東亞共榮圈」夢想之南進跳板。

　　日本發動戰爭之後，國力消耗至鉅，亟需殖民地台灣全力加入戰局，利用台灣的人力、物力支援作戰。並且，為求穩定殖民地秩序、掌握民心，恐台人於此時藉機群起反抗，於是日人進一步對台加強「皇民化運動」的推行，實施激烈且全面日本化之同化政策，務使台灣民眾從精神上徹底消滅漢民族意識，並驅使殖民地人民能「義勇奉公」的效忠

天皇，使台灣人民能完全的為帝國主義之侵略聖戰作犧牲奉獻。為使台灣民眾脫離傳統的生活方式與思想，於是更加積極推展日本文化於台人生活中，藉以根除一切中國傳統文化思想，以達皇民化之目標。

　　戰時體制的台灣經濟亦以支援作戰為目標，加強作為戰爭後盾的工業生產與物資開發，因而成立了「台灣重要物產調整委員會」，以統籌戰時經濟規畫與物產運用。由於日本統治台灣的施政方針，一直是以帝國主義向外擴展基地的建立與殖民地經濟的榨取為目標，台灣豐富的天然資源、農業生產可為日本帶來無盡的財源。為解決戰時財政縮緊的經濟需求，許多對外宣傳台灣產物特色或對內宣導促進生產的海報、廣告，在日治末期特也別加強運用。

由總督府製作的台灣紅茶、台灣香蕉、專賣局菸酒，以及台灣鳳梨罐頭等各種商品之促銷廣告，此時不斷在報章雜誌重複出現；當時總督府甚至還在歐美及東南亞等外銷地區，刊登了促銷台灣茶葉、草帽等台灣特產之宣傳廣告。

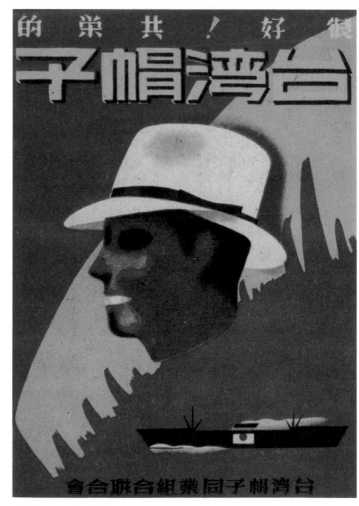

●台灣外銷草帽宣傳海報，1943

　　日人認爲廣告具有國家政策推行宣傳功效，所以將廣告納入戰爭宣傳的一部分，在此因素影響下，日本企業及台灣商人爲迎合政府政策，在商品廣告上已不像過去強調商品行銷的商業廣告優先，改以提高國民士氣爲訴求內容，而成爲政治性之戰時奉獻廣告。甚至連商品包裝，也因應戰爭宣傳，作迎合國家政策及鼓舞士氣之視覺設計，讓商品包裝與戰爭環境連結，傳達廠商對於戰爭的參與、效忠，以及對國家奉獻的熱忱。在這種環境下，以往與中國傳統文化色彩相關的事物，幾乎完全禁止。例如日治之後台灣與大陸之間仍相互往來，大陸的日常生活商品亦有進口到台灣，但自從1931年「九一八事變」之後，即禁止大陸商品的輸入進口。所以，日治末期的台灣商品包裝，在當時「皇民化運動」治台政策下，大多作日本風格的設計，甚至有些設計還特別呼應時勢表現出戰爭色彩，尤其是由官方專賣局生產的產品，更是率先作戰時風格的商品包裝設計。

●忠勇清酒廣告，1940

　　在戰爭氣氛的感染及戰爭色彩的影響下，當時
許多民間商家的廣告宣傳與商品包裝，皆紛紛出現
了呼應戰爭時勢的設計，在促銷商品之際，還不忘
戰爭時期的國家政策配合。所以具有戰爭色彩的視
覺符號，普遍出現於當時的各種商品包裝設計中，
而蔚為日治末期的視覺流行，例如生產傳統糕餅點
心的「茂香商店」，其包裝標貼雖作傳統風格設計，
但卻使用了日本軍國主義象徵的日本旭日旗圖像。
甚至連一般民間傳統祭祀拜拜使用的香燭商品，其
包裝亦出現了此種軍國主義色彩的圖形運用，例如
中壢「楊旗芳圓記」生產的線香，外觀包裝雖是傳
統的形式、構圖，但其裝飾圖形卻完全日本軍國主
義色彩，有別於一
般常見的傳統風格
設計。除了戰爭視
覺圖像的使用外，
有些商品包裝則利
用戰爭宣傳文字的
使用，以達到軍民
精神武裝的激勵效
果。

●楊旗芳沉香標貼，1940

●「茂香商店」糕餅標貼，1939

1942年火柴專賣之前，台灣日常生活中的火柴大多由日本國內輸入，戰爭爆發後日台運輸困難，總督府遂將火柴列為專賣管制商品，並在新竹設廠製造火柴，以供應島內需求，當時火柴包裝不僅作具有台灣在地圖像視覺設計，或是日本色彩的視覺符號運用，同時也出現了激勵民心的戰爭宣傳標語。

此外，溫柔的石竹花、天皇象徵的菊花、日本精神符號的櫻花等具有浪漫情緒意象之戰爭語言，亦常出現於當時包裝設計中，遂成為日治末期常見的設計表現，用以激勵全國軍民效忠天皇，共同完成建立「大東亞共榮」之聖戰。

所以日治末期戰爭宣傳色彩的商品包裝設計，不外是使用具有激勵軍民戰鬥精神的象徵圖像、塑造戰時環境的戰爭武器與軍人、強調英勇備戰的國家建設等視覺符號，以及具有愛國意象的旭日圖案，尤其是旭日圖像符號的使用，在此特殊戰爭環境下更是到處可見。

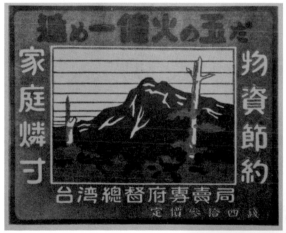

●專賣局火柴包裝，1942

●專賣局火柴包裝，1942

【圖解】Classic

香菸包裝

日治末期，總督府專賣局為配合戰爭局勢，激發台灣民眾的愛國情操與勇猛備戰信心，1936年戰爭即將爆發之際，即推出了具有戰爭色彩的「つはもの」（兵）品牌香菸，利用具有日本大和精神象徵的櫻花、富士山，與明顯戰爭意象的士兵鋼盔作為包裝視覺圖形，1939年雖改為彩色印刷包裝，但仍然作戰爭風格設計，1942年12月「太平洋戰爭」發生之後，日本進入大規模的激烈世界大戰，為因應戰時環境需求，1943年乃改款推出戰爭色彩更加濃厚的「つはもの」牌香菸，以櫻花、日本旭日旗幟與全副武裝的士兵，作為包裝視覺圖形。

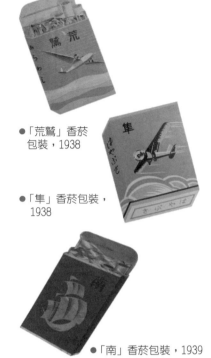

● 「荒鷲」香菸包裝，1938

● 「隼」香菸包裝，1938

● 「南」香菸包裝，1939

● 「つはもの」香菸包裝，1936

● 「つはもの」香菸包裝，1939

● 「つはもの」香菸包裝，1943

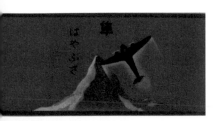

「隼」罐裝香菸包裝，1940

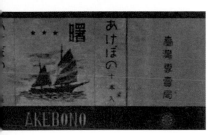

「曙」香菸包裝，1942

1938年專賣局更推出以英勇日軍飛行員爲主題的「荒鷲」、「隼」、「八紘」等品牌香菸。其中「荒鷲」與「隼」原是指空中飛翔的靈敏、勇猛老鷹之意，但日人卻用以象徵戰爭期間勇敢的前線飛行戰士，所以其包裝設計皆以空中翱翔的戰鬥機作爲主題圖形，表現日軍英勇的奮戰精神，1940年推出的「隼」罐裝香菸，更改以攀越高峰的日本空軍飛行英姿，作爲包裝視覺圖形。爲因應日本「南進政策」推行，以及日軍在南洋戰捷效應，原有的「曙」牌香菸，也改以南進主題相關的帆船圖像設計，甚至如「南興公司」生產的「南」牌香菸，不僅其品牌名稱直接說明了南進精神，並同樣作南進符號之帆船圖像設計。到了戰爭末期專賣局專爲前線日軍所生產的「皇軍慰問煙草」，其包裝更是直接利用具有日軍英勇奮戰精神象徵之空中激戰轟炸機、旭日旗與櫻花等圖像，作爲包裝視覺設計的主題圖形。

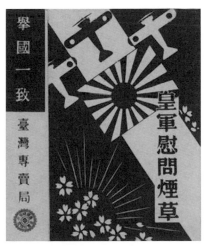

● 「皇軍慰問煙草」包裝，1943

「八紘」香菸

日本在1940年6月第二次近衛內閣會議中將「大東亞共榮圈建設」制定為基本國策綱要，「八紘一宇」則被列入基本國策綱要中，成為「大東亞共榮圈建設」的根本方針，以及二次世界大戰期間日本帝國的國家政策宣傳口號。「八紘一宇」的原來字義指八方極遠遼闊之地，有天下一家、世界大同的意思，但被作為日人戰爭宣傳口號後，在當時日本社會中家喻戶曉，而引申形成日本肩負有「道義上的世界統一」之意義。為了戰爭時期的配合國家政策推行，總督府專賣局也在1940年生產了新品牌的「八紘」香菸，作具有戰爭宣傳色彩的包裝設計。

在日本歷史中，神武天皇即位紀元，又稱「日本皇紀」或簡稱「皇紀」，是日本的一種紀年體。以日本第一代皇帝「神武天皇」的即位元年開始起算，比現行西元早了660年。昭和15年（1940年）是皇紀二千六百年，該年正值日本戰事激烈之際，為了宣傳日本國力強盛、國威長遠，特舉辦「紀元二千六百年紀念」活動以茲慶祝。此香菸亦配合此紀念活動發行，所以特別在包裝上標示出「紀元二千六百年紀念」文字。

以高踞孤枝欲展翅飛揚、遠眺八方之威猛鴻鷹圖像，作為此香菸包裝之視覺主題圖形，與「八紘」品牌名稱之意義呼應，並用以象徵日本帝國將統領八方，完成大東亞共榮之理想未來目標。

● 「八紘」香菸包裝，1940

酒類包裝

　　日治末期的戰爭階段，日人嚴厲實施「皇民化運動」的治台政策，對台灣之中國傳統文化採取高壓政策，企圖消滅所有令台人懷念祖國之事物，所以原來具有傳統風格的酒類包裝樣式，因有違當時國家政策，而逐漸減少，但深植人心的文化思想，依舊影響人們對於產品之認同與喜好，專賣局在產品銷售考量下，部分需求量大的傳統酒類，其標貼則改以中、日融合面貌出現，以迎合市場需求。所以，為配合戰時國家政令宣傳，專賣局除了透過香菸對消費者進行精神統戰外，台灣百姓日常生活中飲用的酒類，也是重要的宣傳媒介，由於因應戰爭宣傳需求，以及受日本國內商品影響，當時台灣酒類包裝樣式，有明顯日本風格或戰爭色彩發展傾向。例如中國傳統酒類的老紅酒、五加皮酒，亦在特殊環境影響下曾有日本色彩標貼設計的出現。甚至為配合日治末期的戰爭環境需求，也於1938年推出了激勵民心士氣的「凱旋」清酒，並作濃厚戰爭色彩的標貼設計。其次，在戰爭即將爆發前之1936年11月，日本官方與民間企業合資成立推動戰時產業經營的「台灣拓殖株式會社」，當時由其旗下「南興公司」所生產的菸酒商品，也有許多作戰爭色彩的商品設計，例如以供應前線士兵飲用為主的「萬歲」牌清酒，亦明顯作戰爭色彩濃厚的品牌名稱與包裝設計。

● 具戰爭色彩的「月桂冠」清酒包裝廣告，

　　綜觀戰爭環境下的酒類包裝樣式，除了作戰爭氣氛濃厚的標貼設計外，並常在標貼中使用具有日本帝國色彩之視覺符號，如櫻花、旭日、菊花、石竹花，以及傳統日本精神象徵或日本色彩明顯之裝飾圖案，皆是當時酒類標貼中用以塑造日本風格、加強日本意象之主要設計元素，利用戰爭色彩的標貼設計運用，以達到國家政令宣傳與國民精神教育之目的。

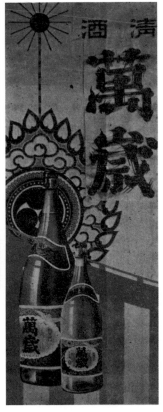

●「萬歲」清酒包裝廣告，1938

▌「凱旋」清酒

　　中日戰爭正陷入激烈之際，總督府
專賣局亦呼應戰爭時勢，推出了新的酒
類產品，並作具有激勵軍民信心的「凱
旋」品牌命名。此產品為1938年台中酒
工場自日本兵庫縣進口清酒原料米，所
釀造生產品質精純的高級清酒，其包裝
樣式呼應當時環境氣氛，作戰爭色彩濃
厚的日本風格標貼設計。當時的「凱
旋」品牌清酒，不僅供應島內一般民眾
消費，並提供前線士兵飲用，以激勵戰場
日軍士氣。

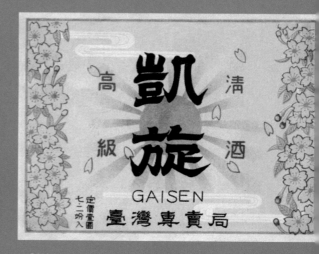

●「凱旋」清酒標貼，1938

由於櫻花為日本國花，常被視
作日本的精神象徵，所以「凱
旋」清酒的胸貼與肩貼兩側，
皆以盛開的櫻花圖像裝飾，用
以象徵前線軍人勇敢不懼的愛
國情操與征戰凱旋奏捷。

畫面中央光芒四射的金色太陽，
則象徵著日本大和精神將普照
大地與統領八方。

整體標貼設計，呈現濃厚的日
本軍國主義色彩，畫面中並有
漢字「凱旋」及日文羅馬拼音「
GAISEN」的品牌名稱。

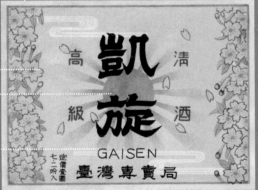

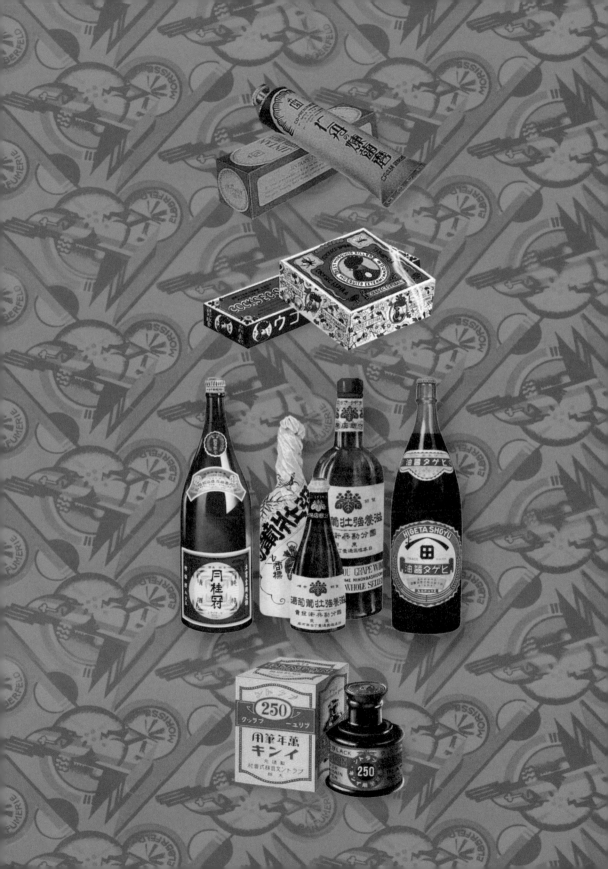

台灣 TAIWAN

Style VI

The Packaging Design of Popular
Taiwanese Commodities
during the Japanese
Colonial Period

貿易輸入商品 >>

Trade import product

　　1868年日本「明治維新」之後的西方文明學習，開啓了日人對於西洋生活商品的接觸，這些外來商品不僅讓與外面世界隔絕已久的日人有新鮮生活體驗，並由於這些商品的輸入，而改變了日本傳統社會的生活模式。具有優越品質與現代化進步象徵的西式商品使用，遂成爲促使日本快速步入現代化國家之列的重要途徑，它不只透過外來西式商品與西方現代文明接軌，在精神上更有宣示日本已成爲「文明開化」新世界之意義。

　　1895年的日本殖民統治，不僅改變了台灣的政治社會環境，經由日人統治者引進的外來商品輸入，更影響了台灣民眾的生活型態、消費文化與思潮觀念。許多西式生活商品與西方生活方式，在殖民統治者的刻意引進與日本商人的市場拓展下，被間接輸入、推廣於殖民地台灣，致使台灣與日本同時並進，吸取近代西方文明；其次，隨著大量日人的逐漸增多，以及殖民統治者有意形塑台灣成爲適合日人理想殖民環境之治台政策，因而使日本文化有系統的被引進台灣，日本國內生活商品也逐漸充斥於台灣，並成爲市場上的消費新寵。

　　當時經由商人貿易進口的外來商品，主要以日本國內的生活消費品爲主，以及少數由日商進口的洋酒、洋菸、香水等西方奢侈商品。當這些跟隨殖

民文化輸入的外來貿易商品登陸台灣之後，不僅豐
富了台灣民眾的生活內容，改變台灣人的消費文化，
其樣式新鮮的商品包裝設計，也立即吸引了消費者
的眼光，並成為台灣在地廠商的模仿、學習對象。
當時一般生活中常見的進口商品類型，主要有化妝
品、生活衛生用品、酒類、香菸、飲料、糖果、奶
粉、藥品、廚房調味品等。

●「サーワ」化妝品，1900s

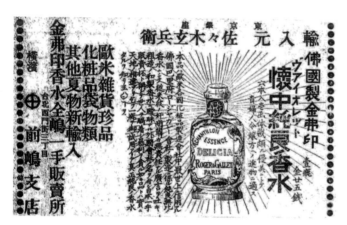

●法國進口香水廣告，1898

●「新都の花」化妝品包裝，1898

「生堂」化妝品廣告，1925

【圖解】
Classic

化妝品

　　由於日人的新式現代教育實施與西方文明引進，使台灣女性開始接觸文明新知，受到西方新式思潮觀念影響，所以對於身體美貌的裝扮也更加重視；其次，受到日人引進的西方商品消費文化影響，以及時尚流行的刺激，化妝品已成為新時代女性的重要日常消費。當時台灣女性常用的化妝品有香水、香油、乳霜、乳液、白粉（固白粉、水白粉）、美顏水、美髮油、髮霜、胭脂等商品，其種類型如同今日繁多。日治初期，西式化粧品由日本商人引進販售，例如1898年《台灣日日新報》創刊不久，即出現了日商所刊登的法國香水廣告，由此可知早在一百多年前歐洲名牌香水即已登陸台灣，當時西方時髦消費商品的包裝流行樣式，亦出現於台灣有錢人家的奢華生活中。由於台灣的化妝品市場蓬勃發展，許多日本商品也學習歐美製造技術，研發生產自創品牌行銷，例如「資生堂」於1897年開始了化妝品生產後，其所領導的日本女性化妝流行思潮，亦影響了殖民地台灣的女性裝扮樣式，而成為日治時期化妝品之知名品牌。

　　由於化妝商品是引導流行趨勢的重要媒介，所以從台灣市面上的化妝品包裝樣式變化中，亦能反映出日治時期台灣的視覺流行文化訊息。早期台灣常見的化妝品，不管是西方直接進口或是日本自行生產者，其包裝樣式主要以19世紀古典風格居多，如日本品牌「新都の花白粉」的產品包裝，即作當時歐洲盛行的「維多利亞」風格設計。19世紀末起

源於法國的「新藝術」風格，到了20世紀初期流傳至日本國內後，其浪漫造形風格遂成為當時日本的視覺流行，從當時的化妝品外觀包裝，亦可發現此種捲曲造形的視覺樣式。

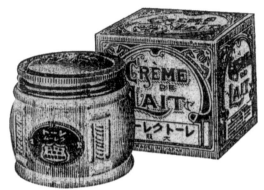

●「レートワレーム」乳霜包裝，1920s

●「双美人」乳霜包裝，1920s

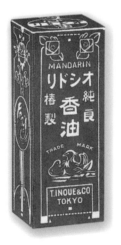

●「オシドリ香油」包裝，1930s

「レートワレーム」乳霜包裝，除了作法文的品牌名稱，並利用「新藝術」風格裝飾紋樣，以強調強其產品的西方色彩；「双美人」乳霜標貼，亦作典型的「新藝術」風格設計。日治中期正值西方「裝飾藝術」風格蓬勃發展，日本國內亦受其影響而普遍出現於當時商品廣告宣傳及包裝設計中，例如「御園水白粉」與「ワラフ乳液」的瓶身造形、標貼設計，皆呈現當時最前衛進步的「裝飾藝術」風格樣式；在「オシドリ香油」紙盒外包裝上的花朵紋飾，也同樣作「裝飾藝術」風格造形設計。

●「ワラフ乳液」包裝，1930s

●「御園水白粉」包裝，1930s

除了以女性消費爲者的化妝商品外，作爲幼兒爽身除痱的痱子粉，亦隨著化妝品工業進步而發展，並引進至台灣。1906年日本「和光堂」研發生產知名產品「SiCCAROL」痱子粉，「SiCCAROL」的名稱來源於拉丁語中「使其保持乾爽」一詞的諧音，當時使用該名稱很是摩登。其產品以鐵盒形式包裝，問世初時的包裝圖形爲身著金太郎肚兜、手持「SiCCAROL」產品的孩童圖案，隨後變爲母親給懷中幼兒塗抹「SiCCAROL」時的圖案。

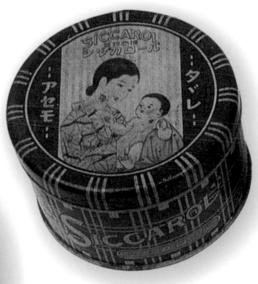

●「SiCCAROL」包裝，1927

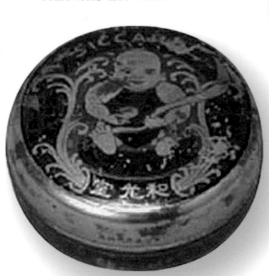

●「SiCCAROL」包裝，1906

┃にきびとり美顔水

1885年日人桃谷政次郎成立「桃谷順天館」株式會社，研發生產各種女性美顔水，並於1928年推出一系列「明色美顔化粧品」，其中「にきびとり美顔水」原是女性皮膚乾燥保養之美容用水，後來因品質優良、味道芳香，而成為日本暢銷的知名美容保養品。由於其為價格稍偏昂貴之高級化妝品，因而成為當時在台日本婦女或台灣貴婦名媛之奢侈消費品。產品包裝精緻，設計風格前衛，為當時西方最流行的「新藝術」時髦樣式。

由於「新藝術」運動，在20世紀初已成為日本流行的藝術設計風格。紙盒包裝外觀之捲曲造形的植物花朵圖案設計，明顯反映了當時日本大眾消費文化的視覺流行與美感品味。

透明的藍色玻璃瓶裝，使其成為具有神祕浪漫色彩的高級化妝品，並營造出當時西方時尚流行的風格特色。

●「にきびとり美顔水」包裝，1928

【圖解】
Classic

石鹼（香皂）

　　18世紀末「工業革命」之後，利用碳酸鈉材料製造的肥皂工業快速發展，提供了消費者廉價方便的生活清潔用品。西方現代衛生觀念與肥皂製造技術，隨著「明治維新」運動傳入日本後，當時日人通稱之爲「石鹼」，市面上除了洗滌衣物的肥皂外，並有添加香料清潔身體的香皂商品。日治之後，這些新鮮的外來商品亦隨著日人進入台灣，改變了台灣常民生活的清潔衛生觀念，成爲當時時髦的家庭清潔用品。

● 花王石鹼，1890s

　　當時日本國內肥皂廠牌眾多，有以生產衣物洗滌為主的肥皂，產品價廉平易，包裝形式簡單，為一般百姓日常生活的重要商品；也有專營身體清潔的香皂，或添加藥物之藥皂，其包裝通常較為精美。其中日人長瀨富郎於1887年即創辦石鹼工廠，1890年首次推出高級化妝香皂「花王石鹼」，從此宣告了日本衛生用品市場的黎明到來，並開始以此為公司品牌名稱行銷，1923年更於東京設廠大規模生產香皂，「花王」遂成為當時市場占有率最大的香皂品牌，日治中期之後，其產品也輸入至台灣，成為當時家喻戶曉的知名商品。受到日本進口的香皂使用影響，日治中期之後，香皂消費市場蓬勃發展，並逐漸成為家戶必備的日常生活商品，因此也有台灣在地廠商自創品牌生產，例如「東光石鹼」，但品質較差，價格便宜，商品包裝設計簡單。

●「花王石鹼」包裝，1923

●「東光石鹼」廣告，1930

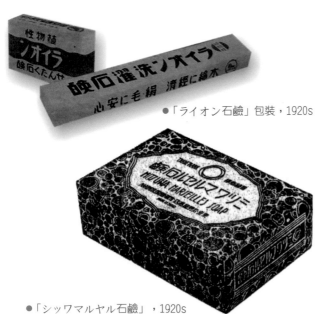

●「ライオン石鹼」包裝，1920s

●「東光石鹼」包裝紙，1930

●「シッワマルヤル石鹼」，1920s

18世紀「工業革命」之後的金屬鐵皮量產，促使了鐵盒成為商品包裝設計的新形式，其堅固的保護功能與美觀的圖案印刷，不僅提升了商品價值，並受到消費者的喜愛與收藏，在早期歐美的高級糖果、雪茄、菸草、化粧品等流行性商品，才作此種形式包裝。所以，「資生堂」香皂利用精美的鐵盒包裝，使其成為一種新世代的文明進步象徵與奢華消費流行。

起源於19世紀下半葉英國的「藝術工藝運動」，主要是對「工業革命」以來大量生產造成商品設計水準下降，因而興起的設計改良運動，以重建藝術與工藝結合的手工藝價值，大量自然花草裝飾圖案運用為其典型的視覺風格。所以，從資生堂香皂包裝盒的裝飾圖案設計中，可以看到當時西方藝術風格，在日本的傳播影響，以及殖民地台灣對於西方藝術流行的間接接觸現象。

▌資生堂香皂

　　當時日本最大的化妝品廠牌「資生堂」企業，亦看好香皂消費市場商機，而推出以時髦女性為銷售對象之高級化妝用香皂，並模仿歐美進口商品包裝樣式，以精製的鐵盒包裝設計，其外觀並作20世紀初期流行於英國的「美術工藝運動」（Arts & Crafts Movement）風格之花草裝飾紋樣。在當時台灣第一家現代化百貨店「菊元百貨」之化妝品專櫃上，亦有陳列此種日本進口的高級香皂。

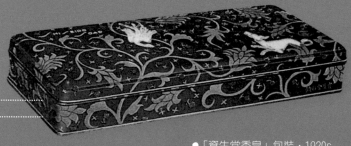

●「資生堂香皂」包裝，1920s

【圖解】
Classic

齒磨（牙粉、牙膏）

　　「明治維新」運動接觸西方現代文明後，受到現代醫學觀念影響，口腔牙齒的清潔保健受到重視，牙粉、牙膏等西式刷牙材料，也同時被引進日本，而通稱之爲「齒磨」。最初產品主要爲粉末狀的牙粉，資生堂創始人原福有信在1886年研發生產日本第一條軟管包裝牙膏後，從此牙膏開始大量出現，並與牙粉同時並列爲日本家庭必備用品。齒磨商品市場快速發展，日本國內競爭廠牌眾多，各品牌常會利用商品的包裝設計與廣告行銷，以吸引消費者青睞。例如，台灣前輩畫家顏水龍，曾在1933年任職於大阪「スモカ齒磨株式會社」，從事商品廣告設計。

　　日治之後，殖民政府也在台灣推行口腔衛生的刷牙運動，並從日本國內引進了齒磨商品。當時台灣市面上常見齒磨品牌，有スモカ、ライオン（獅王）、ミツワ、クラブ、仁丹等。各廠牌商品包裝形式類似，大致會模仿西方進口商品包裝，或作類似西式藥品的簡潔現代風格設計，以傳達其具有與藥品一般的醫療保健藥效。

● 顏水龍設計的「スモカ齒磨」
宣傳海報，1933

● 花王石鹼，1890s

●「ライオン齒磨」
包裝，1930s

●「ミツワ齒磨」
包裝，1930s
●「ミツワ牙膏」
包裝，1930s
●「クラブ牙膏」
包裝，1930s
●「仁丹牙膏」包裝，1930s

當時獅王齒磨有紙袋與鐵盒兩種不同包裝形式，紙袋包裝仍沿用初創當時的設計樣式，整體包裝視覺作彩帶造形的品牌名稱、捲曲的邊框紋樣裝飾，並以橢圓形文字圍繞的主題圖形，作典型的「維多利亞」風格設計。

以歐洲傳統銅版畫印刷風格的「萬獸之王」威猛雄獅圖像，作為品牌「ライオン」（獅王）之名稱呼應。

ライオン齒磨

　　1891年日人小林富次郎創設「ライオン（獅王）齒磨株式會社」，主要生產洗潔劑、肥皂、牙粉、牙膏等日常生活用品，其中齒磨商品最為知名，占有日治時期台灣市場主要品牌，在當時台灣主要媒體《台灣日日新報》廣告欄中，時常可見「ライオン齒磨」商品廣告的刊登。日治初期日本進口的齒磨產品仍以牙粉為主，其包裝常模仿外國商品樣式，以傳達其具有與國外產品相同之品質特色。

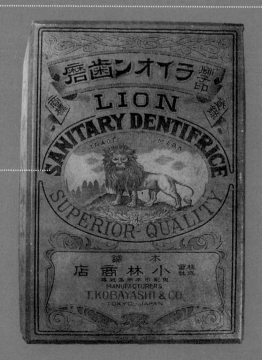

●「ライオン齒磨」包裝，1890s

●「ライオン齒磨」廣告，1990s

【圖解】
Classic

奶粉

　　受到西方醫學衛生觀念影響，日本亦在「明治維新」之後開始飲用牛奶，以補充身體營養，增進健康，但當時僅有以牛奶加工製造裝罐的煉乳商品。早期產品除了由貿易商從國外進口外，也有日人在國內設廠生產製造。1906年醫學博士弘田長關心日本嬰兒健康，乃從當時最先進的德國進口育兒用品銷售推廣，並創辦以生產兒童醫藥產品為主的「和光堂藥局」，研發生產了日本第一款罐裝嬰兒奶粉，而後隨著日本國內奶粉工業快速發展，1917年的「明治乳業」、「森永乳業」、「富士乳業」與1927年的「雪印乳業」相繼成立，並推出各式罐裝嬰兒奶粉。從當時台灣的報章雜誌廣告中可以發現，市面上已有各品牌煉乳、奶粉等進口商品的行銷宣傳；甚至在1932年總督府殖產局與台北商工會共同舉辦之大規模「商業美術展覽會」會場展示中，當時最暢銷品牌「明治奶粉」，還榮獲櫥窗設計競賽獎項。當時台灣市面上的煉奶與奶粉產品包裝，皆是模仿國外進口商品，作金屬鐵罐裝形式，包裝視覺風格也以簡潔的西洋文字構成為主流，以強調其產品的現代化品質形象，常用的視覺圖像有品牌標誌、品牌圖形或奶粉飲用對象的可愛幼童圖像。

● 進口奶粉廣告，1901

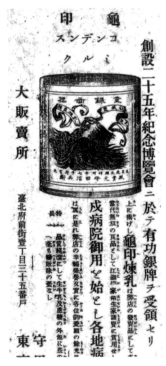

● 「龜印煉乳」廣告，1899

●「和光堂藥局」奶粉包裝，1906　　●「富士奶粉」包裝，1917　　●「森永奶粉」包裝，1917

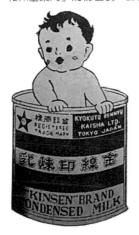

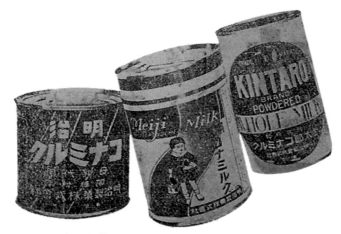

●「金線印煉乳」包裝，1921　　●「明治奶粉」包裝，1917

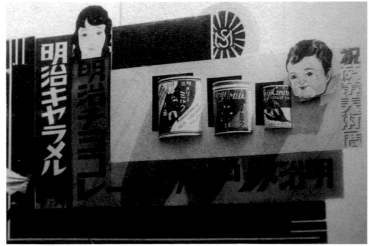

●「ラクトーゲン奶粉」廣告，1934　　●「明治奶粉」櫥窗設計，1932

デリコール奶粉

日治中期，台灣市面上的日本進口奶粉約有十幾種品牌，除了市場占有率最高的明治、森永、雪印等廠牌外，其他品牌奶粉無不利用各種廣告宣傳，以吸引消費者注意。「デリコール」奶粉雖非為當時大眾品牌商品，但仍不斷於報章雜誌刊登大幅廣告，此為1932年6月20日《台灣日日新報》所刊登的「デリコール」奶粉促銷宣傳廣告，從廣告中可以發現其產品的包裝樣式，與一般市面上其他商品有不同的視覺風格表現。

整罐奶粉的包裝設計，大致模仿西方進口產品樣式，僅作英文的「DARIGOLD」品牌名稱及「PURE POWDERED」產品說明，未見任何日文或漢字的使用，用以形塑此奶粉之西方產品意象。

利用寫實的母牛圖像，作為品牌及包裝的主題圖形，以傳達其產品的真材實料來源，但包裝上的母牛圖形卻是傳統黃牛，而非目前我們所熟悉的乳牛。

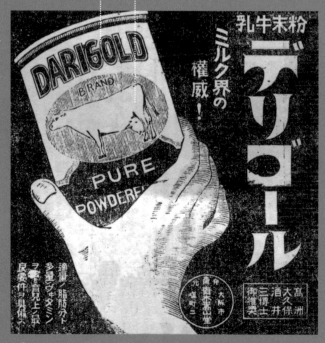

●「デリコール奶粉」廣告，1935

清酒

　　隨著殖民統治者的到來，日本傳統飲食習慣也被引進台灣。由於清酒為日本傳統生活中不可或缺的重要飲料，為供應日益增多在台日人之飲用需要，於是由日本商人引進的各種日本酒類紛紛出現在市面上，當時日本國內進口的酒類，以清酒為主，並有麥酒（啤酒）、燒酎、泡盛、味淋等產品。由於日人統治者酷愛清酒，需求量日增，於是日治初期台灣也開始有清酒等日本傳統酒類生產，但是品質欠佳且產量不多，所以大部分仍從日本輸入。為了供應日人消費需求，當時日本國內各大品牌清酒，幾乎皆有進口販售於台灣，市場競爭激烈，清酒已成為日治時期報章雜誌主要廣告商品。

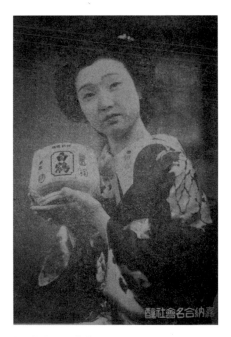

●「白鶴清酒」廣告，1919

　　日本清酒的傳統包裝形式，大部分以杉木製作
的木桶盛載，即大容量「樽酒」為主流。直到明治
時期，日本玻璃工業逐漸發展，出現了「一升瓶」（
1.8公升）的玻璃瓶裝後，清酒包裝則起了變化，到
了大正時代，玻璃瓶包裝便逐漸普及，時至今日仍
被廣泛使用。所以大正之前台灣市面上的清酒包裝，
主要是木桶外觀包裹稻草的「樽酒」形式，
然後在其外觀印上品牌名稱、商品
識別圖像設計，或是貼上紙張印
刷的商品標貼，各廠牌清酒包
裝樣式類似。現今市面上的
日本清酒包裝樣式雖已變化
豐富，但仍然看得到此種傳
統包裝形式的繼續延用。

●「月桂冠清酒」包裝，1920s

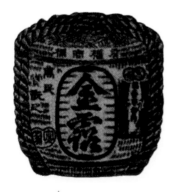

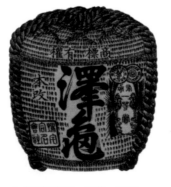

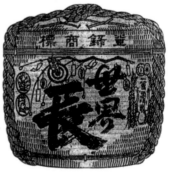

●「金露清酒」包裝，1900s　　●「澤龜清酒」包裝，1900s　　●「世界長清酒」包裝，1910s

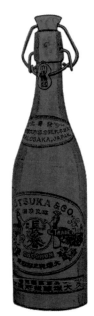

大正之後的日本清酒包裝，除了部分保留大容量傳統木桶樽裝之外，各品牌皆紛紛改以較具現代感與方便使用的玻璃瓶裝，最初的玻璃瓶裝清酒皆採軟木塞活動瓶蓋，到了1930年代之後由於金屬「王冠」形瓶蓋製作技術發明，才改以目前市面上看到的瓶蓋方式。由於清酒玻璃瓶皆是容量大小一致的統一規格樣式，所以各廠牌商品包裝形式相同，僅在標貼作視覺設計變化。

●「金露清酒」包裝，1920s　　●「長春清酒」包裝，1920s

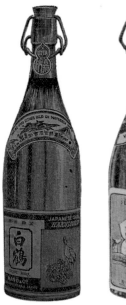

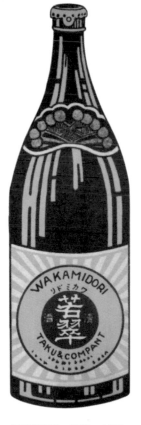

●「白鶴清酒」包裝，1920s　　●「正宗清酒」包裝，1920s　　●「端麗清酒」包裝，1930s　　●「若翠清酒」包裝，1930s

白鹿清酒

　　白鹿清酒為日商「辰馬商會」所釀造之日本傳統清酒，辰馬商會原本是日本釀造清酒著名的西宮辰馬本家，辰馬家自1662年即創業釀造清酒，最具代表產品為「黑松白鹿」，而後逐漸成為日本最大釀酒業者。1917年在日本兵庫縣西宮市成立「辰馬本家酒造株式會社」，並陸續跨足海運業及產險業，還投資土地開發業、金融業及教育事業，當時被稱為「辰馬財閥」。辰馬商會自1896年起就在台北大稻埕建昌街開設店鋪，除進口販售自家釀造的白鹿清酒外，還代理進口日本國內的ヱビスビール（惠比壽啤酒）、清涼飲料ナポリン（Napolin碳酸飲料）、三ツ矢平野水（Cider碳酸飲料）、滋養飲料カルピス（可爾必思）、龜甲萬醬油、京印醬油、白木印醬油、辰馬醬油、丸勘印清酢等知名品牌產品，樣樣皆是當時市場熱銷商品。辰馬本家將台灣支店獨立出來，於1921年成立「株式會社辰馬商會」，本店位在台北市本町，即現在開封街一帶，並在台中、台南兩地設有支店。此外，辰馬商會因需要印製酒罈及酒瓶上的標貼，

●「黑松白鹿清酒」廣告，1918

●「辰馬商會」廣告，1921

此為1930年代以前的玻璃瓶裝清酒，其標貼依貼附位置分別有瓶口部位的「封緘票」、容器肩部的「肩貼票」，以及容器腰部之「胴貼票」。「胴貼票」通常為酒類包裝的主要標貼，其內容訊息除基本的品牌、品名、製造者外，並有與產品相關的文字說明或圖案等。

由於早期玻璃瓶成本較高，所以軟木塞活動式瓶蓋設計，具有空瓶回收重新裝填之功能，比起現今包裝瓶形式，其實頗具環保設計概念。

以楓葉造形的「白鹿」品牌標誌，作為標貼視覺設計之主題圖形，具有濃厚日本傳統色彩。

1921年將原本自設的印刷工場，獨立設置「台灣オフセット印刷株式會社」。

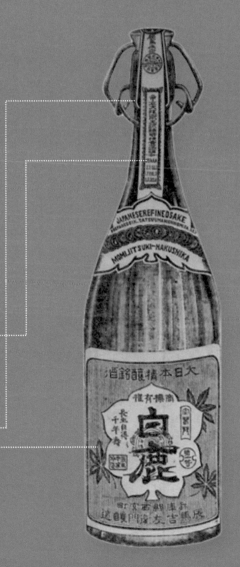

●「白鹿清酒」包裝，1920s

月桂冠清酒

　　據歷史記載，日本「月桂冠株式會
社」係由大倉六郎右衛門創於1637年，
以「笠置屋」為商號，商品名為「玉之
泉」，品質純良，生意興隆，長久以來
在日本都是清酒第一品牌，並
且也是皇室指定御用酒；1905
年該企業為期許獲得象徵勝利
的榮譽，因而更改使用「月桂
冠」商標，此款式包裝延用
至今，與目前市面上的月
桂冠清酒包裝，幾乎完全
相同。

此為1930年代之王冠瓶蓋包裝
樣式，其包裝標貼除了肩貼票、
胴貼票之外，容器的頸部位置
貼附有「頸貼票」，用以加強
其產品或品牌形象宣傳。

方形標貼正中位置作圓形底圖
設計，呈現濃厚日本傳統色彩，
綠色標貼四邊並有紅色月桂樹
枝圖形，由於西方歷史傳說中
常以月桂枝葉所編織之帽冠，
象徵勝利榮耀，所以在此用以
表現此清酒之優越品質。

在早期食品工業中，添加防腐
劑乃是現代化進步品質的象徵，
所以在頸貼票與胴貼票當中，
皆印有「防腐劑入ラス」，以
說明此清酒的優越品質保證。

● 「月桂冠清酒」包裝，1930s

啤酒

　　據史書記載，在西元前三千多前，小麥釀製的啤酒飲料即已出現，西元1613年時，啤酒首度飄洋過海到日本，並通稱為「麥酒」，直到1853年日本學者川本幸民開始在當地試釀啤酒後，這種外來飲料逐漸被民眾接受，19世紀末葉日本的啤酒工廠才紛紛出現。當時日本國內陸續推出的各品牌啤酒有1870年キリンビール（麒麟啤酒）、1877年サッポロビール（三寶樂啤酒）、1889年アサヒビール（朝日啤酒）、1890年ㄜビスビール（惠比壽啤酒），以及1930年サントリー（三多利）生產オラガビール（ORAGA啤酒）等。

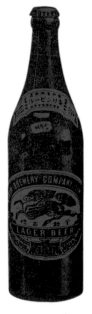

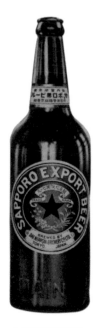

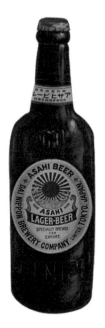

●「麒麟啤酒」
包裝，1890s

●「三寶樂啤酒」
包裝，1890s

●「朝日啤酒」
包裝，1900s

●「惠比壽啤酒」
包裝，1890s

●「ORAGA啤酒」
包裝，1900s

　　日治之後，啤酒也由日本商人引進行銷於台灣，
這種新鮮的西式酒精飲料，一輸入台灣之後立即成
為市面上的新鮮時髦商品，並有廣大的消費市場，
透過當時日本各大商業會社的貿易進口，使台灣民
眾能有與日本國內相同的各種啤酒品牌消費選擇。
從當時台灣的報章雜誌廣告中發現，啤酒市場競爭
激烈，除了有些品牌商品直接輸入台灣外，相同品
牌啤酒，也會有多家貿易商同時進口。

●「大日本麥酒株式會社」啤酒宣傳海報，1936

●「麒麟啤酒」廣告，1931

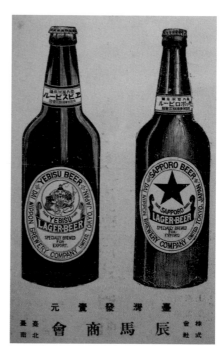

●「辰馬商會」啤酒廣告，1932

●「CASCADE啤酒」包裝，1920s

●「大日本麥酒株式會社」啤酒廣告，1934

▍麒麟啤酒

　　1870年住在日本橫濱的美國人William Copeland建立了Spring釀酒廠，該公司是日本首家大規模生產銷售啤酒的企業，堪稱日本啤酒產業先驅。1907年日商三菱財團併購該酒廠，創立了「日本麒麟麥酒株式會社」，開始以「麒麟（キリン）」為品牌推出新產品，行銷全國各地，為當時日本最大啤酒廠牌，並且輸入進口至台灣，成為日治時期台灣民眾最熟悉的啤酒品牌。玻璃瓶包裝的麒麟啤酒，從推出至今一百多年來，其樣式仍維持原來風格，麒麟圖形標貼雖經過幾次修改，但其圖像造形仍然沿用至今。

●「麒麟啤酒」包裝，1910s

「麒麟」是古代中國傳說中的靈獸，具有吉祥寓意象徵的神話動物。具說當時外國啤酒常以動物作為品牌名稱，加上日人受中國傳統文化影響，麒麟名稱較易為消費者接受，故以此命名。其包裝的標貼圖案，是以沐浴著朝陽，正欲奔騰的麒麟為主題圖形。

橢圓形標貼中的品牌與商品名稱作英文字印刷，以突顯其產品的西方現代化品質形象。

標貼中央有「LAGER BEER」字樣，以標示此產品的口味類型。依啤酒製作方式分類，有「拉格啤酒」（lager）和愛爾啤酒（Ale）兩種。「拉格啤酒」亦稱「窖藏啤酒」，指以較低溫度發酵和儲藏的啤酒，此種啤酒最早起源於德國，英文lager是從德語的lagern（貯藏）而來。日治時期的日本啤酒，幾乎都是此種「LAGER BEER」，其最大優點是啤酒保存時間較長，口味不易變質。

糖果

●「森永牛奶巧克力」包裝，1918

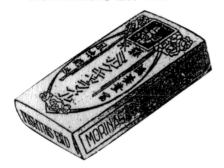

●「森永牛奶糖」包裝，1914

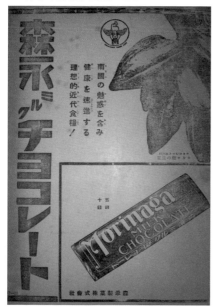

●「森永牛奶巧克力」廣告，1918

隨著日治之後的外來文化輸入，除了日本傳統糕點登陸台灣之外，西式糖果餅乾亦由貿易商進口販售於市，並成為象徵進步現代化的流行時髦商品，而影響了當時台灣糖果食品工業發展。日治時期進口糖果種類眾多，包括有牛奶糖、水果糖、巧克力糖，甚至還有口香糖。主要有「森永製菓」、「明治製菓」，以及「江崎グリコ株式會社」等日本主要糖果製造業者，這些廠商皆直接在台設立代理機構，並在當時台灣報章雜誌中，刊登產品宣傳廣告。

1899年日人森永泰一郎創立「森永商店」於東京，因其篤信基督教而於1905年以展開雙翅頭下腳上，手持英文字母TM的天使圖形為商標，TM乃是創辦人森永太一郎的英文名（TAICHIRO MORINAGA）縮寫，最初僅生產棉花糖商品，1912年改組成立為「森永製菓株式會社」，並於1914年正式生產「ミルクキヤラメル」（牛奶糖），以黃色紙盒包裝，外觀作當時西方流行的「新藝術」風格花朵裝飾圖案。1915年森永糖果在台灣設置代理店，並正式引進森永牛奶糖，此種色彩鮮明的糖果包裝，百年來仍維持不變，而成為台灣民眾的童年共同記憶；除了大家熟悉的牛奶糖外，1918年並推出了「森永牛奶巧克力」，作咖啡色的西方巧克力樣式包裝，以英文為主的文字視覺設計，呈現濃厚西方商品色彩；隨著食品化學工業進步，以及受西方進口口香糖影響，1931年森永製菓亦推出「森永口香糖」，同樣是模

仿外國產品，作西式包裝風格設計；而後並生產添加清涼香味的「森永ピース」薄荷糖錠，以錫箔紙包裝成圓柱狀，並有色彩鮮豔標貼設計，呈現活潑的視覺效果。

在日本國內常與森永製菓市場競爭的「明治製菓」，是明治製糖株式會社屬下的「大正製菓」與「東京菓子」合併後，於1924年改名成為「明治製菓會社」，其主要商品有「明治煉乳」、「明治冰淇淋」、「明治巧克力」、「牛奶糖」，其中以巧克力最富盛名，與森永牛奶巧克力包裝樣式類似，同樣作英文印刷文字設計，用以強調其具有西方商品之現代化意象；尤其1925年推出的「明治ミルクキャラメル」，更是當時台灣消費者印象深刻的高級糖果，包裝上有小男孩餵狗吃牛奶糖的有趣圖形設計。

●「明治牛奶巧克力」包裝，1924

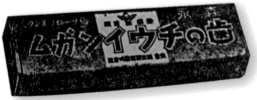

●「森永口香糖」包裝，1931

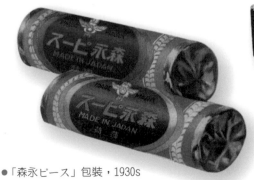

●「森永ピース」包裝，1930s

●「明治ミルクキャラメル」包裝，1925

●「明治ミルクキャラメル」包裝，1925

明治製菓還推出了許多類似零食的蜜豆罐頭及水果罐頭，促使了當時台灣民眾有新鮮的現代化飲食消費。由於明治與森永兩大品牌糖果在台灣市場的競爭，所以不僅報章雜誌隨時有各種行銷宣傳的廣告刊登，甚至連1932年「商業美術展覽會」舉辦時，明治還贊助花車參加遊行，以作為商品廣告宣傳。

除上述兩大主要廠牌糖果商品外，當時還有許多日本糖果也被輸入販售於台灣，例如1929年日商江崎勝久創設的「江崎グリコ」，其紅色鐵罐包裝糖果外觀的跑步青年圖像，對許多台灣民眾而言，也是印象深刻的童年記憶；藤井家族「不二家」糖果店，1920年代還推出具有濃厚西方產品色彩的「法國牛奶糖」，以法國國旗色彩與法國小女孩圖像，作為商品包裝的主題視覺；市面上各式糖果類型豐富，甚至還有日本其他廠牌或歐美國家進口的水果糖、口香糖等商品。

●「KōRin」糖果包裝，1920s

●「不二家法國牛奶糖」包裝，1920s

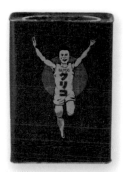

●「江崎グリコ」糖果包裝，1929

●「カルケット」糖果包裝，1920s

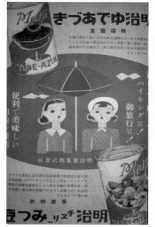

●「明治罐頭」廣告，1935

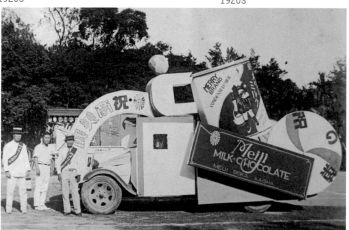

●明治商品廣告宣傳車，1932

▌箭牌口香糖

1891年小威廉‧瑞格理（William Wrigley Jr.）在美國芝加哥創立了「箭牌股份有限公司」（Wm. Wrigley Jr. Company），原本是從事肥皂及麵包發粉的銷售，但隨著產品附送口香糖促銷後，發現口香糖生意大有可為，翌年便轉型成為口香糖生產商，而躍為當時口香糖的主要品牌。1916年箭牌口香糖登陸日本，同年日商「新高製菓」亦將其引進台灣市場，並由台北「石黑商會」取得台灣經銷權，當時商品廣告強調咀嚼口香糖可使口氣清新，又可幫助消化、潔白牙齒、鞏固牙齦，甚至還能防止暈車暈船，消費者對其神奇功效趨之若鶩，市場快速成長。

以書寫「SPEARMINT」（綠薄荷）的箭頭作為品牌視覺圖形，搭配綠薄荷植物圖像，用以說明產品口味與屬性特色。

薄荷口味的箭牌口香糖市場熱銷之後，並隨即推出了加倍清涼的雙箭頭青箭口香糖。

一百多年來箭牌口香糖雖然口味曾有改變、增加，但其包裝樣式仍然維持不變，成為台灣民眾熟悉的味道與視覺經驗。

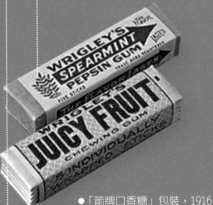

●「箭牌口香糖」包裝，1916

●「箭牌口香糖」包裝，1916　　　●「雙箭口香糖」包裝，1930s　　　●「市售「雙箭口香糖」包裝，2000s

藥品

台灣的早期移民大多來自大陸閩、粵一帶，生活習性與內地相似，具有數千年歷史的傳統中醫療法，亦伴隨著當時一般人民的日常生活。隨著西方列強入侵及傳教士到來，西方醫藥於清末逐漸在台灣出現，日治之後，隨日人而來的西式成藥，因具有方便及療效明顯特性，所以成為家庭必備之良藥，為當時的一般民眾解決了不少疾苦，使其成為照顧早期台灣民眾健康生活的必需品。日治時期台灣僅有少數藥廠，規模均小，所需藥品大多經日本輸入，例如在當時台灣家庭生活中，隨時皆能看到日本最大製藥廠「星製藥」所生產的各種常用藥品。當時

●日本進口成藥，1920s

●「星製藥株式會社」藥品廣告，1920s

台灣的成藥販售亦使用日本分銷系統，由製藥廠雇用大批的業務員，把各種成藥鋪售寄放在一般人家裡，以供病患依需要自行取用，定期到各用戶家庭清點使用量，並結帳及補充新藥。此種成藥的寄售方式，到了光復後的1960年代仍然依舊延續，藥品包裝樣式亦作一般民眾熟悉的日治時期風格，直到1970年代台灣社會環境轉變，醫療體系逐漸建全之後，日本的成藥銷售方式才逐漸萎縮。

● 「美腦霖」包裝，1920s

● 「トラヤ大藥房」藥袋，1930s

● 「龍角散」包裝，1910s

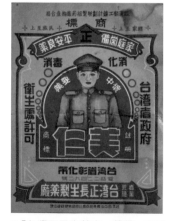

● 「台灣正長生藥廠」藥袋，1960s ● 「富山風藥」藥包，1930s

當時日本輸入的藥品，多以日本現代醫藥技術研發的西式成藥為主，例如市面上常見的各品牌風熱、止痛藥；其他並有改良的日本傳統藥品，如日本傳統處方的「龍角散」；歐美進口西方藥品，如德國製造的「補爾血精」，以及從東南亞華人地區進口的中國傳統成藥，例如來自新加坡的「虎標萬金油」。各種不同進口來源成藥的商品包裝，皆有其特定的設計風格樣式，日本製造的西式成藥，通常會作較具現代感的設計表現；日本改良傳統藥方，則充滿濃厚的日本色彩；歐美進口藥品包裝，常會有西方文化強調之視覺圖像使用；「虎標萬金油」包裝，則呈現華人社會熟悉的傳統風格設計。

　　日治時期台灣市面上藥品，依內容屬性不同，各類成藥皆有其常用的包裝形式。除了常見的紙袋、紙盒包裝外，有金屬罐、金屬盒包裝的腸胃藥，玻璃瓶裝的營養補給藥品。各種樣式的藥品包裝，大多作簡潔的西方設計風格，以突顯其產品具有現代化進步形象。

● 「補爾血精」包裝，1920s

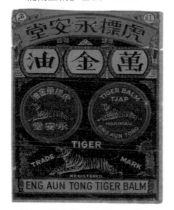

● 「虎標萬金油」包裝，1920s

● 「アイフ胃腸藥」包裝，1920s

● 「星標胃腸藥」包裝，1920s　● 「NORMOSAN胃腸藥」包裝，1930s

● 「Metabolin營養藥品」包裝，1930s

● 「BLUTOSE營養藥品」包裝，1930s

▌仁丹

　　1893年仁丹創辦人森下博在大阪開設「森下南陽堂」藥材店，推出香袋「金鵄麝香」及內服美容藥劑「美白丸」，隨後繼續研發出專治梅毒的「毒滅」藥品，而開始受到注目。1895年森下博隨軍隊到台灣，目睹台灣人常口含取自月桃種子的「砂仁」劑丸，號稱可清涼解毒，他回日本後便與藥劑師三輪德寬及井上善次郎合作，研發新的綜合保健藥品「仁丹」，並於1905年2月開始販售，同時將店名改為「森下博藥房」，兩年內業績躍居全國藥品銷售第一。傳說此藥名係經漢學者藤澤南岳和朝日新聞報社評論員西村天囚建議，命名為「仁丹」。取「仁」字，是五常「仁義禮智信」之首，儒家中心思想之核心，為中國古代重要道德標準；取「丹」字，可兼容道家「煉丹」兼修身養性的形象，由於最初就已計畫將在中國銷售，所以採用中、日通用的漢字。當時認為「仁丹」藥名必能深入東亞民族人心，上市後果然大賣，當時產品並行銷至殖民地台灣及朝鮮、中國等地。

● 以留有鬍子大將軍人像作為「仁丹」商標，是因新產品剛發售之際，正值日俄戰爭，一般人對留鬍鬚，穿著配有金銀絮帶的軍裝，帶有威嚴信任感。所以仁丹的商標圖形，不僅可傳達其產品的藥效信任，並能滿足一般大眾對軍人的尊敬。

● 從此軍人商標的圖像造形，可發現日本不僅模仿當時法國軍人裝扮，亦學習西方帝國強權國家的軍國主義精神。

● 由於1905年日俄戰爭的勝利，舉國同慶，軍人的形象大受民眾喜愛，同年「仁丹」問世時，其商標被認為受帝國軍人主義影響所產生。

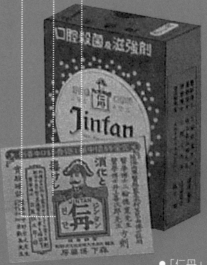

●「仁丹」包裝，1905

● 「仁丹」包裝，1905

【圖解】
Classic

調味品

日治之後，隨著日人而來的各種日本生活文化內容中，差異明顯的日式飲食料理，最先爲台灣民眾所新鮮好奇。尤其日本飲食中不同於中國傳統風味的醬料、調味品輸入，更是豐富了台灣家庭廚房的調理內容，改變了台灣民眾的味蕾。在台灣民眾的日常生活飲食中，雖然早已有醬油的釀造使用，但日人引進了現代化技術生産的醬油，對當時台灣百姓而言，則是時髦的高級消費品。

這時期台灣市面上的日本醬油主要有龜甲萬、ヤマサ、ヒゲタ醬油等品牌，各品牌醬油包裝類似，僅在標貼作視覺設計變化。報章雜誌隨時可見各大品牌醬油的宣傳廣告刊登，醬油除了成為當時台灣家庭的重要調味品，而後並影響了台灣在地品牌醬油的蓬勃發展。

● 「ヒゲタ醬油」廣告，1926

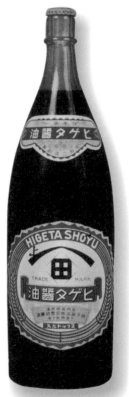

● 「ヒゲタ醬油」包裝，1920s

● 「龜甲萬醬油」包裝，1920s

請用 萬 醬油

瑞香奶上菜市
（歌仔戲）

<div>
夏天過了是秋天

所娘時阮上菜市

卜買菜色滿々是

醬菜色澤々

妣比豆油亀甲萬

浩好醬油来配此

用了有主顧

實在國正好

三萬不可無

三萬料理實實派

美味奷人々々愛

豆油着用亀甲萬

小樽大研陸陸唯愛

隨咱愛的好豆油

也通風烙卵

也通烙白菜

廣告乎悲知
</div>

發賣元
亀甲萬醬油販賣株式會社

「亀甲萬醬油」廣告，1931

「味の素」廣告塔，1935

當時從日本進口的醬油中，以「亀甲萬」的市場占有率最高。17世紀中葉千葉縣野田市以茂木家族和高梨家族爲中心的醬油製造特別盛行，1917年野田醬油株式會社、萬上味淋株式會社相繼設立，1925年與日本醬油株式會社合併後，並以「亀甲萬」爲商標，並在日治中期後，設立台灣代理機構，負責醬油產品行銷販售。

此外，由池田菊苗博士所研發生產的味素，於1909年正式以「味の素」上市販賣後，其新鮮甜美的味道，遂成爲日本家庭廚房必備的調味品。「味の素」當時亦進口至台灣，並透過各種媒體行銷廣告，連1935年台灣博覽會舉辦時，會場亦有「味の素」之廣告高塔設置。當時「味の素」雖有各種容量不同的包裝樣式，包括金屬鐵罐、圓形紙盒、玻璃瓶等包裝容器，但橘紅色的包裝視覺不只成爲其商品的識別特徵，並且是往後各品牌味素包裝的共同面貌。

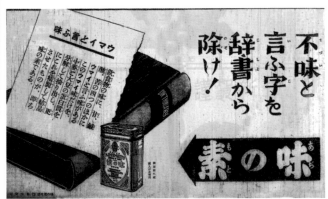

● 「味の素」廣告，1934

▎味の素

　　1909年「味の素」在日本上市之際，台南「萬貨商會」亦隨即引進銷售，首先推廣於飲食攤販的使用，而後其美味更逐漸吸引家庭主婦的喜愛，成為烹飪料理時的得力幫手。由於味の素的銷售反應熱烈，所以其包裝設計樣式，更成了往後其他廠牌味素的模仿對象。

● 20世紀初期西方「新藝術」設計風格正蓬勃發展，並傳播至亞洲日本及台灣。「味の素」推出時，正值此種最前衛視覺風格席捲全球之際，所以其包裝視覺乃作此種最時髦的流行風格，以象徵此新產品的現代化進步形象。此種對稱彎曲麥穗圖形，與紅、黃顏色搭配的視覺風格，不僅使產品營造出溫馨歡樂的家庭廚房氣氛，並成了早期台灣民眾的共同記憶。

● 以身穿圍裙的日本家庭主婦圖形，作為「味の素」的商標圖形，以傳達此商品之主要使用對象。

● 為了達到商品防潮的保護效果，「味の素」使用的鐵盒與圓形紙筒包裝，皆是當時的創新包裝設計形式。

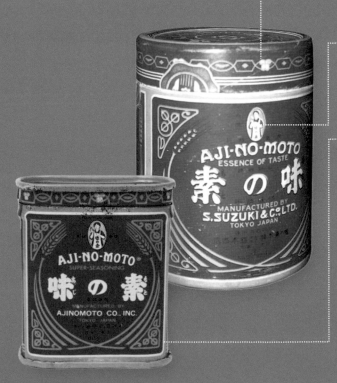

● 「味の素」包裝，1920s

【圖解】
Classic

其他生活商品

除上述所介紹之各類主要貿易進口商品外，日治時期台灣常民生活中，仍有許多跟隨日人而來的生活用品引進，由於這些外來商品的輸入，而影響了當時台灣的生活文化。例如早期日本的食品加工製造業發達，各種罐頭食品亦出現於台灣消費市場，其中以鯖魚罐頭最為台灣民眾所熟悉，此種添加紅色蕃茄汁加工製造的罐頭，歷經近百年後，目前仍可在超商中發現；乳酸飲料「カルピス」（可爾必思）、「ヤクルト」（養樂多）、「森永コーラス」

●「可爾必思」包裝，1930s

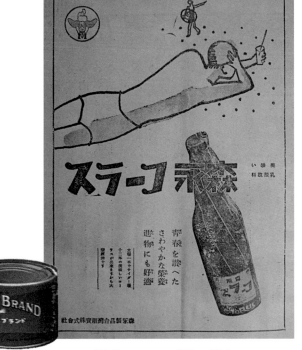

●鯖魚罐頭包裝，1930s

●「森永コーラス」廣告，1936

等商品，日治中期後亦曾出現於台灣民眾生活中，
成為新鮮、健康的時髦飲料。除了上述日人引進的
清酒與啤酒外，葡萄酒、威士忌等西洋酒類的飲用，
亦跟隨殖民統治者腳步登陸台灣，例如當時日本的「
赤玉葡萄酒」、「白玉葡萄酒」「滋養強壯葡萄
酒」、「三多利威士忌」亦成為台灣的熱門商品。

●「三多利威士忌」包裝，1930s

●「白玉葡萄酒」包裝，1930s

●「サンライト」滅蚊消毒液包裝，1930s

●「滋養強壯葡萄酒」包裝，1930s

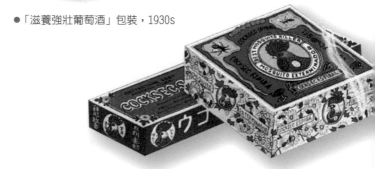

●「金鳥蚊香」包裝，1930s

● 萬年筆墨水包裝，1930s

● 萬年筆墨水包裝，1930s

　　日治初期台灣環境衛生較差，蚊蟲孳生，所以日人引進了許多環境消毒、消滅蚊蟲的商品，例如「大日本除蟲菊株式會社」所生產的滅蚊消毒液及蚊香，在當時非常熱賣，尤其是包裝盒上有公雞品牌圖像的「金鳥蚊香」，更是家喻戶曉的熟悉商品。西方書寫工具中的鋼筆，於明治時期輸入日本後，普遍為當時知識分子所喜愛，而成為現代知識文明的象徵，因其添加墨水即能使用長久，所以早期日本通稱之為「萬年筆」。日治之後，此種西式書寫工具，亦跟隨日本現代西式教育推行而被引進台灣，其中鋼筆墨水瓶的包裝，通常模仿外國產品形式，作當時西方流行風格設計。日治時期除了具現代文明象徵的萬年筆被引進使用於台灣，西方照相器材也跟隨殖民統治者登陸，這種新鮮的寫真工具，不僅逐漸出現於當時台灣上流社會或藝文人士生活中，大街小巷亦有寫真館（照相館）的開設，日治中期國外進口的盒型包裝膠捲底片開始出現於市面，台灣消費者也因此目睹了歐美現代化商品的包裝流行樣式。

● 「有本寫真館」廣告，1932

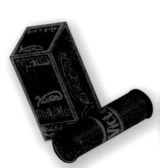

● 「Victor」膠卷底片包裝，1930s

● 「Kodak」膠卷底片包裝，1930s

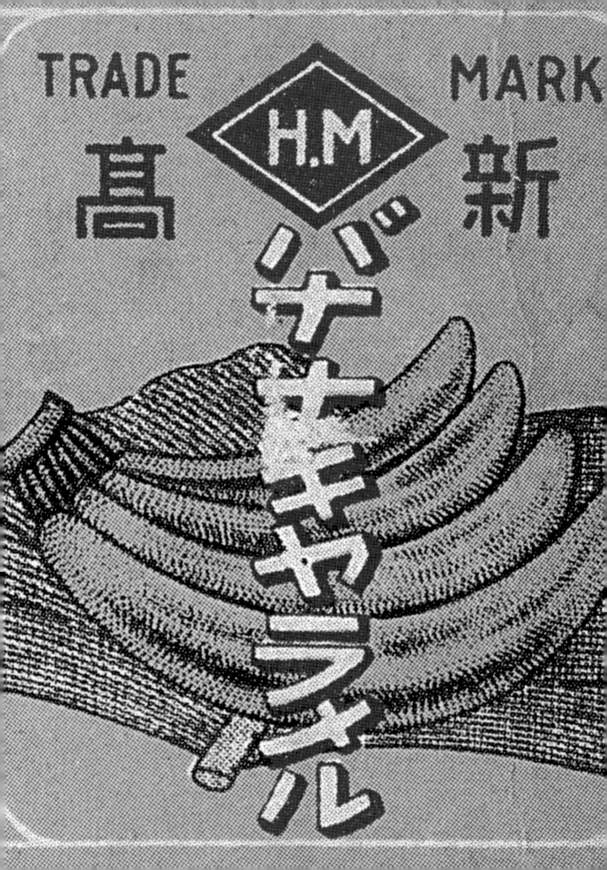

結語 >>
日治時期台灣商品包裝設計發展總覽
The Packaging Design of Popular Taiwanese Commodities
during the Japanese Colonial Period

　　針對日治時期台灣常民生活商品包裝的圖
解分析中發現，當時台灣的商品包裝設計，具
有其特殊的形式、風格與意義，並反映出殖民
特殊環境下台灣社會的生活型態、消費流行與
文化思潮。這種多元變化的設計風格表現，則
是在各種因素影響下所形成的，除當時的社會
環境外，中國傳統文化的深植人心、外來文化
思想及當代設計思潮的衝擊、消費者喜好與市
場需求等，皆反映於這些商品之包裝設計上。

　　並且隨著時空背景改變，而有包裝設計之
不同風格表現發展，此外，亦可透過日本對台
殖民統治的各階段社會環境變化與設計形式表
現的分析，進一步對日治時期台灣商品設計的
發展脈絡與風格演變，有更清楚瞭解。

初期的安撫階段（1895-1919）

日治初期，未曾有殖民經驗的日本，對於台灣這個陌生的殖民地，以及具有傳統漢族文化的台灣居民，尚不知該採取何種統治方式，並且當時台灣各地抗日衝突不斷，社會動盪不安。日本除派遣海軍大將樺山資紀為首任總督，以武力鎮壓平息反抗，鞏固殖民基礎，此外為了「安撫」台灣居民，以使殖民統治能盡早步入軌道，對台人原有傳統生活與風俗習慣，除有礙政治者外，皆順應民情予以延續，進行漸進式同化台人的「安撫」殖民政策。

台灣總督府為開發殖民地的經濟，使其成為日本向外發展的未來後盾，殖民初期便著手於戶口、土地、林野、礦產、農產等基本資料的調查，並統一貨幣和度量衡、施行專賣、開發糖業，以增進台灣財政收入，減少日本國內之經濟負擔。在教育政策上，則採「同化教育」與「隔離主義」同時並進原則，加強台灣民眾日語的普及為其首要工作，利用語言同化以改善殖民地人民的文化認同，培養具備現代化日本精神之順民，以利其殖民統治政策的推展。例如，日治初期日人在台所建立的現代化基礎教育，不僅達到同化台人、提升殖民大眾之素質，更透過學校有關圖畫美術課程的進行、日人美術教師與畫家的影響，在台灣播下了現代美術發展的種子，並建立了現代設計的基礎，而使商品包裝設計觀念逐漸建立。

● 專賣局樟腦商品，1900s

　　日治之後的台灣，除了政治環境改變外，來自於日本的不同文化內容、生活型態，以及貿易進口商品，亦緊跟隨著日人而逐漸登入，這種外來的不同文化刺激，對台灣傳統民間生活造成了明顯的衝擊與影響。除了日本商家為拓展海外新市場，開始有計畫地在台灣生產或銷售商品外，市面上各種進口日本商品包裝的新鮮視覺樣式，也常引起台灣民眾的注意與好奇，有些本地商店為了提升產品形象與促銷商品，往往會模仿日貨的包裝、廣告，以吸引消費者的喜愛。換言之，日治初期的商品包裝設計表現，由於處於政權交替，社會與文化環境變動的階段，所以呈現出風格轉型的多樣化面貌，有些在地商品為了追隨流行及迎合市場需求，而作模仿日本風格的設計，或中日融合的表現，但也有少數商品仍作傳統形式的設計。就整體而言，日治初期的台灣商品，由於受到日本外來商品影響，已逐漸重視包裝設計，其表現形式有受到日本風格、文化影響日益明顯之趨勢。

●源濟堂造酒肩貼，1910s

●日本吳服店，1910s

●延齡酒標貼，1910s

●源濟堂造酒肩貼，1910s

●周和發醬油肩貼，1920s

●キヤソテー標貼，1920s

●キッコシワ醬油肩貼，1920s

●風月堂包裝紙，1920s

【歷史】History 中期的同化階段（1919-1937）

　　日治中期的世界潮流趨勢，影響了日本國內政
局的蛻變，以及台灣民主思潮運動的興起，此時日
人的對台殖民統治政策也因而改弦更張，以應付殖
民地的社會環境變化，於是在1919年派遣文官總督
田健治郎治理台灣。他一上任後就宣布解除長期以
來的對台武力鎮壓，並採取「同化」殖民政策與「
內地延長主義」籠絡台人，以有效地順利統治台灣。
所以，轉「安撫」為「同化」，大談「一視同
仁」、「內台一如」，推行現代文明生活，改善舊
有生活習慣，希望形塑台灣成為更適合於日人生活
的殖民地方，因而有計畫地引進日本文化於台灣，
灌輸台灣民眾效忠國家之傳統日本精神。

　　由於此階段日本在台灣的殖民經營已稍有成就，
為了宣揚殖民統治成果，各種展覽會、慶祝活動、
紀念活動的舉行非常頻繁。除了為紀念對台殖民統
治而每年舉辦的施政週年紀念會外，更透過產業共
進會、勸業共進會、博覽會等展示活動，對外宣揚
對台治理之成就，及開發日貨的銷售市場、拓展商
機。為配合這些活動舉行，除了有各種宣傳媒體的
設計表現皆非常精美，利用海報的散發張貼、報章
雜誌的廣告刊登，以及紀念繪葉書的販售郵寄，作
有效地廣大宣傳，並有因應活動需求所作的紀念商
品開發，以及特殊款式的包裝設計。

　　在「同化政策」殖民環境下，大量輸入的日本
文化不僅對台灣傳統民間生活造成影響，並且隨著

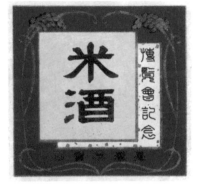

● 博覽會記念米酒標貼，1935

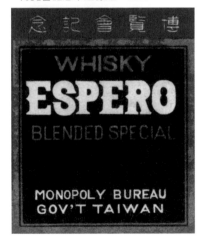

● 博覽會記念WHISKY標貼，1935

● 日本進口酒類廣告，1933

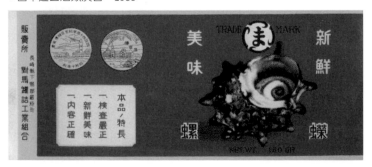

● 螺螺罐頭標貼，1935

日本移民的增多與日式商品的普及，而逐漸躍為當時的「主流文化」，使得日本國內的流行文化與設計風格也因而廣泛流傳於台灣。因此日治中期台灣商品的包裝設計，即時常呈現出日本風格的模仿，以及中日色彩的融合，這種設計表現甚至成為當時的流行樣式。其中尤以一般民間生活中日人引進的新式生活用品的包裝設計最為明顯，時常出現日本色彩濃厚的設計面貌。此外，日治中期的安定社會與商業發展，促使了民生消費物資充裕，生活商品內容之類型豐富，透過活潑多樣的商品包裝，以呈現兩次大戰之間的消費生活文化，在西方流行文化影響下，當時台灣商品包裝亦紛紛模仿作當時西方最時髦的設計風格。

　　隨著1930年代的西方消費流行文化到來，以及商業活動的進步發展與商業行銷的需要，此時台灣各大城市已逐漸有日人設立的廣告社或商業設計株式會社的出現。這些已設計專業服務為主的新興行業，不僅為商家繪製廣告看板、設計商品包裝與廣告宣傳，甚至有些較大的商社，有時還會替知名商品進行包裝設計、廣告宣傳等各種全程規畫之工作。廣告社促進了商業活絡，而商業的蓬勃又帶動美術設計的發展，所以當時台灣各大城市街頭到處可見各種琳瑯滿目的廣告招牌，報章雜誌每天都有各式商品的促銷宣傳廣告，商店櫥窗中時常有新式樣的商品包裝陳列。

● 果汁飲料包裝標貼，1930s

● 新合吉醬園標貼，1927

● 北埔包種茶包裝紙，1930s

●仁丹齒磨包裝，1930s

●砂糖漬標貼，1930s

●養命酒廣告，1935

●「裝飾藝術」風格的日本唱片封套，1930s

●新高芭蕉飴包裝，1932

●「裝飾藝術」風格的台灣唱片封套，1930s

【歷史】 History
晚期的皇民化階段（1937-1945）

中日戰爭爆發後，殖民地台灣也隨即進入了戰時環境中，並成為支持日本進行帝國侵略戰爭的南進跳板與補給後盾。此時日本不僅任命海軍武官小林躋造為台灣總督，實施軍事管理的戰時殖民統治政策，加強台灣的戰爭準備建設，並透過「皇民化運動」的推行，以貫徹「義勇奉公」的愛國精神實踐，與全面日本化生活改造。戰爭爆發之際，全台隨即瀰漫緊張氣氛，為因應戰時環境需求，食衣住行等日常生活皆需配合戰時管制政策，一切民生重要消費皆依規定管制分配，戰前的奢侈消費商品逐漸消跡，商品的包裝與廣告設計也非必要需求。

所以，除了在經濟上迫使台灣人強制儲蓄，增加稅收，購買公債等金錢負擔，以及嚴格分配糧食、油料等民生物資管制外，各種激發愛國精神的活動舉辦頻繁，到處皆有各種宣傳旗幟、標語的懸掛張貼。日人統治者利用海報、壁報、連環圖畫，以及戰爭刊物發行，發揮戰時政令傳達與愛國士氣激勵的宣傳效果，並利用各種戰爭主題相關展覽活動的舉行，以加強台灣民眾對戰局的瞭解與國家聖戰的關心參與。例如，當時的皇民化主要推動中心「皇民奉公會」，就曾舉辦了「戰爭歷史畫展覽會」、「支那事變博覽會」、「時局・支那大展覽會」、「時局恤兵展覽會」、「國防大博覽會」等有關戰爭主題的展覽

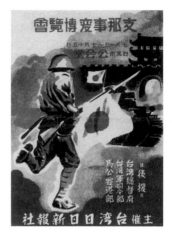

● 支那事變博覽會海報，1938

● 桐田商會外銷水果標貼，1930s

活動，使後方台灣百姓對戰時情況的瞭解及愛國意識的凝聚，發揮了最佳的傳達效果；全島各地並紛紛發展「振興產業、奉公報國」的激勵生產活動。

　　為解決戰時經濟需求，此時日人積極推動各種增加產業經營成效之政策，並加強產品外銷之經營特別加強台灣產物特色宣傳運用，例如由總

● 台灣合同鳳梨罐頭標貼，1930s

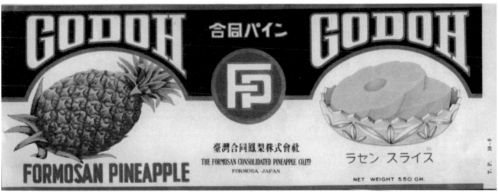

● 台灣茶葉宣傳海報，1939

● 台灣香蕉宣傳海報，1937

● 台灣鳳梨廣告，1938

督府製作的茶葉、香蕉、草帽、菸酒，以及鳳梨罐頭等各種台灣商品之促銷廣告，此時不斷出現於報章雜誌；台灣前輩畫家林玉山，亦曾於日治末期，為日人在台的製糖株式會社繪製「改良蔗作品評會」之宣傳海報，以宣導加強地方農業生產。在此環境下的台灣日常生活商品，大致以實用為方向，報國為目標，所以除了作簡樸的包裝設計形式外，並常於包裝上附加許多戰爭宣傳的符號，以及作戰爭色彩濃厚的視覺風格表現。由其是因應戰時醫療需求的各種成藥商品，最常作簡潔風格的包裝設計。

● 林玉山繪製的「改良蔗作」宣傳海報，1937

● 協同發碗豆罐頭標貼，1940s

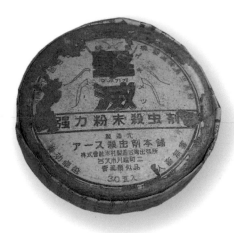

●「擊滅」殺蟲劑包裝，1940s

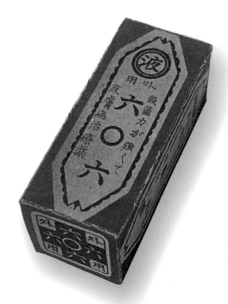

●「六〇六」藥膏包裝，1940s

　　在政治社會環境轉變、外來文化與設計潮流刺激、消費者的喜好與市場需求，以及深植人心的傳統中國文化思想等因素影響下，使得當時商品包裝設計呈現出多樣化的風格面貌；由統治者主導的政治環境與社會機制，常是左右設計發展的最大變數。例如在「安撫」、「同化」及「皇民化」等不同階段的治台政策下，台灣商品的包裝設計因應時代環境需求，而有不同風格的變化與發展；日治台灣商品包裝，因不同設計表現風格而有中國傳統風格、台灣在地圖像、日本殖民符號、西方文明影響、戰爭宣傳色彩等各種常用的視覺符號，以及透過充斥於市的外來貿易進口商品，呈現出典型日本及西方原味的包裝樣式。

　　以漢人為主的台灣社會中，台灣本土商品包裝大多仍以中國傳統風格為主，民間傳統所喜好的祈福、納祥等題材之吉祥圖案，則是當時包裝上最常運用的視覺形式。日治中期「同化運動」及末期「皇民化運動」，雖禁止中國傳統風格的表現，但在當時的包裝設計中，仍有以中日融合的新面貌出現。日治中期之後殖民地台灣的「地方色彩」美術思潮流行，以及因應日人殖民經營之產業宣傳政策，促使了當時台灣商品包裝設計中，大量出現台灣在地圖像符號的運用，而成為台灣製造商品之視覺象徵，以及台灣商品之形象宣傳。

　　西洋文化亦於日治時透過日本而大量登陸台灣，外來的西洋舶來品與日本商品，在人們心目中常是優越品質的代表，所以有些本土商品，為了提升其產品的形象，滿足消費者的喜好與市場需求，於是

在包裝上運用了西洋的裝飾圖案、色彩或設計形式，
而呈現出不同的視覺效果與趣味性，並使台灣提早
接觸了西方現代設計思潮與流行。

　　戰時環境下的台灣商品包裝，亦因應殖民政府
的「皇民化運動」政策推行，作戰爭宣傳色彩濃厚
的特殊風格設計，許多具有日本帝國主義精神象徵
或戰爭宣傳的視覺符號，因而大量出現於日治末期
的台灣商品包裝設計中，形成了台灣設計史上少見
的特殊風格。

　　綜觀日治時期的商品包裝設計，隨著社會環境
的變化，以及商業活動的快速發展，商品包裝設計
逐漸受到人們的重視，並成為商業行銷之利器。各
類日常生活商品的包裝設計，亦隨著各階段的殖民
政策發展，而有其不同風格的演變。有傳承自中國
生活文化之台灣民眾熟悉的傳統風格包裝，尤其是
跟隨早期移民來台的大陸原鄉商品如蜜餞、糕點、
香燭等，仍以具濃厚吉祥歡樂喜氣的傳統色彩為包
裝設計之主流；受到日本殖民文化影響，日本風格
包裝樣式大量出現於日人帶來的日式生活商品中，
並影響了台灣在地商品包裝設計發展，藉殖民主流
文化以突顯其商品之優越性；在殖民產業宣傳政策
下，台灣在地圖像亦成為台灣商品包裝常用之設計
主題，用以宣傳殖民地台灣製造之產品特色；西方
流行文化在日人間接引進下，亦使台灣商品受到衝
擊與影響，許多西式現代化商品亦因而出現於台灣
日常生活中，西方流行風格的包裝設計，成為商品
突顯其現代化意象所不可或缺之表現形式；戰爭環
境下的商品包裝，亦淪為政令宣傳之工具，紛紛作

●「イチオール」藥膏包裝，1940s

戰爭語彙視覺設計，或戰爭文宣之運用媒體；由於日商貿易商品進口，而使台灣民眾有機會接觸使用到來自日本、歐美國家之流行商品，透過這些進口商品的新鮮包裝設計，使殖民的台灣提早與世界國際接軌。

　　本書雖從各個不同層面分析殖民特殊環境下的台灣生活商品包裝設計，亦有初步結果呈現書寫，為早期台灣歷史的瞭解，開啟了另一扇圖像解釋之窗，而進一步豐富了台灣歷史文化內容。但因長久以來的台灣環境變化，許多有關日治期間生活商品包裝之圖像資料，已多數散失、毀損，並欠缺有較詳細、完整的紀錄。所以本書只能盡力地從各方面田野調查進行，勉強藉由各零星資料的蒐集、整理，以建立此特殊階段台灣日常生活商品包裝設計之發展資料。本書係屬於台灣早期設計文化基礎研究之初步，其中有許多未臻完整之處，仍需後續資料蒐集及補充之努力進行。

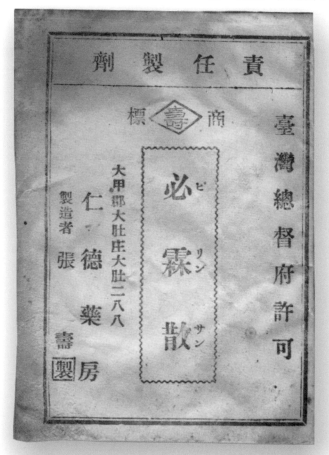

●「必霖散」成藥包裝，1940s

參考書目

1.中文書籍

‧Hauser Arnold 著，居延安編譯，1988，藝術社會學，台北，雅典出版社。

‧井出季太和著，郭輝編譯，1977，日據下之台政，台中，台灣省文獻會。

‧王詩琅，1980，日本殖民地體制下的台灣，台北，眾文書局。

‧矢內原忠雄著，周憲文譯，1985，日本帝國主義下之台灣，台北，帕米爾書局。

‧呂理州，1994，明治維新──日本邁向現代化的歷程，台北，遠流出版事業股份有限公司。

‧周憲文，1958，日據時代台灣經濟史，台北，台灣銀行經濟研究室。

‧林品章，2003，台灣近代視覺傳達設計的變遷：台灣本土設計史研究，台北，全華圖書公司。

‧姚村雄，2004，釀造時代──1895-1970台灣酒類標貼設計，台北，遠足文化事業股份有限公司。

‧姚村雄，2005，設計本事──日治時期台灣美術設計案內，台北：遠足文化事業股份有限公司。

‧施淑宜編，1996，見證台灣總督府1895-1945(上)、(下)，台北，立虹出版社。

‧國史館台灣文獻館編，2003，烽火歲月：戰時體制下的台灣史料特展(上)、(下)，南投，國史館台灣文獻館。

‧張國興，1996，日本殖民統治時代台灣社會的變化(1894-1945年)，台灣史論文精選(下)，台北，玉山社出版事業股份有限公司。

‧莊永明，2001，台灣世紀回味──1895-2000生活長巷，台北，遠流出版事業股份有限公司。

‧陳柔縉，2005，台灣西方文明初體驗，台北，麥田出版。

‧陳柔縉，2011，台灣幸福百事，台北，究竟出版社。

‧程佳惠，2004，台灣史上第一大博覽會，台北，遠流出版事業股份有限公司。

‧黃昭堂，1994，台灣總督府，台北，前衛出版社。

‧楊孟哲，1999，日治時代台灣美術教育，台北，前衛出版社。

‧葉肅科，1993，日落台北城──日治時代台北都市發展與台人日常生活，台北，自立晚報社文化出版部。

‧趙祐志，1998，日據時期台灣商工會的發展(1895-1945)，台北，稻鄉出版社。

‧顏水龍，1997，台灣第一廣告人顏水龍，台北，時報文化出版企業股份有限公司。

2.外文書籍

· Alex Gross Ed., 2004, *Japanese Beauties*, Tschen, Los Angeles.

· Heller, S., Fraser, J. & Chwast, S., 1996, *Japanese Modern: graphic design between the wars*, Chronicle Books, San Francisco.

· Menzies Jackie, 1998, *Modern boy Modern girl: Modernity Japanese Art1910-1935*, Art Gallery of New South Wales, Sydney.

· Philip B. Meggs, 1992, *A History of Graphic Design*, Van Nostrand Reinhold, New York.

· Richard S. Thornton, 1991, *The Graphic Spirit of Japan*, Van Nostrand Reinhhold, New York.

· Steven Heller, 1996, *Japanese Modern*, Chronicle Books, San Francisco.

· Thornton, R. S., 1991, *The Graphic Spirit of Japan*, Van Nostrand, New York.

· Yuko Kikuchi Ed., 2007, *Refracted Modernity-Visual Culture and Identity in Colonial Taiwan*, University of Hawaii Press, Honolulu.

· 內海庄九郎編，1931，高雄港勢展覽會誌，高雄，高雄南報印刷所。

· 寺本美奈子編，2011，美人のつくりかた──石版から始まる廣告ポスター，東京，印刷博物館。

· 姬路市立美術館・印刷博物館編，2007，大正レトロ・昭和モダン広告ポスターの世界──印刷技術と広告表現の精華，東京，圖書刊行会。

· はやし　ひろき　，2004，広告絵はがき──明治・大正・昭和の流行をみる，東京，里文書局。

· サカツコーポレーション，2006，明治・大正・昭和 お酒の広告グラフィティ──サカツ・コレクションの世界，東京，国書刊行会。

· サントリーミュージアム，1995，20世紀の青春時代──僕たちの生活のルーツが知りたい，東京，クレオ。

· ブックデザイン，2004，大正・昭和のマッチラベル──Matchbox Lable Collection 1920s-40s，PIE books。

· 海老原耕水編，1932，商業美術展覽會紀念帖，はしがき，台灣總督府殖產局。

· 原房助編，1969，台灣大事年表，台北，古亭書屋。

- 三好 一，1997，日本のラベル，京都書院。
- 三好 一，1999，日本の広告マッチラベル——大正末-昭和20年代，京都書院。
- 山本昌彦，1935，躍進台灣の現勢，東京，改造日本社。
- 山本地榮編，1944，南方の據點・台灣，東京，朝日新聞社。
- 鹿又光雄編，1939，始政四十周年記念台灣博覽會誌，台北，台灣總督府。
- 若林正丈，1993，近代日本と植民地，岩波書店。
- 西川滿編，1943，台灣繪本，台北，東亞旅行社。
- 折口透 ，1992，スピードのかたち——時代の流れと夢の追求，グランプリ出版。
- 太田猛編，1935，台灣大觀，台南，台南新報社。
- 台灣慣習研究會編，1903，台灣慣習記事，台北，台灣總督府。
- 台灣教育會編，1939，台灣教育沿革誌，台北，台灣教育會。
- 台灣勸業共進會協贊會編，1916，台灣勸業共進會協贊會報告書，台北，台灣日日新報社。
- 台灣總督府官房文書課編，1908，台灣寫眞帖，台北，台灣總督府。
- 台灣總督府編，1936，始政四十周年記念台灣博覽會，台北，台灣總督府。
- 台灣總督府編，1994，台灣日誌，台北，南天書局。
- 谷峰藏，1989，日本屋外廣告史，東京，東洋印刷株式會社。
- 竹原あき子著，梨山明子編修，2003，日本デザイン史，東京，美術出版社。
- 中村圭子，2005，昭和モダンキモノ——抒情画に学ぶ着こなし術，東京，河出書房。
- 中部台灣共進會協贊會編，1926，中部台灣共進會，台北，台灣日日新報社。
- 東方孝義，1942，台灣習俗，台北，同人研究會。
- 日本缶詰協会，2002，缶詰ラベル博物館，東京，東方出版株式會社。
- 入山良喜，1999，おかしな駄菓子屋さん，京都，京都書院。
- 林宏樹，2004，明治・大正・昭和の流行をみる廣告繪はがき，東京，里文出版社。
- 稻垣三郎，1932，窗飾の價值，商業美術展覽會紀念帖，台北，台灣總督府殖產局。

3.論 文

- 江智浩，1997，日治末期(1937-1945)台灣的戰時動員組織——從國民精神總動員組織到皇民奉公會，國立中央大學歷史研究所碩士論文。
- 周婉窈，1996，美與死——日本領台末期的戰爭語言，台灣史研究一百年：回顧與研究，台北，吳三連台灣史料基金會。

- 姚村雄，1999，日據時期台灣商品包裝設計風格初探，1999跨世紀人文‧科技國際設計交流學術研討會論文集。
- 賴明珠，1997，台灣總督府教育機制下的殖民美術，何謂台灣？近代台灣美術與文化認同論文集，台北，行政院文化建設委員會。
- 孫祖玉，2012，日治中期臺灣裝飾藝術的設計發展，國立臺灣科技大學工商業設計系博士學位論文。

4.期 刊

- 《民俗台灣》合訂本，1999，台北，南天書局。
- 李進發，1995，日據時期官辦美展下台灣繪畫發展中的鄉土意識，現代美術，第61期。
- 姚村雄，1996，台灣日據時期「始政四十周年記念台灣博覽會」之宣傳計劃及視覺設計研究，國立台中商專學報，第28期。
- 姚村雄，1997，日據時期台灣本土特產之包裝設計，台灣美術，第10卷，第1期。
- 姚村雄，2000，台灣圖像在日據時期官方宣傳媒體設計之運用探討，國立台中技術學院學報，第1期。
- 姚村雄，2001，日治末期戰爭環境下的台灣美術設計，設計學報，第6卷，第1期。
- 姚村雄，2003，日治時期的社會環境與美術設計發展，台灣美術，第54期。
- 顏娟英，2000，近代台灣風景觀的建構，中央研究院歷史語言研究所集刊，美術史研究集刊，第9期。
- 姚村雄、陳俊宏、邱上嘉、俞颯君，2008，日治時期「仁丹」藥品報紙廣告設計比較研究──以日本、台灣、中國三地為例，科技學刊，第17卷，人文社會類第1期。

5.報 紙

- 台灣日日新報
- 漢文台灣日日新報
- 台灣時報
- 台灣日報
- 台灣民報
- 台灣新民報
- 興南新聞
- 東台灣新報

一本好書遇見一個好地方╳好東西

≫ 新書首刷期間限定，拍刷QR Code，
　即可遇見一個好地方╳好東西的優惠活動

一份小小的心意，讓讀者遇見好地方和好東西

台灣北部

吉品養生

- 至吉品養生文昌門市購物,秀出書末QR code優惠網址, 消費滿1500元送無毒蝦干1包
- 至吉品養生文昌門市購物,秀出明信片QR code優惠網址, 消費滿3300元送無毒蝦干1包+無二香菇粉1瓶。活動到6/30止。
- www.gping.net

註書店book in

- 飲食:凡店內用餐,附贈有機咖啡/紅茶一杯。
- 購物:凡店內購晨星出版書籍,可兌換購書抵用券50元。
- 其他:註書店的友善住宿八折。(即日起至2013年12月31日止)
- www.facebook.com/bookintaipei

吾穀茶糧食茶館 (林園食品)

- 外帶吾穀米布丁只要80元!濃郁芋頭香的桃園3號香米 製成的米布丁,搭配萬丹紅豆、吾穀粉末,健康美味 一次到味。(即日起至2013年12月31日止)
- www.siidcha.com/
- www.facebook.com/siidcha

大溪藝文之家

- 飲料八折、用餐與商品九折。
- www.dsartvilla.tw/

桃園縣大溪公會堂及蔣公行館

鄧南光攝影紀念館

- 飲料八折、商品九折。
- www.dng.com.tw/

台灣中部

寶島時代村

- 隨書附贈50元門票抵用券，憑券購買成人全票可折抵50元。
- www.facebook.com/twtimes

福井食堂

- 鐵道紀念商品9折（即日起至2013年12月31日止）
- www.two-water.com

歐舍咖啡

- 使用QRcord，即升級當月VIP，可享購買當月份的 VIP特價豆的優惠
- http://orsir.tw/act3

東海書苑

- 來店購書全面九折
- www.thusbook.com.tw

林金生香

- 門市商品憑書QRCODE打卡九五折優惠。
- 首刷預購讀者憑贈品明信片，贈送來店禮 綿密狀元糕一枚。
- www.1866.com.tw
- www.facebook.com/1866.tw

大呷麵

- QRCODE打卡，大甲本店購買享八折優惠。
- www.noodlesorigin.com
- www.facebook.com/pages/NoodlesOrigin/436042675009

玉山旅社

- QRCODE打卡來店消費飲品9折優惠。
- www.wretch.cc/blog/yushaninn

洪雅書房

- QRCODE打卡每星期三晚上7：30免費講座；來店購書9折優惠
- blog.yam.com/hungya

台灣
南部

網路拜拜（拜拜網）

- 晨星出版讀者優惠專區，直接享有VIP特優惠價。
- www.baibai.com.tw/m/sale/

LOT33 樂三三 音樂餐廳

- 上網列印LOT33 樂三三優惠券，憑券可免費兌換
 [小米酒調酒或軟性飲料乙杯]
 （晚10點前離場免低消，優惠至2013年12月底，
 以facebook公告為主）
- www.facebook.com/lot33

洛斯特咖啡

- QRCODE打卡，來店享飲料、輕食九折。
 （優惠至2013年8月底）
- Blog.yam.com/roast

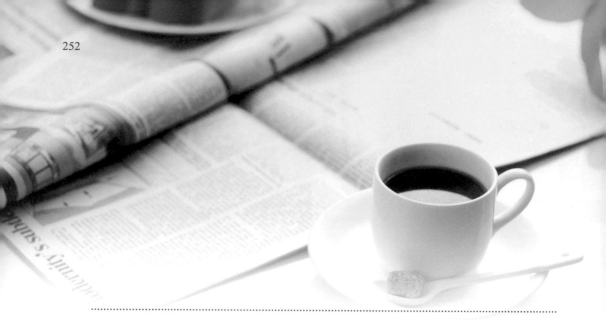

臺疆祖廟－府城大觀音亭（主祀 觀音佛祖）
臺灣保生大帝官祀首廟－祀典興濟宮（主祀 保生大帝）

- 提供免費導覽及相關祭祀諮詢服務（若為20人以上團體，請於一週前預約）。
- 可免費參加本亭宮舉辦之文化講座及研習課程。
- 詳細活動資訊，請上本亭宮臉書粉絲頁查詢。
- www.da-shing.org.tw

打狗文史再興會社

- 刷QRcode打卡，贈送哈瑪星地圖一份
 （數量有限，送完為止）。
- takaokaisha.org/

脆阿尼咖啡

- 刷QRcode打卡，單點任一飲品，可享有第二杯半價優惠。
 （即日起至2013年12月31日止）
- www.facebook.com/Tribbiani.Cafe?fref=ts

台二藝工坊

- 凡來店刷QR code臉書打卡，
 購物可享9折優惠。（不含特價商品）
- www.tai2store.com
- FB：facebook.com/tai2store

讀寫堂

- 預約免費試聽一堂作文課
- www.facebook.com/read111

（注意事項：各家優惠活動期限以各家官網公告為主）

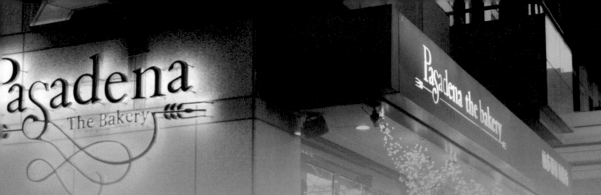

純粹最好。

起於最簡單的原點：尊重食材，尊重自然

IT Is All Good.
From the simplest starting point: respect ingredients respect nature.

http://bakery.pasadena.com.tw/

河堤店

建國店

文化店

美術館店

左營高鐵店

農16店

駁二店

- 帕莎蒂娜烘焙坊｜河堤店
 高雄市三民區明哲路35號／Tel：07-3433769

- 帕莎蒂娜烘焙坊｜文化店
 高雄市苓雅區和平一路146號／Tel：07-2235199

- 帕莎蒂娜烘焙坊｜美術館店
 高雄市鼓山區青海路167號／Tel：07-5530889

- 帕莎蒂娜烘焙坊｜建國店
 高雄市苓雅區建國一路252號／Tel：07-7252117

- 帕莎蒂娜烘焙坊｜駁二店
 高雄市鹽埕區大勇路1號（駁二藝術特區C3倉庫）
 Tel：07-5311106

- 帕莎蒂娜烘焙坊｜農16店
 高雄市鼓山區南屏路861號／Tel：07-5868715

- 帕莎蒂娜烘焙坊｜左營高鐵店
 高鐵左營站2F．5號入口／Tel：0972-609-545

adena
The Bakery
蒂娜烘焙坊

2013/12/31前憑券至帕莎蒂娜烘焙坊門市，
購買冠軍麵包酒釀桂圓（1000g）一顆，贈送經典手工布丁一個。

[注意事項]
現場若無經典手工布丁則以等值商品贈送，帕莎蒂娜烘焙坊保有活動更改之權益。

國家圖書館出版品預行編目資料

圖解台灣製造：日治時期商品包裝設計／姚村雄著.
— 初版. — 台中市 ： 晨星，2013.05
面 ； 公分. —（圖解台灣 ；1）

ISBN 978-986-177-701-6（平裝）

1. 商品設計 2. 包裝設計

964.1 102003160

圖解台灣 01

圖解台灣製造
—— 日 治 時 期 商 品 包 裝 設 計

作者	姚村雄
主編	徐惠雅
執行主編	胡文青
校對	姚村雄、胡文青
美術設計	連佳惠・姚村雄
封面設計	連佳惠

創辦人	陳銘民
發行所	晨星出版有限公司
	台中市407工業區30路1號
	TEL：04-23595820 FAX：04-23550581
	E-mail：service@morningstar.com.tw
	http：//www.morningstar.com.tw
	行政院新聞局局版台業字第2500號
法律顧問	陳思成律師
初版	西元2013年05月10日
	西元2016年08月31日（二刷）
郵政劃撥	22326758（晨星出版有限公司）
讀者服務專線	04-23595819#230
印刷	啟呈印刷股份有限公司

定價 450 元
ISBN 978-986-177-701-6
Published by Morning Star Publishing Inc.
Printed in Taiwan
版權所有，翻譯必究
（缺頁或破損的書，請寄回更換）

◆ 讀 者 回 函 卡 ◆

以下資料或許太過繁瑣，但卻是我們了解您的唯一途徑
誠摯期待能與您在下一本書中相逢，讓我們一起從閱讀中尋找樂趣吧！

姓名：_____ 性別：□ 男 □ 女 生日：____／____／____

教育程度：_____

職業：□ 學生 □ 教師 □ 內勤職員 □ 家庭主婦
　　　□ SOHO族 □ 企業主管 □ 服務業 □ 製造業
　　　□ 醫藥護理 □ 軍警 □ 資訊業 □ 銷售業務
　　　□ 其他_____

E-mail：_____ 聯絡電話：_____

聯絡地址：□□□_____

購買書名：圖解台灣製造 ： 日治時期商品包裝設計

‧本書中最吸引您的是哪一篇文章或哪一段話呢？_____

‧誘使您購買此書的原因？

□ 於_____書店尋找新知時 □ 看_____報時瞄到 □ 受海報或文案吸引
□ 翻閱_____雜誌時 □ 親朋好友拍胸脯保證 □_____電台DJ熱情推薦
□ 其他編輯萬萬想不到的過程：_____

‧**對本書的評分？**（請填代號：1. 很滿意 2. OK啦！ 3. 尚可 4. 需改進）

　　封面設計_____ 版面編排_____ 內容_____ 文／譯筆_____

‧**美好的事物、聲音或影像都很吸引人，但究竟是怎樣的書最能吸引您呢？**

□ 價格殺紅眼的書 □ 內容符合需求 □ 贈品大碗又滿意 □ 我誓死效忠此作者
□ 晨星出版，必屬佳作！ □ 千里相逢，即是有緣 □ 其他原因，請務必告訴我們！

────────────────────────────

‧**您與眾不同的閱讀品味，也請務必與我們分享：**

□ 哲學 □ 心理學 □ 宗教 □ 自然生態 □ 流行趨勢 □ 醫療保健
□ 財經企管 □ 史地 □ 傳記 □ 文學 □ 散文 □ 原住民
□ 小說 □ 親子叢書 □ 休閒旅遊 □ 其他_____

以上問題想必耗去您不少心力，為免這份心血白費

請務必將此回函郵寄回本社，或傳真至（04）2355-0581，感謝！

若行有餘力，也請不吝賜教，好讓我們可以出版更多更好的書！

‧**其他意見：**

晨星出版有限公司 編輯群，感謝您！

請填妥後對折裝訂，直接投郵即可，免貼郵票。

廣告回函
台灣中區郵政管理局
登記證第 267 號
免貼郵票

407
臺中市工業區 30 路 1 號
晨星出版有限公司

請沿虛線摺下裝訂，謝謝！

填問卷，送好書

凡填妥問卷後寄回，只要附上50元郵票（工本費），
我們即贈送【晨星文學館】李榮春作品集01《懷母》一書，限量300本送完為止。

≫ FB：搜尋 / 晨星圖解台灣

以圖解的方式，輕鬆解說各種具有台灣元素的文化與視覺主題，並涵蓋各時代
風格，其中包含建築、美術、日常用品、食品、平面設計、器物……以及民俗、
歷史活動等有形與無形的文化。

趕快加入[晨星圖解台灣]FB粉絲團，
即可獲得最新圖解知識以及活動訊息。

晨星出版有限公司編輯群，感謝您！

◎贈書洽詢專線：04-23595820 #113

圖解台灣
TAIWAN

圖解台灣
TAIWAN